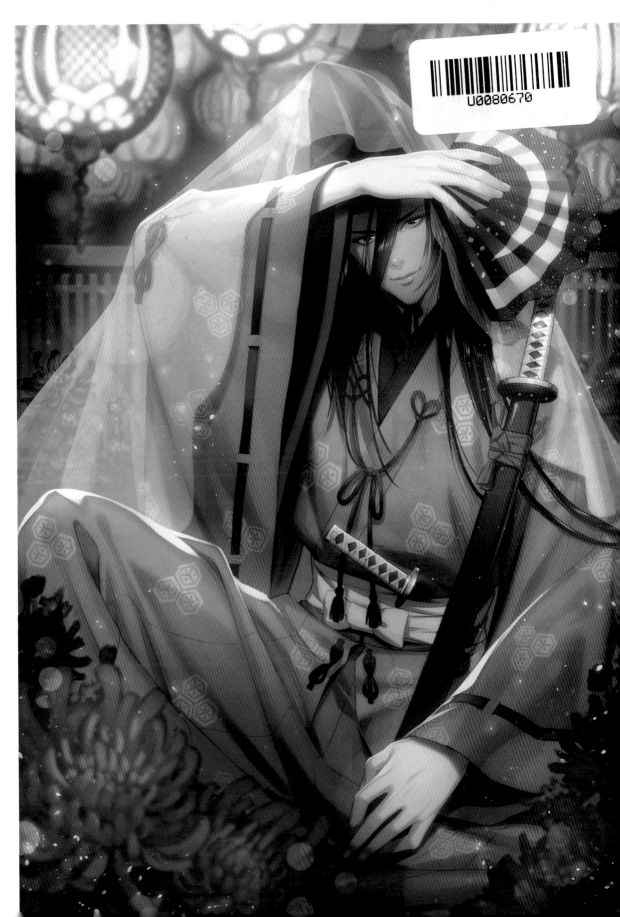

二階乃書生 篇

＊使用軟體：CLIP STUDIO PAING，PHOTOSHOP

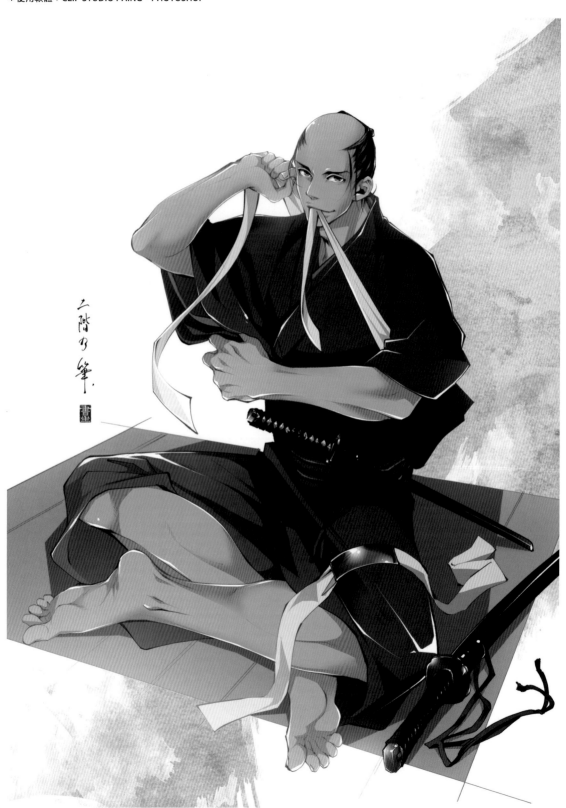

① 粗略線稿

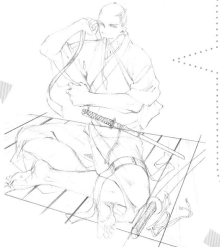

▲ 概念線稿用不需在意線條勾勒時的筆畫的鉛筆工具唰唰地畫出來。

▲ 更改概念線稿的線條色彩與透明度（用暗粉紅色透明度 6～9%），再用與線條定稿相同的鋼筆工具稍微仔細的描繪草稿（圖層顏色設定為水藍色）。人物、複雜的小配件（刀）等各於不同的圖層描繪。

《透視尺規》

◀ 因為是有點空間感的構圖所以用三點透視法把地面畫出來（使用透視尺規）。

《線稿》

◀ 以自己設定的小筆刷來上墨線。

② 上底色

❶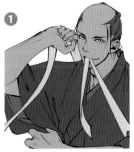

❷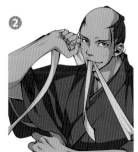

▲ 依顏色不同分不同圖層塗上底色色塊（❶），再將各圖層鎖定後加上陰影（❷）。
＊鎖定圖層是將每個圖層的透明部分鎖定之後就可以只在色塊上繪圖的機能。

❸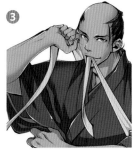

❹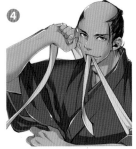

▲ 加上光線與反光（❸）。光線為客觀的亮部（離光源近的部位、強調立體感和金屬光澤等）與主觀的光（瞳孔的光線、想特別描繪的部位或強調遠近感）都可以。另外，線條會被蓋過去，將線條圖層移置上方（❹）。

③ 加工～完成

❶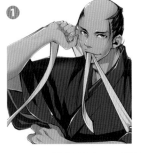

❷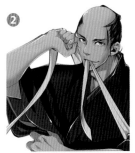

▲ 用 PHOTOSHOP 加工。除了廢棄圖層之外的所有圖層都複製過來貼上，水平校正→加上一點高斯模糊的發光效果（❶），透視部分，在圖層效果中使用漸變疊加可以稍微調整濃淡（❷）。

❸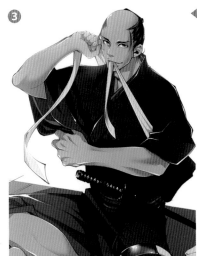

◀ 最後統一整張圖，考量全體調整顏色（❸）。這次想畫出健康的肌膚與血色，覆蓋了一層 10％的洋紅（M 100％＋Y 100％）。

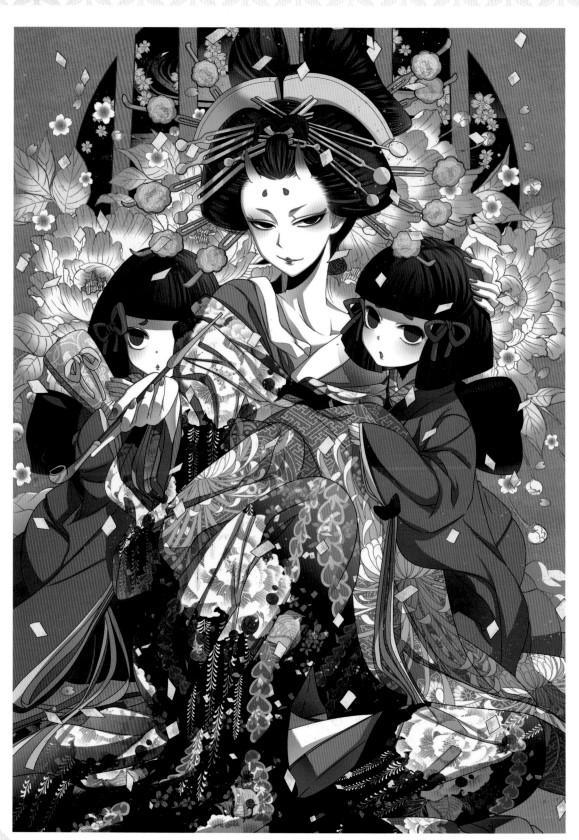

① 草 稿

為了容易分辨，人物與背景用不同顏色打草稿。

唰唰唰地像是在記筆記一樣的加上色塊。

② 線 稿

花魁與禿各自成立一個圖層。此外，皮膚、頭髮、和服……等各自都做成圖層。為了將背景的牡丹的線做出金線感，加上紋理。

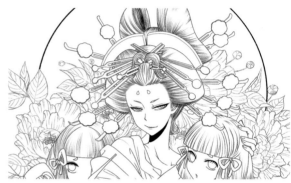

③ 塗色

✿ 底色

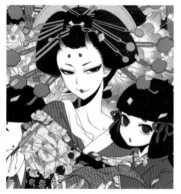

將每一部分分別上色至不同的圖層。在各圖層中畫上和服的花紋或是貼上素材等。不知不覺在花魁的頭上畫上很多角。

✿ 加陰影

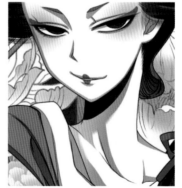

把底色圖層製作色彩增殖圖層，剪裁後再加陰影。用賽璐璐塗法上色，邊固定透明部分*，用深色疊出漸層來。

＊鎖定透明像素的話，透明部分就無法作畫。

✿ 空氣感

 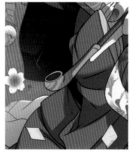 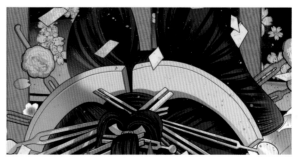

四散在各處的零星小部分，在濾色圖層中加上紫色做出空氣感。特別是想表現出最暗的地方。

＊色彩增殖・濾色圖層……是圖層的合成模式種類。色彩增殖比原色暗，而濾色則比原色明亮。

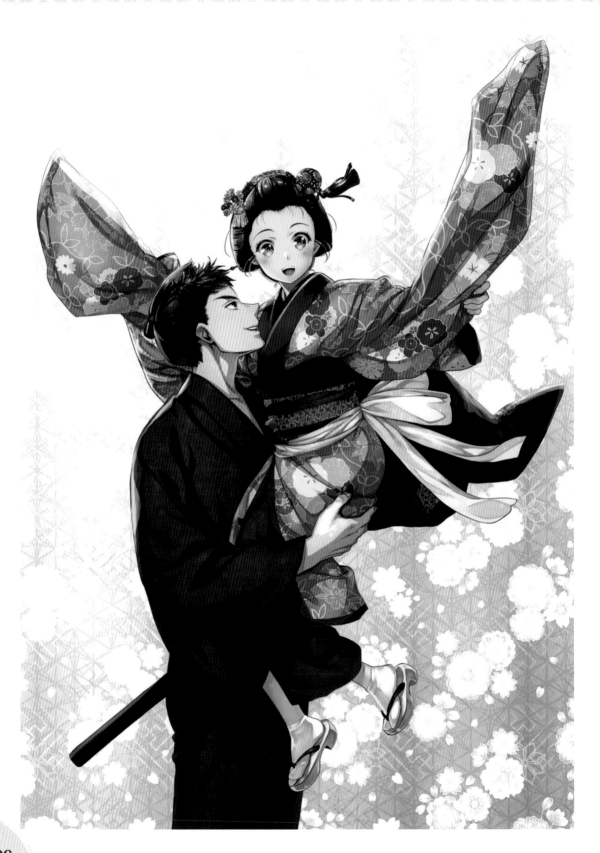

① 草圖～草稿

畫了幾張的草圖。這次選了草圖A。

《草圖B》

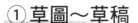

《草圖A》

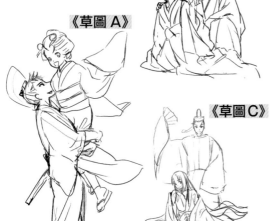

《草圖C》

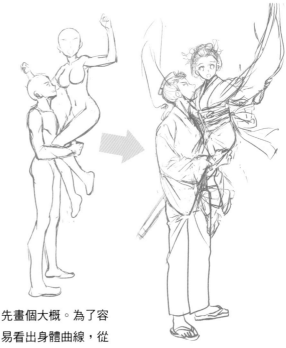

先畫個大概。為了容易看出身體曲線，從裸體開始畫。

在裸體草圖上加上和服後完成草稿細節。

② 底色～上色

✿ 底色

分不同部分塗上色塊來完成底色。

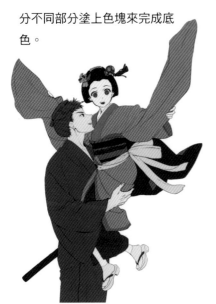

✿ 和服的花紋

花紋的地方，先完成一開始的素材，然後再將其散在和服的各處。

✿ 上色

❶

❷

❸

❹
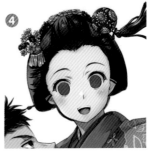

❶ 在底色上加上少許深色當陰影→再加上更深一點的顏色當陰影，以這個順序慢慢上色。

❷ 做出臉頰等蓬蓬的感覺。

❸ 凹凸的邊緣部分，毫不模糊的畫上色塊。

❹ 最後加上光線。

跟其他部分一樣，重複❶～❹即可。

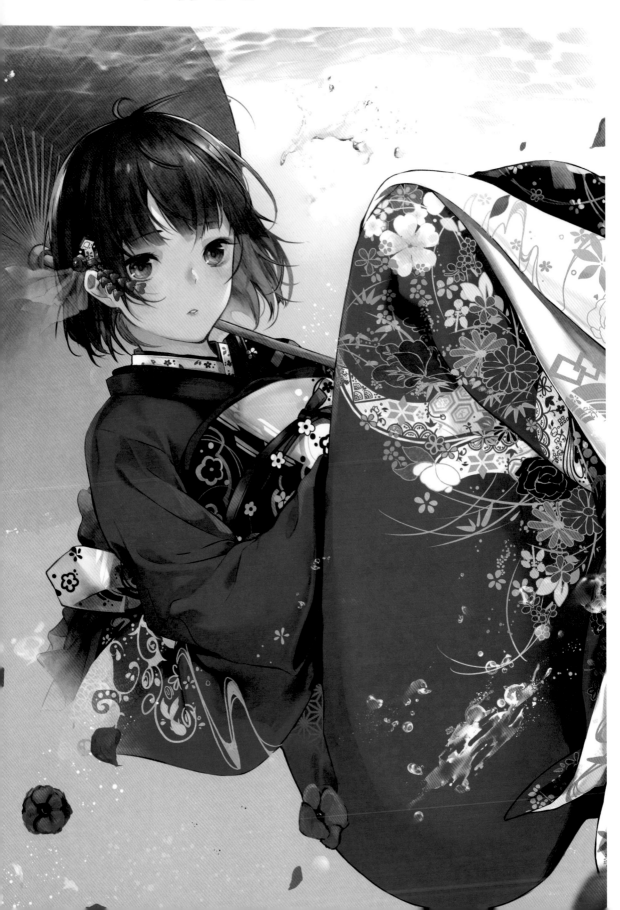

和裝 角色繪製 & 設計

ユニバーサル・パブリシング
Universal Publishing 編著

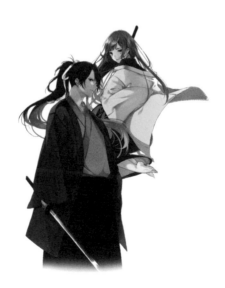

瑞昇文化

序言 ‧‧‧‧‧‧‧‧‧‧‧‧‧‧‧‧‧‧ ながさわとろ（UNIVERSAL PUBLISHIC）

想畫和服或古裝但好像很難。明明想畫出這種感覺，卻看起來不像和服。有這種煩惱的人應該不少。

本書以和服的畫法／針對一些主要和服形式與其畫法為重點。

首先，為什麼畫和服很難？問題在哪裡呢？從這個方向來思考、尋找攻略的重點。將只有和服才有的形式模組化（單純化），掌握他們形狀定為目標。更進一步，找出動作時這些形式的變化，應用在殺陣等激烈的動作上。

如同以上所說，本書會掌握和服的形式，著眼於如何畫出穿著和服的人物的動作。因此，不特別考究和服的穿法等細節。

以時代來說，大約以安土桃山時代至江戶幕末時期為主。這段時期與近代和服的原型（小袖）成立的時期重疊，解說也以小袖為中心。

和服原本就是日常的穿著。去思考當時的人的想法及和服的穿法也是很有趣的一件事呢。

在現代，開心地畫著假和服或幻想式和服的人有很多，但若是能了解和服的基本知識，一定可以增強畫圖的能力。

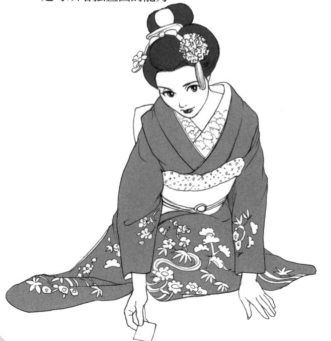

此外，第四章、第五章的角色解說更能當成線索，拓展創造的自由之翼，請務必試著創造出嶄新的角色來。

若是本書能為觀看本書的您提供一些幫助的話，那是筆者最開心不過的事了。

畫畫技巧！完全解說 和裝 角色繪製&設計

從和服的構造，到基本的站姿舉止動作到刀劍的舞動姿勢等

目錄

第3章　描繪殺陣　069

第4章 描繪女性角色 095

第 **1** 章

和服的基本知識

01 「和服」與「洋服」的不同

　　明明同樣是衣服，「和服」與「洋服」是完全**不同的東西**。「洋服」的描繪方式完全不能應用在「和服」上。

讓我們來看看具體的例子。與 範例 a 相比，範例 b 看起來就是個微妙的「和服」。可以看到依印象畫和服時常犯的錯誤。

範例 a

咦…？

範例 b

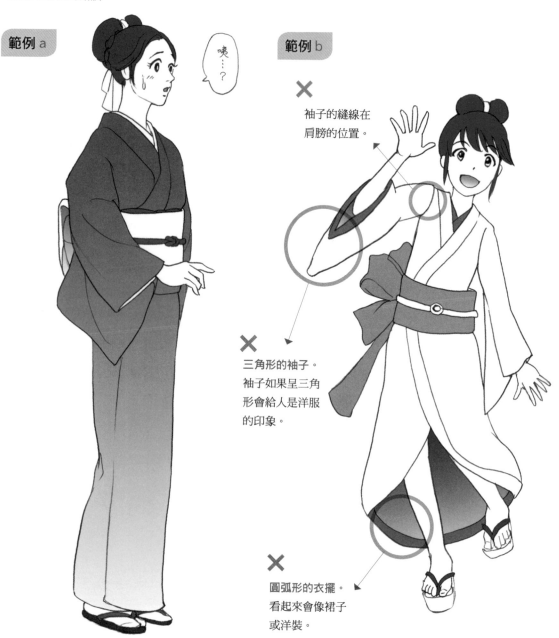

袖子的縫線在肩膀的位置。

✕ 三角形的袖子。
袖子如果呈三角形會給人是洋服的印象。

✕ 圓弧形的衣擺。
看起來會像裙子或洋裝。

平常我們都是穿著洋服生活，沒什麼機會穿和服，與和服並不熟。所以常常將和服畫成隨著身體動作改變的洋服，像 範例 b 一樣，畫出完全沒有「和服」感的「和服」。

和服只是把長的布蓋在身體上而已

　　其實和服的構造比洋服簡單多了。簡單說的話，就只是
把四塊長方形的布縫在一起而已。

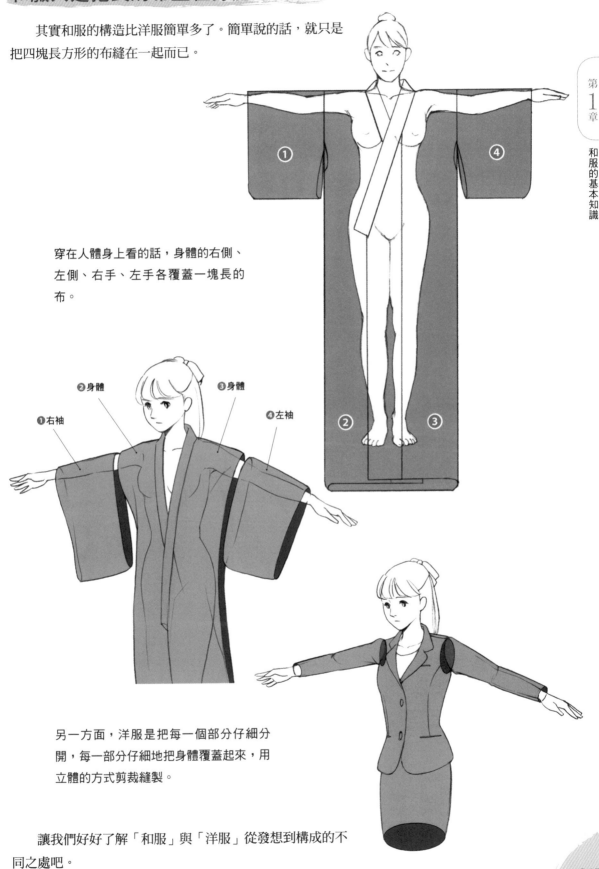

　　穿在人體身上看的話，身體的右側、
左側、右手、左手各覆蓋一塊長的
布。

❶右袖　　❷身體　　❸身體　　❹左袖

　　另一方面，洋服是把每一個部分仔細分
開，每一部分仔細地把身體覆蓋起來，用
立體的方式剪裁縫製。

　　讓我們好好了解「和服」與「洋服」從發想到構成的不
同之處吧。

017

和服是繞身體一圈還有剩餘的布

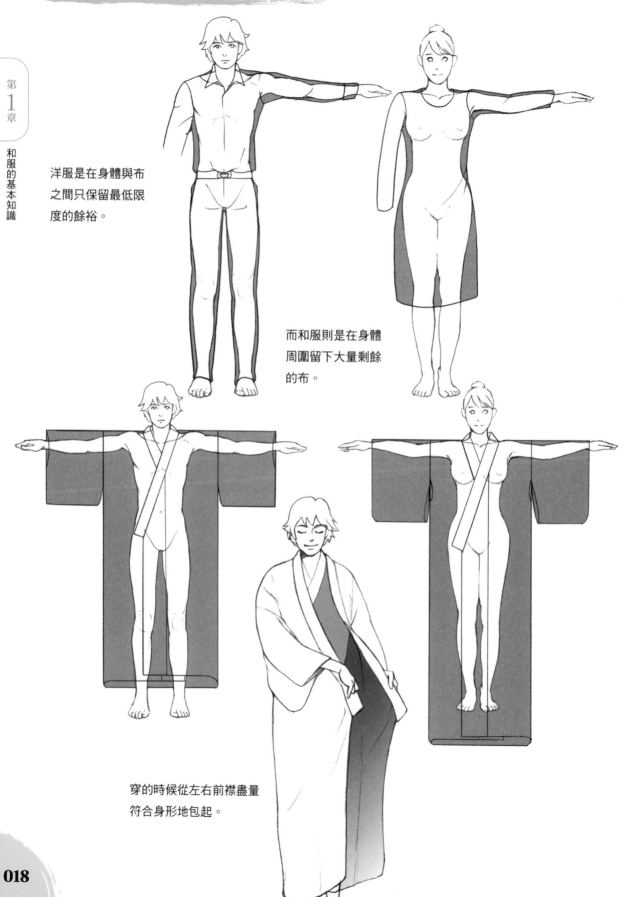

洋服是在身體與布之間只保留最低限度的餘裕。

而和服則是在身體周圍留下大量剩餘的布。

穿的時候從左右前襟盡量符合身形地包起。

用帶子綁好後將剩布往腋下集中

綁上帶子後會出現皺褶，將多餘的布整理至兩側，讓胸前與背後盡量平整。

白色的深色部分有多餘的布，把它捲起來整理好。手臂放下的話，剩布會夾在腋下看不見。

與前面的深色部分合起來看的話，正面看起來會像是被兩層布捲起來的感覺。

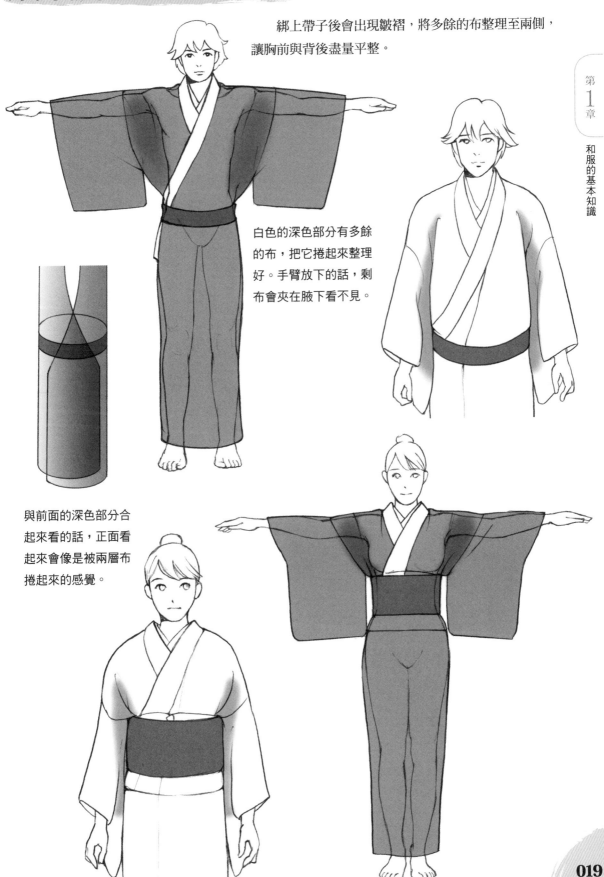

02 男性的和服

形狀的特徵

◆ 袖兜全都縫起來。

◆ 沒有甩袖、身八口（袖根下的開口）。

◆ 照身高縫製，沒有端摺。

* 詳細參考 P.29 ～ 32

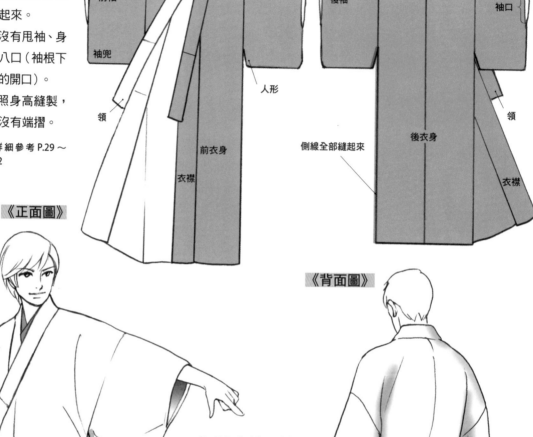

前袖

袖兜

領

前衣身

衣襟

人形

《正面圖》

後袖

袖口

領

後衣身

側線全部縫起來

衣襟

《背面圖》

注意人形（為了方便讓手臂活動，袖子與衣身分開的活動部分）的存在。

POINT

【畫好的重點】

◆ 好好描繪出周圍的蓬度的話就可以畫好充滿和服風格的輪廓。

◆ 帶子的位置在腰下。

◆ 越靠近腳衣擺越窄。

◆ 就算是男性也是斜肩比較美。

腰帶的結從中間綁出來帶腳在兩邊。

下擺越來越窄

對仗。表示衣長依身高剪裁。

《側面圖》

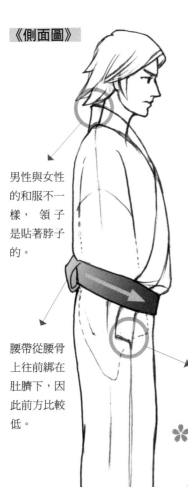

男性與女性的和服不一樣，領子是貼著脖子的。

腰帶從腰骨上往前綁在肚臍下，因此前方比較低。

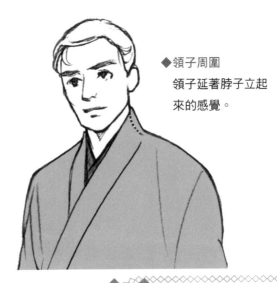

◆領子周圍
領子延著脖子立起來的感覺。

領子的前端會露出來。女性和服則多半藏在端摺中。

✿ NG的穿法

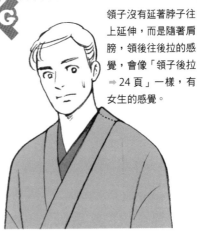

NG

領子沒有延著脖子往上延伸，而是隨著肩膀，領後往後拉的感覺，會像「領子後拉 ➡ 24 頁」一樣，有女生的感覺。

《有和服感的輪廓》

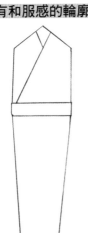

⭕ ❌

✖ 有稜角的肩線
和服有好幾層布疊起來的厚度，線條較圓潤。

✖ 袖子太短
看起來會很像小孩子，沒有氣質。

✖ 腰帶的位置
腰帶綁太高的話會像小孩子。

✖ 衣長太短
衣襬太寬會沒有垂墜感。

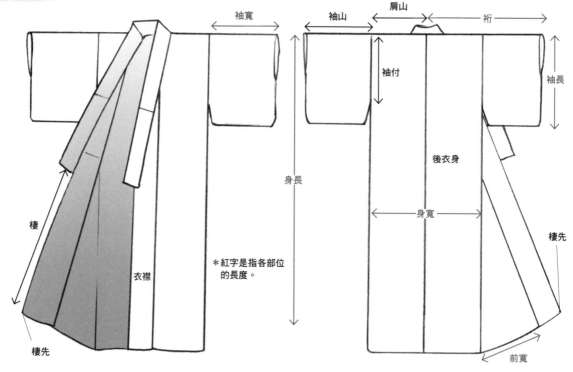

袖寬　　　　　袖山　　　肩山　　　　　　裄

袖付

袖長

後衣身

身長

身寬

褄

衣襟

褄先

＊紅字是指各部位
　的長度。

褄先

前寬

畫和服時重要的縫線與摺線

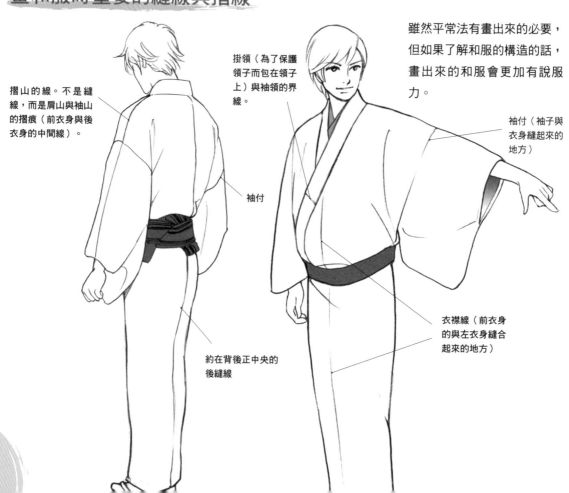

摺山的線。不是縫
線，而是肩山與袖山
的摺痕（前衣身與後
衣身的中間線）。

袖付

掛領（為了保護
領子而包在領子
上）與袖領的界
線。

約在背後正中央的
後縫線

雖然平常法有畫出來的必要，
但如果了解和服的構造的話，
畫出來的和服會更加有說服
力。

袖付（袖子與
衣身縫起來的
地方）

衣襟線（前衣身
的與左衣身縫合
起來的地方）

04 女性的和服

形狀的特徵

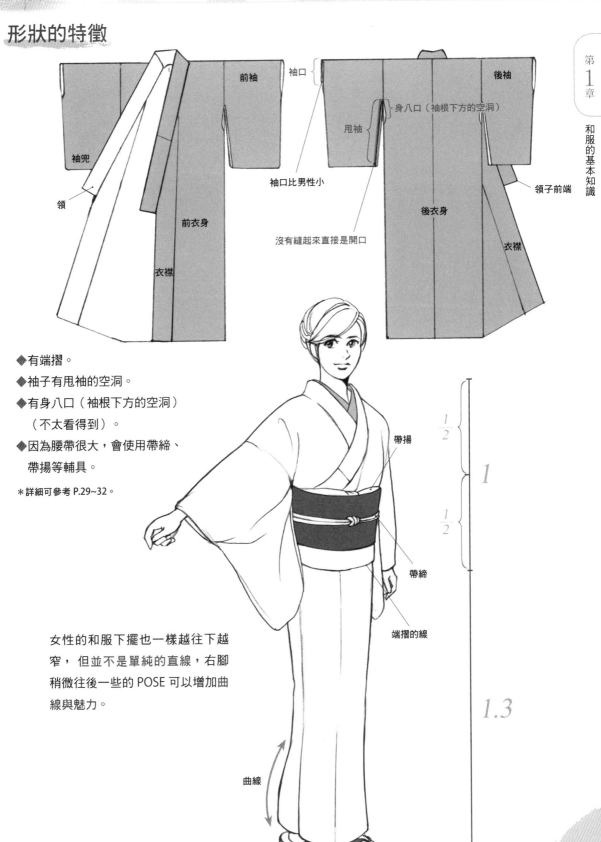

前袖　袖口
後袖
袖口〔
身八口（袖根下方的空洞）
甩袖
袖口比男性小
領子前端
袖兜
領
前衣身
後衣身
沒有縫起來直接是開口
衣襟
衣襟

◆有端摺。

◆袖子有甩袖的空洞。

◆有身八口（袖根下方的空洞）
　（不太看得到）。

◆因為腰帶很大，會使用帶締、
　帶揚等輔具。

＊詳細可參考 P.29~32。

帶揚

$\frac{1}{2}$

1

$\frac{1}{2}$

帶締

端摺的線

女性的和服下擺也一樣越往下越
窄，但並不是單純的直線，右腳
稍微往後一些的 POSE 可以增加曲
線與魅力。

曲線

1.3

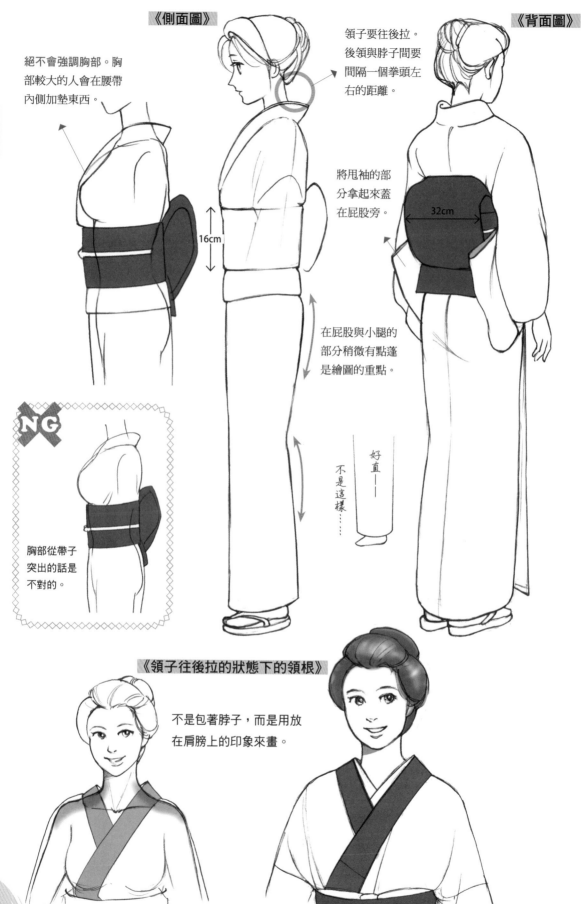

《側面圖》

《背面圖》

絶不會強調胸部。胸部較大的人會在腰帶內側加墊東西。

領子要往後拉。後領與脖子間要間隔一個拳頭左右的距離。

將甩袖的部分拿起來蓋在屁股旁。

32cm

16cm

在屁股與小腿的部分稍微有點蓬是繪圖的重點。

好直──

不是這樣……

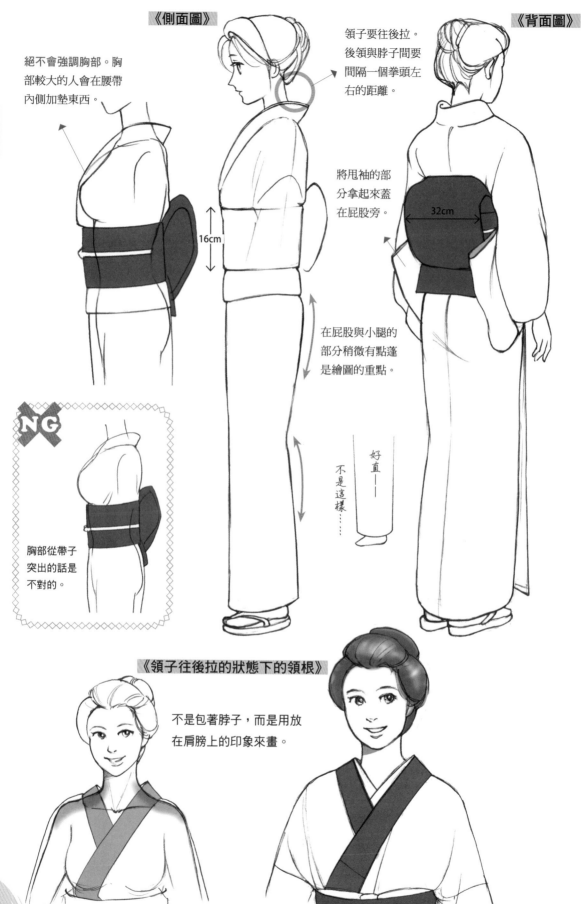

NG

胸部從帶子突出的話是不對的。

《領子往後拉的狀態下的領根》

不是包著脖子，而是用放在肩膀上的印象來畫。

05 帶結

女性的帶結份量最大的是「太鼓」。讓我們來看看製作方法。

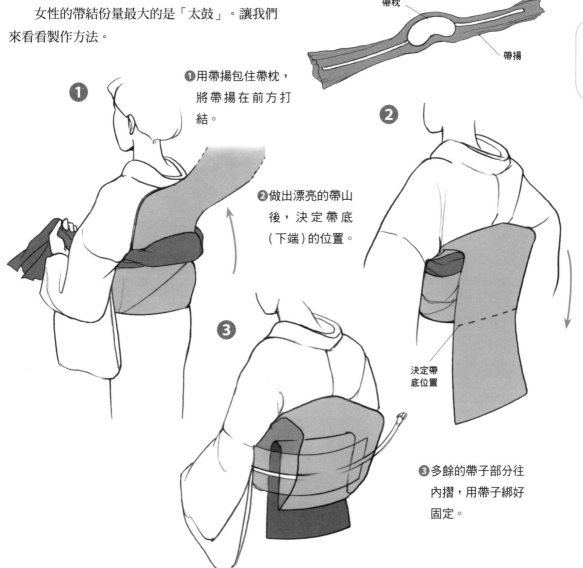

帶枕

帶揚

①用帶揚包住帶枕，將帶揚在前方打結。

②做出漂亮的帶山後，決定帶底（下端）的位置。

決定帶底位置

③多餘的帶子部分往內摺，用帶子綁好固定。

❀ 幾種男性的常見帶結

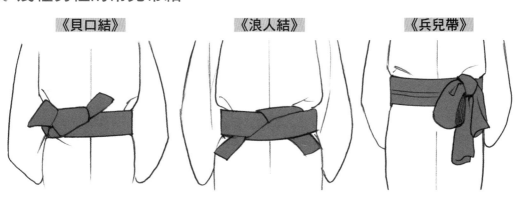

《貝口結》

《浪人結》

《兵兒帶》

結的大小比女性小一點。

武士喜愛的結法。

只綁在一邊。大人和小孩都常綁。

06 和服為什麼會形成這種形狀

現代和服的根源「小袖」

讓我們來看看簡單的和服歷史吧。一般說的「和服」就像前一頁上畫的一樣，長度到腳的和服＝長著。長著普及於江戶初期，是小袖和服的原型。這個時代（室町後期～江戶初期）的小袖沒有男女之分。

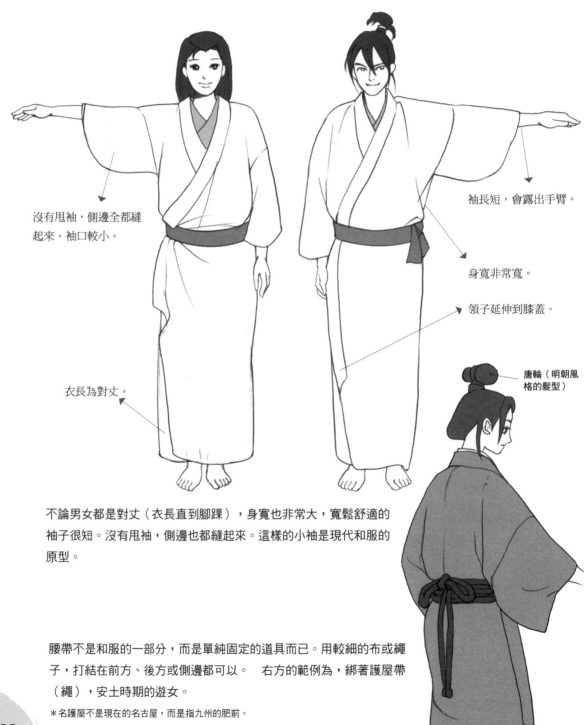

沒有甩袖，側邊全都縫起來。袖口較小。

衣長為對丈。

袖長短，會露出手臂。

身寬非常寬。

領子延伸到膝蓋。

唐輪（明朝風格的髮型）

不論男女都是對丈（衣長直到腳踝），身寬也非常大，寬鬆舒適的袖子很短。沒有甩袖，側邊也都縫起來。這樣的小袖是現代和服的原型。

腰帶不是和服的一部分，而是單純固定的道具而已。用較細的布或繩子，打結在前方、後方或側邊都可以。　右方的範例為，綁著護屋帶（繩），安土時期的遊女。

＊名護屋不是現在的名古屋，而是指九州的肥前。

在此之前的時代的小袖

《狩衣（平安後期）》

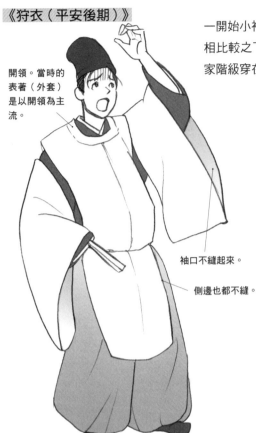

開領。當時的表著（外套）是以開領為主流。

袖口不縫起來。

側邊也都不縫。

一開始小袖就是，與支配階級的公家的表著（外套）的大袖（寬袖）相比較之下，較小的袖子的意思。是庶民階級的日常穿著，與公家階級穿在大袖下的內衣。

《庶民》

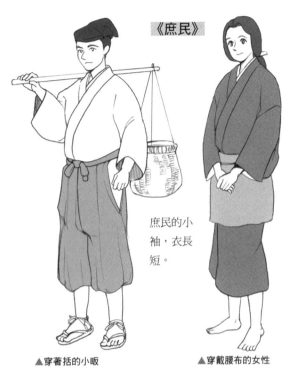

庶民的小袖，衣長短。

▲穿著括的小販

▲穿戴腰布的女性

《直垂（鎌倉期）》

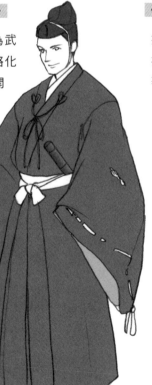

支配階級由公家換為武家，正裝改為較簡略化的版本。從圓領的「開領」變成與現在的和服相同，在胸前交叉的型式，稱為「直垂」的上衣登場。

《肩衣（安土桃山期）》

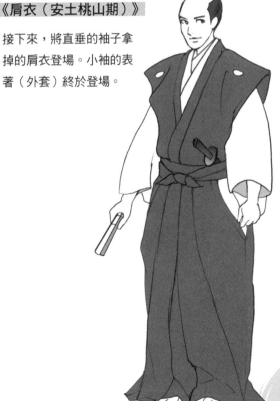

接下來，將直垂的袖子拿掉的肩衣登場。小袖的表著（外套）終於登場。

07 隨著時代變遷男女的和服之不同

進入江戶期的 50 年後，小袖的形式也改變了。

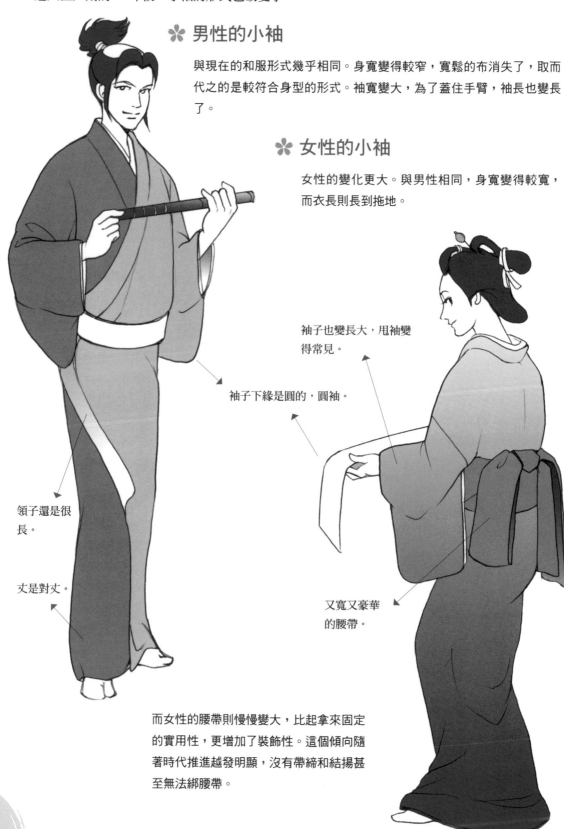

❀ 男性的小袖

與現在的和服形式幾乎相同。身寬變得較窄，寬鬆的布消失了，取而代之的是較符合身型的形式。袖寬變大，為了蓋住手臂，袖長也變長了。

❀ 女性的小袖

女性的變化更大。與男性相同，身寬變得較寬，而衣長則長到拖地。

袖子也變長大，甩袖變得常見。

袖子下緣是圓的，圓袖。

領子還是很長。

丈是對丈。

又寬又豪華的腰帶。

而女性的腰帶則慢慢變大，比起拿來固定的實用性，更增加了裝飾性。這個傾向隨著時代推進越發明顯，沒有帶締和結揚甚至無法綁腰帶。

第 1 章　和服的基本知識

028

女性和服有甩袖的理由

如果把寬大的袖子都縫起來的話……

安土桃山時期的袖子

元祿時期的袖子

手臂很難動作

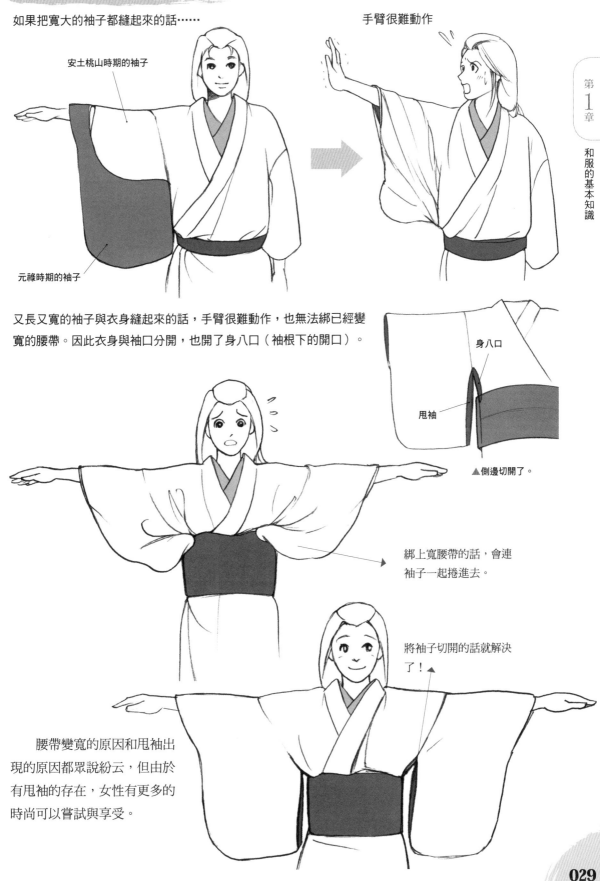

又長又寬的袖子與衣身縫起來的話，手臂很難動作，也無法綁已經變寬的腰帶。因此衣身與袖口分開，也開了身八口（袖根下的開口）。

身八口

甩袖

▲ 側邊切開了。

綁上寬腰帶的話，會連袖子一起捲進去。

將袖子切開的話就解決了！▲

　腰帶變寬的原因和甩袖出現的原因都眾說紛云，但由於有甩袖的存在，女性有更多的時尚可以嘗試與享受。

029

女性和服在腰部打摺的理由

到了江戶中期，妓院或上流武家的奢華時尚也滲透到市井小民，和服的衣長變長了。一般的女性在市內也拉著下擺過生活。

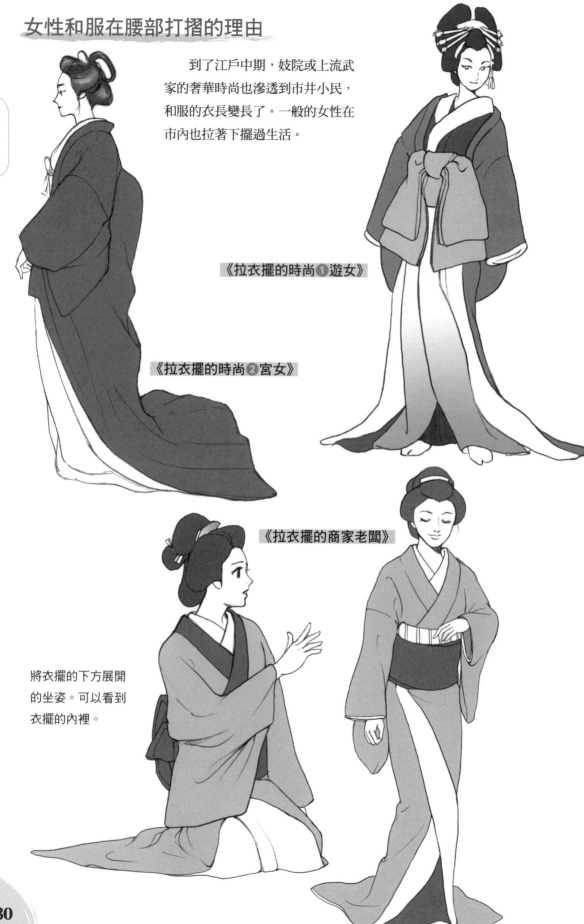

《拉衣擺的時尚❶遊女》

《拉衣擺的時尚❷宮女》

《拉衣擺的商家老闆》

將衣擺的下方展開的坐姿。可以看到衣擺的內裡。

關於端摺的二三事

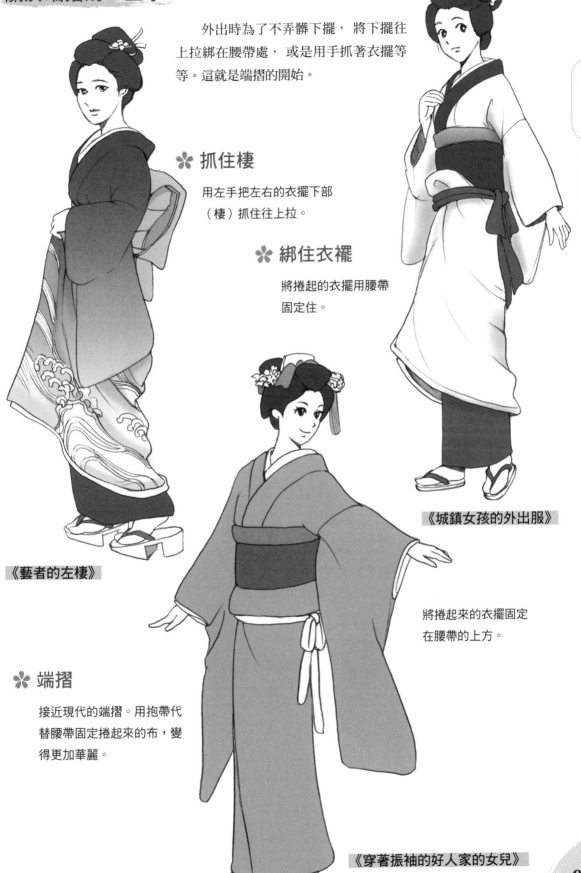

外出時為了不弄髒下擺，將下擺往
上拉綁在腰帶處，或是用手抓著衣擺等
等。這就是端摺的開始。

❀ **抓住褄**

用左手把左右的衣擺下部
（褄）抓住往上拉。

❀ **綁住衣褄**

將捲起的衣擺用腰帶
固定住。

《城鎮女孩的外出服》

將捲起來的衣擺固定
在腰帶的上方。

《藝者的左褄》

❀ **端摺**

接近現代的端摺。用抱帶代
替腰帶固定捲起來的布，變
得更加華麗。

《穿著振袖的好人家的女兒》

現代和服端摺的作法

現代沒有拉下擺習慣，在綁腰帶之前需要先做出端摺。

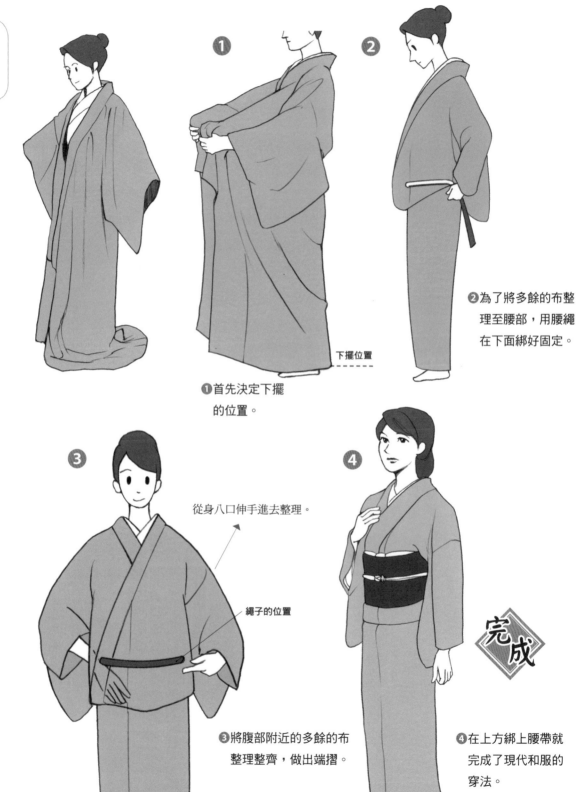

❶首先決定下擺
　的位置。

下擺位置

❷為了將多餘的布整
　理至腰部，用腰繩
　在下面綁好固定。

從身八口伸手進去整理。

繩子的位置

❸將腹部附近的多餘的布
　整理整齊，做出端摺。

❹在上方綁上腰帶就
　完成了現代和服的
　穿法。

完成

第 **2** 章

掌握和服的形式

01 小袖的畫法

將小袖的形式模組化

為了描繪難以掌握的「和服」，建議將和服特殊的型式模組化。使用這個方法，雖然很粗略，但可以畫出「和服感」。

✽ **男性的小袖**

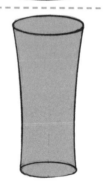

模組化

以帶子為界限，上半身為五角形。

下半身是酒杯狀。

將上半身的蓬度畫出來的話，和服的平穩感就能顯現出來。

側面圖

上半身

帶

肚子

從側面看的話，上半身為半月形。肚子這邊的腰帶比較低。

下半身收攏的話給人聰慧的印象。

POINT

上半身不要顯露出身體的線條，稍微畫得大一些。下半身則越靠近腳越窄。

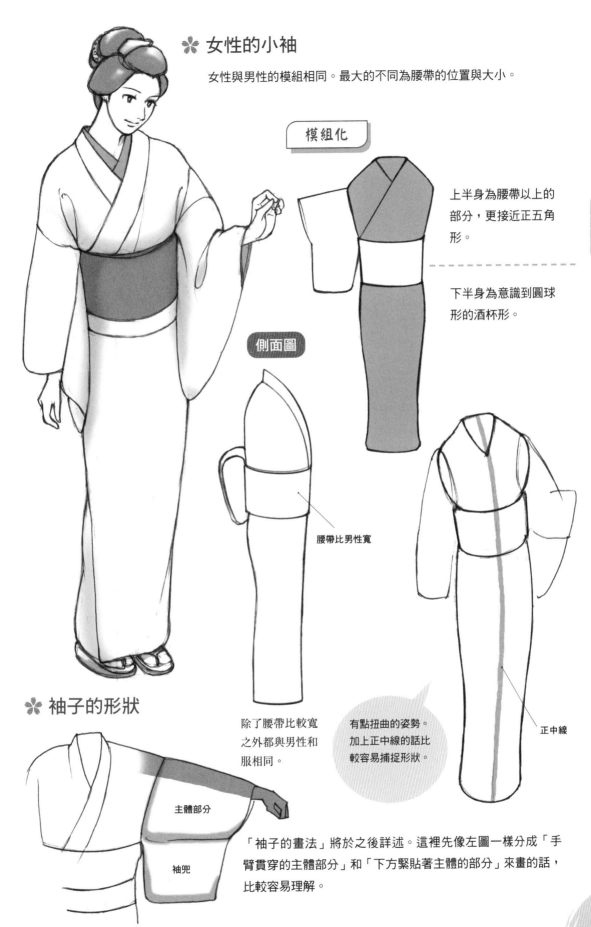

❀ 女性的小袖

女性與男性的模組相同。最大的不同為腰帶的位置與大小。

模組化

上半身為腰帶以上的部分，更接近正五角形。

下半身為意識到圓球形的酒杯形。

側面圖

腰帶比男性寬

有點扭曲的姿勢。加上正中線的話比較容易捕捉形狀。

正中線

❀ 袖子的形狀

主體部分

袖兜

除了腰帶比較寬之外都與男性和服相同。

「袖子的畫法」將於之後詳述。這裡先像左圖一樣分成「手臂貫穿的主體部分」和「下方緊貼著主體的部分」來畫的話，比較容易理解。

使用模組畫出各種角色

❀ 遊戲人間的年輕人（修長體型）

❶體型修長，各個模組也要細長化。

❷裝模作樣的 POSE。

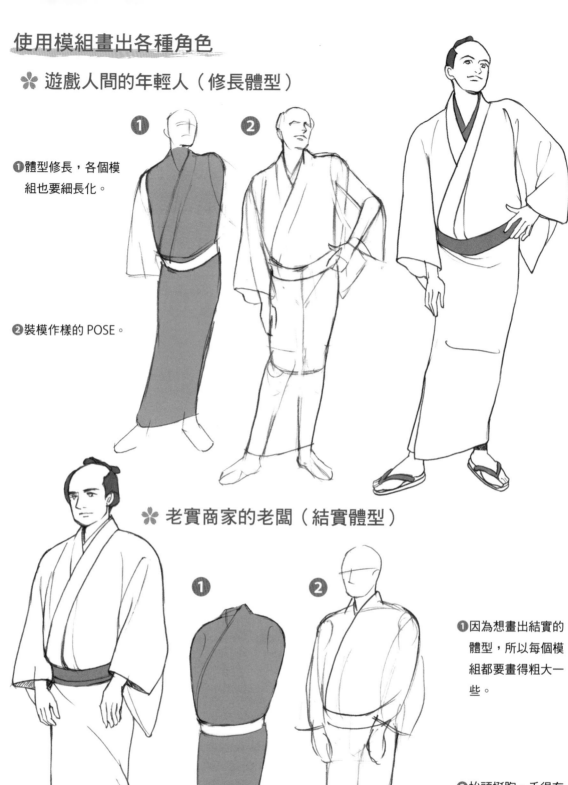

❀ 老實商家的老闆（結實體型）

❶因為想畫出結實的體型，所以每個模組都要畫得粗大一些。

❷抬頭挺胸，手很有禮的放在前面。腳畫得大一點會比較有安定感。

女性比起畫得較粗或較細，改變腰帶的位置和大小，就可以設
定出少女到中年的女性。

❀ 小鎮姑娘

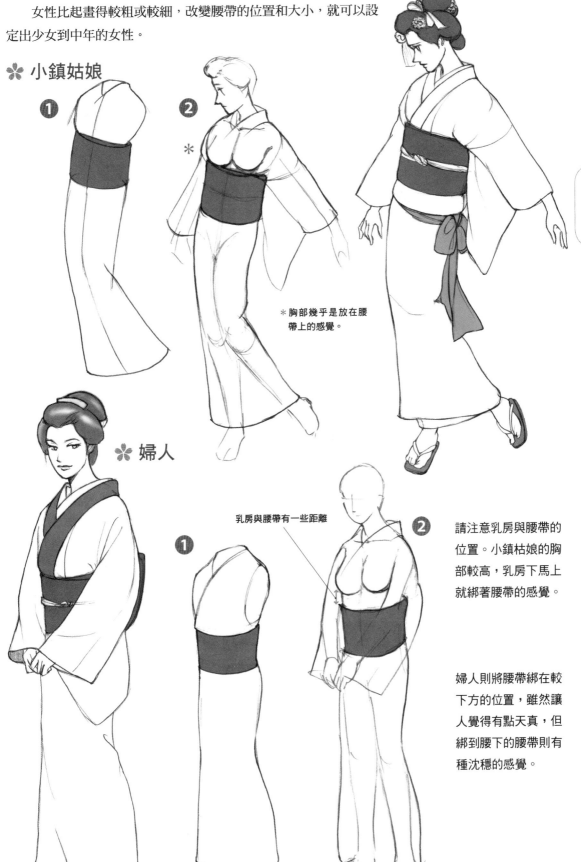

❀ 婦人

※ 胸部幾乎是放在腰
帶上的感覺。

乳房與腰帶有一些距離

請注意乳房與腰帶的
位置。小鎮枯娘的胸
部較高，乳房下馬上
就綁著腰帶的感覺。

婦人則將腰帶綁在較
下方的位置，雖然讓
人覺得有點天真，但
綁到腰下的腰帶則有
種沈穩的感覺。

挑戰現在流行的長腿角色

　　和服原本就是為了日本人的體型而生的，是能為上半身較長、頭比較大、手腳又較短的日本人調整比例的最佳服飾。也就是說，反而不適合現在流行的臉小腳長的美男子角色。

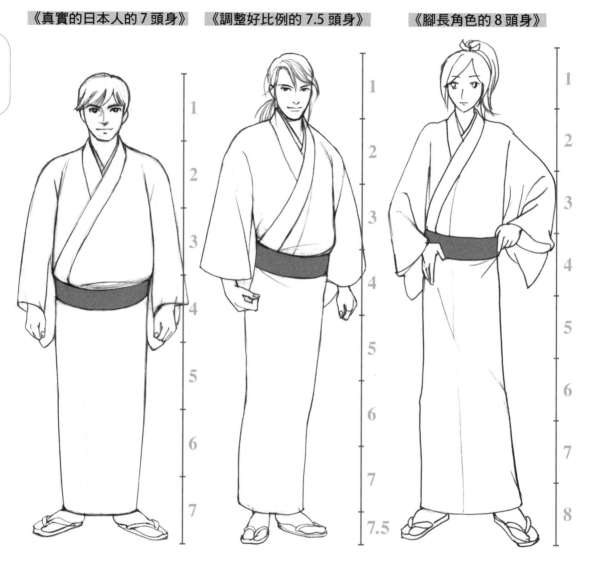

《真實的日本人的 7 頭身》　　《調整好比例的 7.5 頭身》　　　　《腳長角色的 8 頭身》

讓腳長角色能把和服穿好的三個撇步：

❶上半身太瘦的話看起來會很貧弱，所以畫寬一點。
❷下半身會反映出腳的形狀，畫得瘦一點，會顯現尖銳感。
❸避開正面的角度。從斜角描繪可消除呆板的感覺。

腳長角色的問題點

◆上半身貧弱
◆腳太長看起來會很呆板

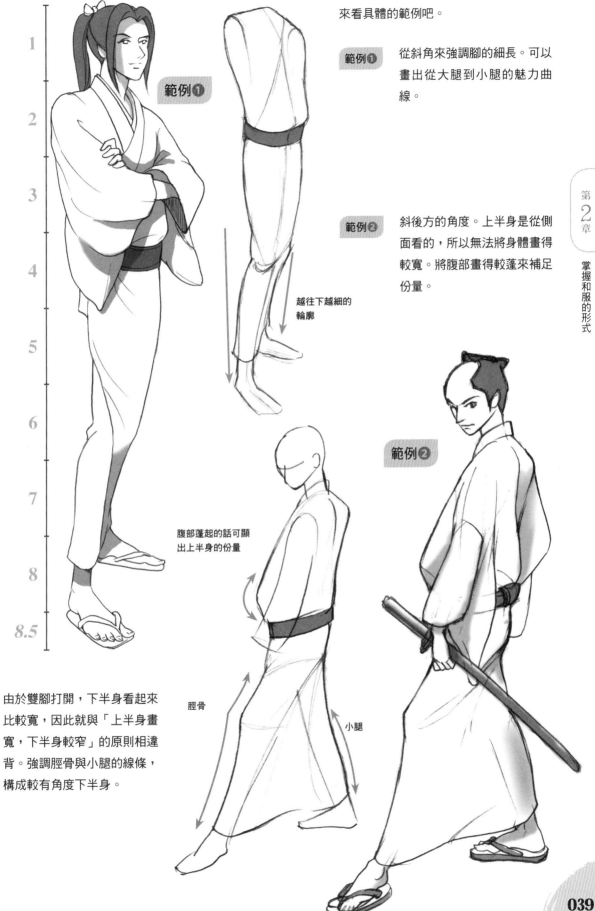

來看具體的範例吧。

範例❶ 從斜角來強調腳的細長。可以畫出從大腿到小腿的魅力曲線。

範例❷ 斜後方的角度。上半身是從側面看的,所以無法將身體畫得較寬。將腹部畫得較蓬來補足份量。

越往下越細的輪廓

範例❶

範例❷

腹部蓬起的話可顯出上半身的份量

脛骨

小腿

由於雙腳打開,下半身看起來比較寬,因此就與「上半身畫寬,下半身較窄」的原則相違背。強調脛骨與小腿的線條,構成較有角度下半身。

下半身／動作中的輪廓

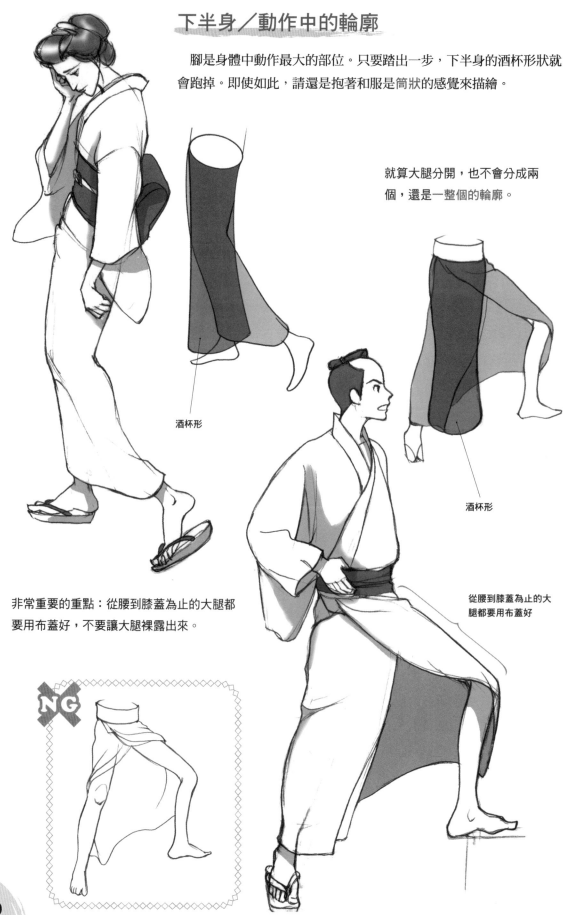

腳是身體中動作最大的部位。只要踏出一步，下半身的酒杯形狀就會跑掉。即使如此，請還是抱著和服是筒狀的感覺來描繪。

就算大腿分開，也不會分成兩個，還是一整個的輪廓。

酒杯形

酒杯形

非常重要的重點：從腰到膝蓋為止的大腿都要用布蓋好，不要讓大腿裸露出來。

從腰到膝蓋為止的大腿都要用布蓋好

NG

02 袖子的畫法

無法預測袖子的變化？　徹底驗證：袖子的形狀變化

將身體模組化後，可以大略的畫出粗略的形狀。那袖子呢？可以模組化嗎？

手臂是人體中以做出很多動作的部位，而袖子則隨著人的手臂變化。很可惜，很難將袖子的變化模組化。

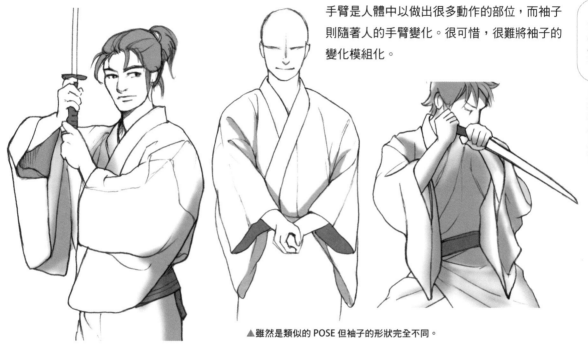

▲雖然是類似的 POSE 但袖子的形狀完全不同。

雖然都是筒袖，但袖兜可能呈三角形或是四角形。

就算是同樣的動作，男生和女生的袖子形狀也不同。

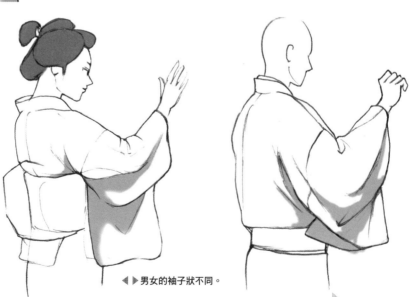

◀▶男女的袖子狀不同。

　即使如此，只要一直觀察和服，還是可以找到幾個變化的規則。讓我們從下一頁開始詳細說明。

✿ 布的動作起點和終點的位置〈男性和服〉

尋找從動作中引起的皺褶的起點和終點。

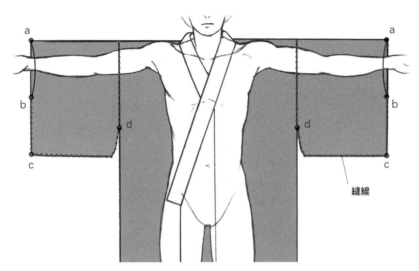

動作的起點和終點就是縫線的起點與縫合之處。也就是圖上的 a b c d 點。

縫線

a：袖口的頂點
b：袖口下的縫合點
c：袖兜的底端
d：袖子與衣身的縫合處

✿ 讓我們看看具體的布的動作

將手平舉的話，最大的拉力是從袖口到腋下身側的線。再加上從肩膀到腋下身側的皺褶。

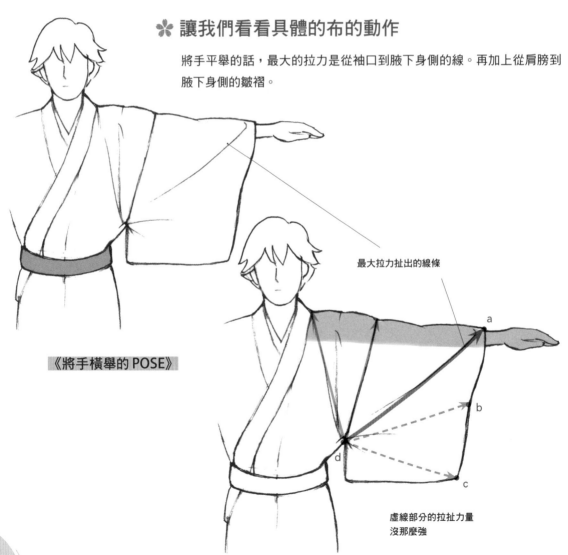

《將手橫舉的POSE》

最大拉力扯出的線條

a

b

d

c

虛線部分的拉扯力量
沒那麼強

✲ 側背的動作

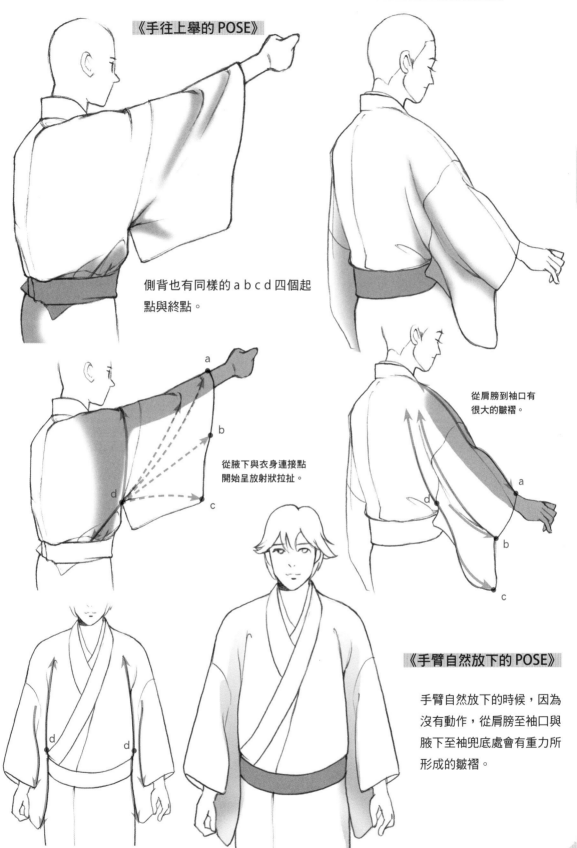

《手往上舉的 POSE》

側背也有同樣的 a b c d 四個起點與終點。

a
b
c
d

從腋下與衣身連接點開始呈放射狀拉扯。

《手往前伸的 POSE》

從肩膀到袖口有很大的皺褶。

a
d
b
c

d　d

《手臂自然放下的 POSE》

手臂自然放下的時候，因為沒有動作，從肩膀至袖口與腋下至袖兜底處會有重力所形成的皺褶。

043

✿ 布的動作起點和終點的位置 〈女性和服〉

與男性相同,起點與終點有 3 處相同,而女性和服有身八口(和服腋下處的開口)和甩袖,甩袖與衣身是分開的,所以會有獨自的動作。

a:袖口的頂點
b:袖口下的縫合點
c:袖兜的底端
d:袖子與衣身的縫合處

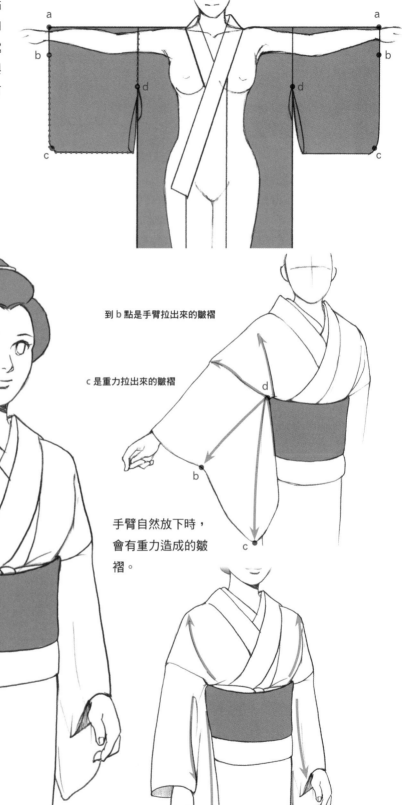

到 b 點是手臂拉出來的皺褶

c 是重力拉出來的皺褶

手臂自然放下時,會有重力造成的皺褶。

✳ 男女袖子動作的不同之處

《女性》

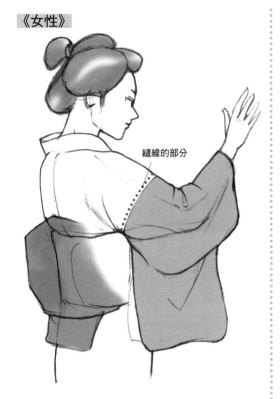

縫線的部分

《男性》

第 2 章 掌握和服的形式

男性的袖子大部分都
有與衣身縫合。

縫線的部分

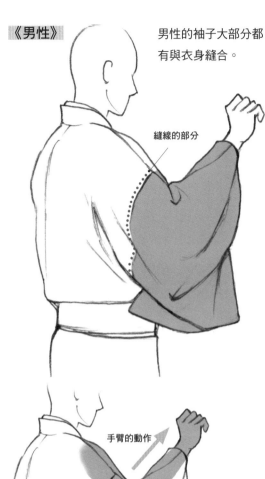

女性的袖子下半部為甩袖，與衣身沒
有縫合。

手臂的動作

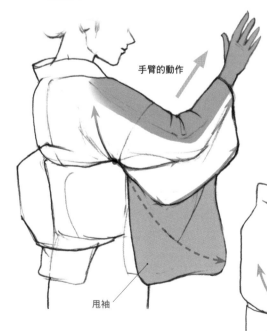

手臂的動作

因此，袖子全體都會受手
臂的動作拉扯。

甩袖

所以袖兜與手臂動作可能會
完全不同。

袖子車線

會被拉出皺褶的部位

沒有與衣身縫死
的袖兜的搖曳，
也是女性和服的
優雅之處。

045

隨著手臂的動作影響的袖子形狀變化

❊ 把手臂完全伸直 ➤ 維持袖子的形狀

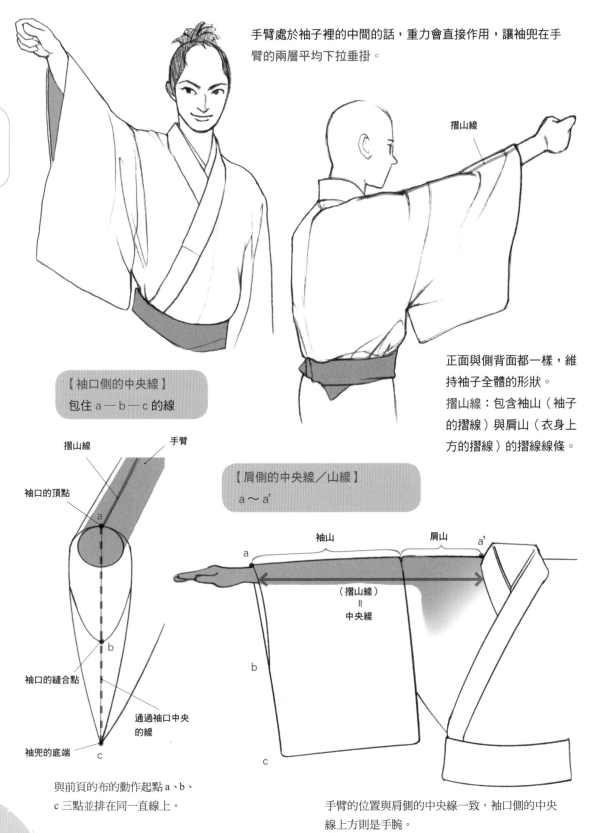

手臂處於袖子裡的中間的話，重力會直接作用，讓袖兜在手臂的兩層平均下拉垂掛。

摺山線

正面與側背面都一樣，維持袖子全體的形狀。

摺山線：包含袖山（袖子的摺線）與肩山（衣身上方的摺線）的摺線線條。

【袖口側的中央線】
包住 a—b—c 的線

摺山線　　手臂

袖口的頂點　　a

袖口的縫合點　　b

通過袖口中央的線

袖兜的底端　　c

與前頁的布的動作起點a、b、c 三點並排在同一直線上。

【肩側的中央線／山線】
a～a'

袖山　　肩山　　a'

a

（摺山線）
=
中央線

b

c

手臂的位置與肩側的中央線一致，袖口側的中央線上方則是手腕。

✿ 手掌向上（手背朝外）➤ 外側較鬆垮

手臂稍微彎曲，手掌朝上。袖兜從手臂內側垂墜。

背後這一側則形成大大的鬆弛部分，可以分出手臂通過的部分與沒有手臂通過的袖兜部分。

摺山線

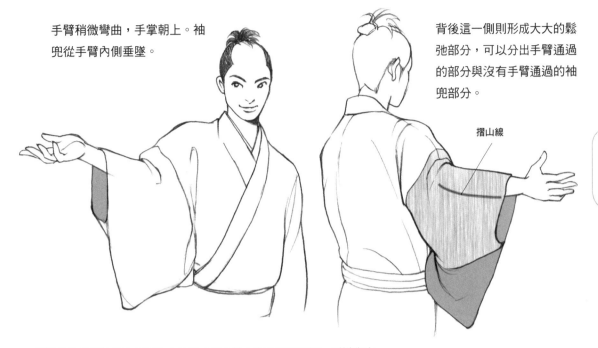

這時候的手臂位於比肩側的中央線（摺山線）更內側的位置，手臂與布的支撐部與中央線有落差。

手臂的中心線

落差

袖子的中央線

如此袖子本身的重量與袖口會偏移變形。

袖口的變化

b 點往內側移動，a－b 往中央線傾斜。

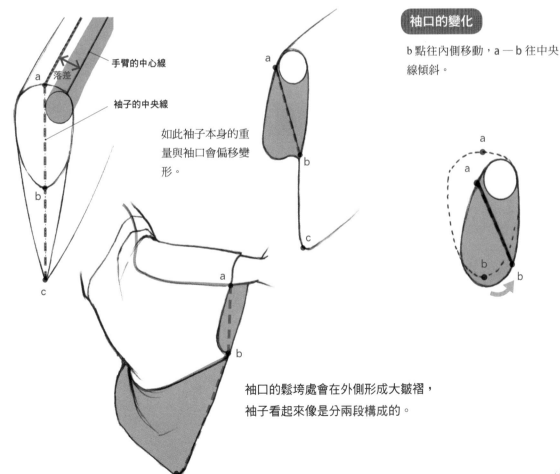

袖口的鬆垮處會在外側形成大皺褶，袖子看起來像是分兩段構成的。

047

✿ 手臂朝內側彎曲 ➤ 袖子看起來像兩段式構成的

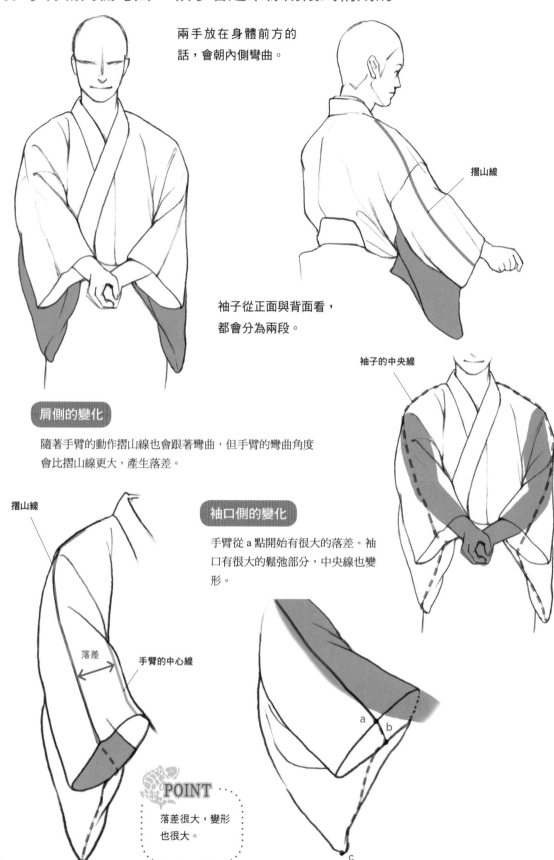

兩手放在身體前方的
話，會朝內側彎曲。

摺山線

袖子從正面與背面看，
都會分為兩段。

袖子的中央線

肩側的變化

隨著手臂的動作摺山線也會跟著彎曲，但手臂的彎曲角度
會比摺山線更大，產生落差。

摺山線

袖口側的變化

手臂從 a 點開始有很大的落差。袖
口有很大的鬆弛部分，中央線也變
形。

落差

手臂的中心線

a
b

c

POINT

落差很大，變形
也很大。

總結

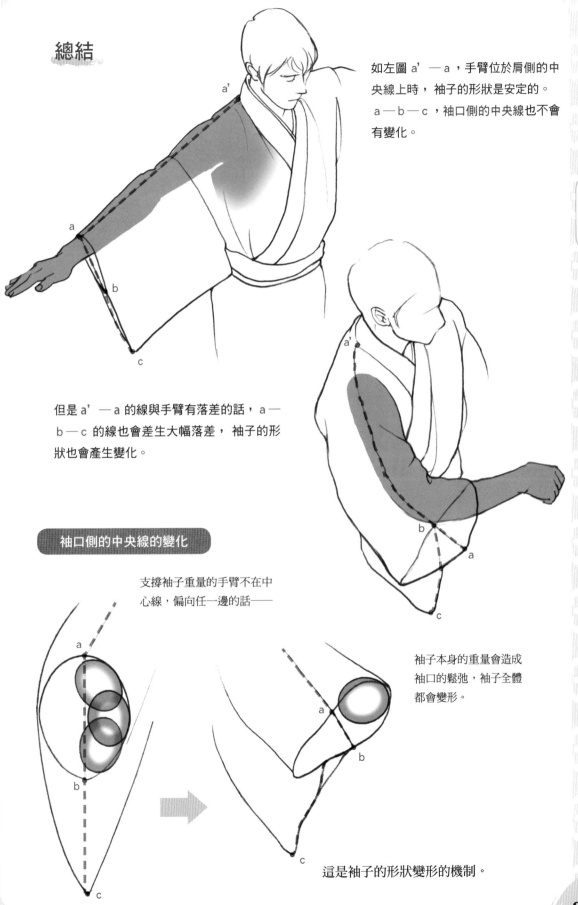

如左圖 a'—a，手臂位於肩側的中央線上時，袖子的形狀是安定的。
a—b—c，袖口側的中央線也不會有變化。

但是 a'—a 的線與手臂有落差的話，a—b—c 的線也會差生大幅落差，袖子的形狀也會產生變化。

袖口側的中央線的變化

支撐袖子重量的手臂不在中心線，偏向任一邊的話——

袖子本身的重量會造成袖口的鬆弛，袖子全體都會變形。

這是袖子的形狀變形的機制。

此外，袖子形狀看來像兩段構成的，在日常中很常見。手臂在身前彎曲的動作在日常生活中是很常出現的。

日常的動作

◆收到東西
◆拿著東西
◆合著雙手
◆拿東西至臉前
……等

如果從這些動作來看袖子的構成，
兩段構成的上段，是手臂所在且動作的主體部分＝「筒袖」
下段則是隨著上段部分的動作變化的部分＝「袖兜」。

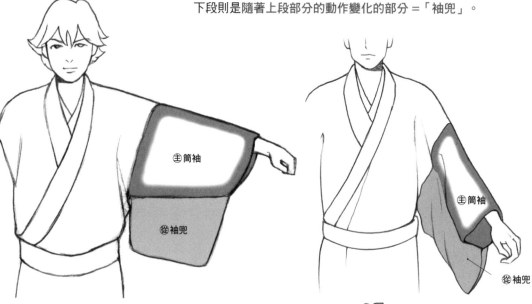

主 筒袖

從 袖兜

主 筒袖

從 袖兜

豆知識

筒袖是什麼

如同古時候的田野工作服，為了方便行動而沒有袖兜，只包住手臂的袖子。

筒袖

女性的和服比男性的容易分為兩段來構成

女性穿著和服時領子是向後拉的。領子向後拉的話，摺山線會落在後背側。也就是說，從穿著的那一刻開始手臂的中心線與摺山線就一直是有落差的狀態，比男性和服更容易產生落差。

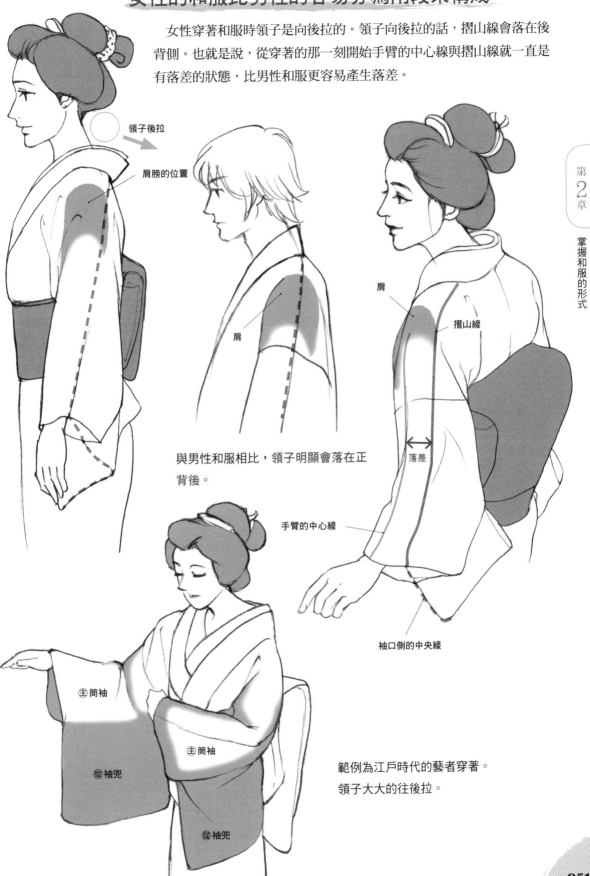

領子後拉

肩膀的位置

肩

與男性和服相比，領子明顯會落在正背後。

肩

摺山線

落差

手臂的中心線

袖口側的中央線

主筒袖

主筒袖

從袖兜

從袖兜

範例為江戶時代的藝者穿著。
領子大大的往後拉。

051

驗證①：容易形成「筒袖」＋「袖兜」的姿勢

　　袖子的形狀並不是一直都是分成兩段的。什麼樣的姿勢比較容易產生「筒袖」＋「袖兜」的兩段式袖子呢？

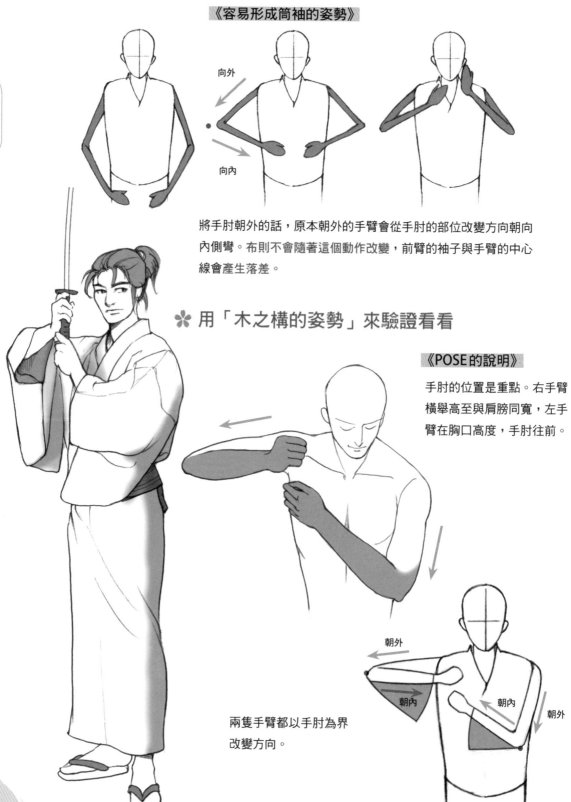

《容易形成筒袖的姿勢》

向外

向內

　　將手肘朝外的話，原本朝外的手臂會從手肘的部位改變方向朝向內側彎。布則不會隨著這個動作改變，前臂的袖子與手臂的中心線會產生落差。

✿ 用「木之構的姿勢」來驗證看看

《POSE的說明》

　　手肘的位置是重點。右手臂橫舉高至與肩膀同寬，左手臂在胸口高度，手肘往前。

朝外

朝內

朝內

朝外

兩隻手臂都以手肘為界改變方向。

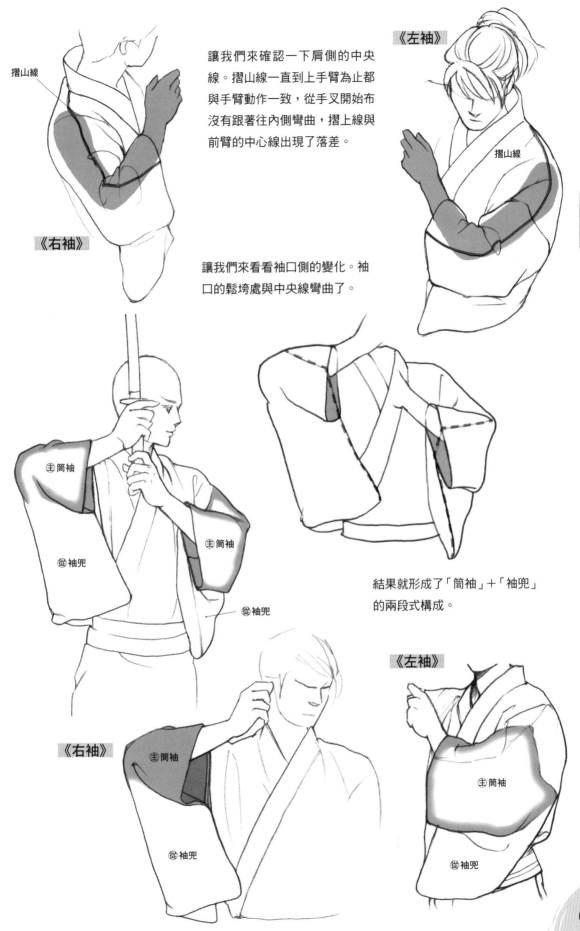

摺山線

《右袖》

讓我們來確認一下肩側的中央線。摺山線一直到上手臂為止都與手臂動作一致，從手叉開始布沒有跟著往內側彎曲，摺上線與前臂的中心線出現了落差。

《左袖》

摺山線

讓我們來看看袖口側的變化。袖口的鬆垮處與中央線彎曲了。

主筒袖

主筒袖

從袖兜

從袖兜

結果就形成了「筒袖」＋「袖兜」的兩段式構成。

《右袖》

主筒袖

從袖兜

《左袖》

主筒袖

從袖兜

驗證②：不易形成「筒袖」的姿勢

就算是複雜的姿勢，也會有不形成筒袖的時候。

《不容易形成筒袖的POSE》

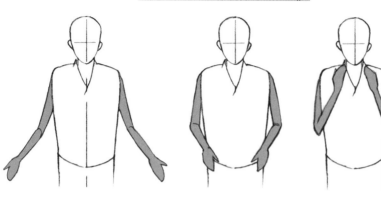

手肘不朝外拉的時候，布總是跟著手臂的動作，袖子的中央線與手臂的中心線較不會分開，也不易形成兩段的形狀。

✿ 用「短刀突刺的 POSE」來驗證看看

《POSE的說明》

將腰部放低，雙手高舉至臉部。一看就覺得袖子形狀得畫得很複雜。重點是向內收攏的手臂方向。朝下的手臂從手肘開始轉變方向往上。

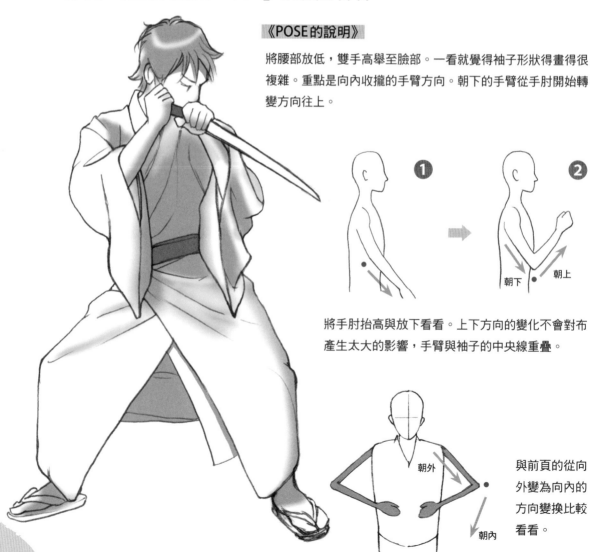

❶ **❷**

朝下　朝上

將手肘抬高與放下看看。上下方向的變化不會對布產生太大的影響，手臂與袖子的中央線重疊。

朝外

朝內

與前頁的從向外變為向內的方向變換比較看看。

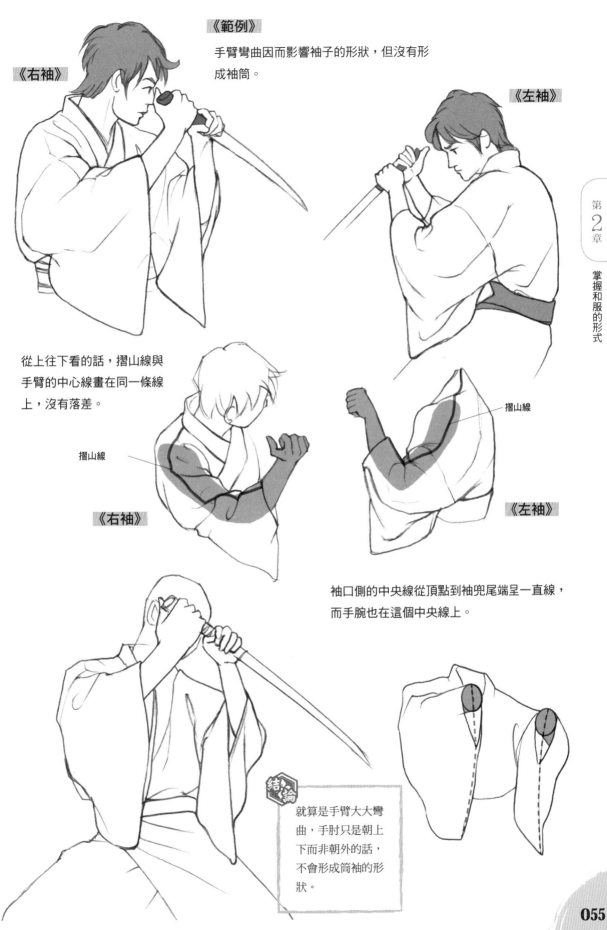

《範例》

手臂彎曲因而影響袖子的形狀，但沒有形成袖筒。

《右袖》

《左袖》

從上往下看的話，摺山線與手臂的中心線畫在同一條線上，沒有落差。

摺山線

摺山線

《右袖》

《左袖》

袖口側的中央線從頂點到袖兜尾端呈一直線，而手腕也在這個中央線上。

結論 就算是手臂大大彎曲，手肘只是朝上下而非朝外的話，不會形成筒袖的形狀。

驗證③：手臂放下的狀態

明明是沒在動的狀態，為什麼還會形成「筒袖」＋「袖兜」的形狀呢？

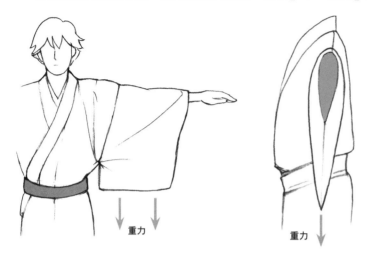

重力

重力

手臂伸直的時候，由於袖兜的重量，袖口會往縱向的方向被拉扯。

將手臂放下時，袖口會直接因為重力的關係呈現袖口打開的筒狀。

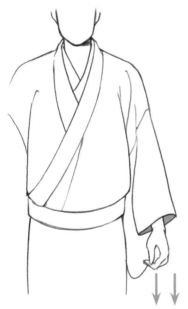

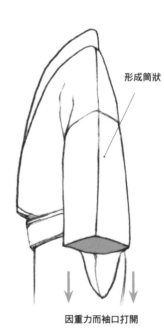

形成筒狀

因重力而袖口打開

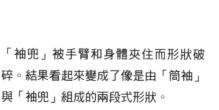

「袖兜」被手臂和身體夾住而形狀破碎。結果看起來變成了像是由「筒袖」與「袖兜」組成的兩段式形狀。

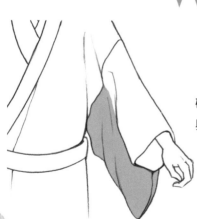

03 袴的畫法

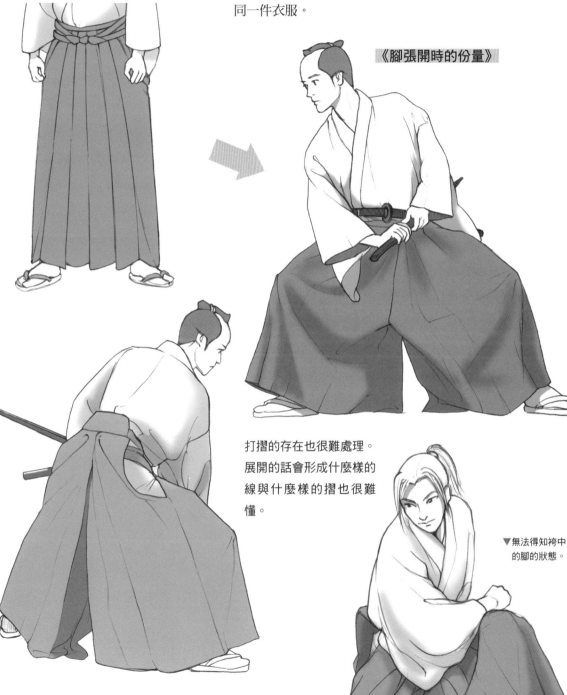

《只是站著的狀態》

袴也是很難補捉形狀的衣服。在動作時的形狀變化很大，左圖單純的站姿與右圖腳張開的姿態，看起來甚至不像同一件衣服。

《腳張開時的份量》

打摺的存在也很難處理。展開的話會形成什麼樣的線與什麼樣的摺也很難懂。

▼無法得知袴中的腳的狀態。

再來就是，由於覆蓋著大量的布，無法用腳的動作來找到形狀。但沒有關係，要畫好袴只需要抓住兩個重點。

袴的基本

袴有很多種類。這裡以「馬乘袴」作為代表來介紹。（褲裙式的袴，膝蓋以下分為兩個褲管）。時代劇或武道比賽常可以看到被當作正裝。

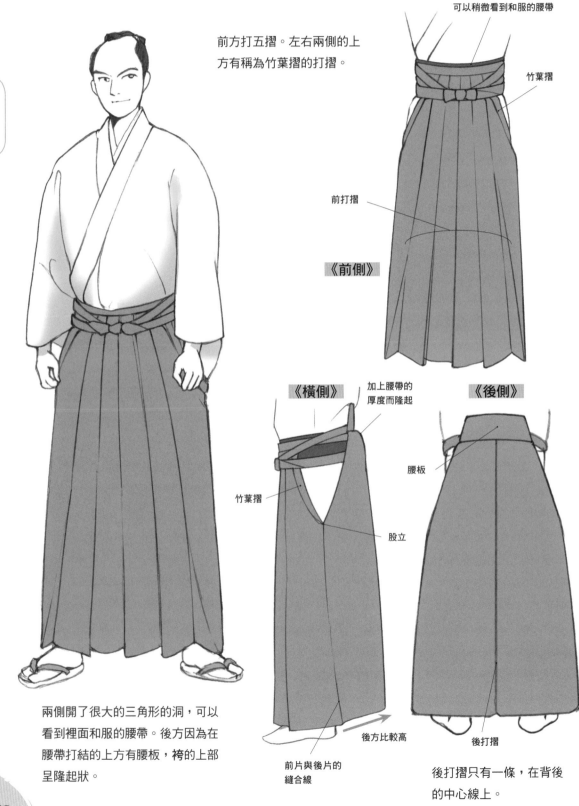

前方打五摺。左右兩側的上方有稱為竹葉摺的打摺。

可以稍微看到和服的腰帶

竹葉摺

前打摺

《前側》

《橫側》

加上腰帶的厚度而隆起

竹葉摺

股立

《後側》

腰板

兩側開了很大的三角形的洞，可以看到裡面和服的腰帶。後方因為在腰帶打結的上方有腰板，袴的上部呈隆起狀。

後方比較高

前片與後片的縫合線

後打摺

後打摺只有一條，在背後的中心線上。

袴的攻略重點①：補捉基本形狀

　　袴的外觀就是一條大裙子。就算腳張開也不會一眼就看出兩腳中間的分隔。與長褲不同，從膝蓋下方才開始分成兩隻褲管。

✿ 以膝蓋為目標來建立模組

半蹲再將腳打開的話，會隨著兩膝的方向產生皺褶。

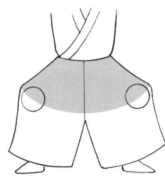

以包履著兩膝的曲線做為裙子的外輪廓，再其下做出兩個裡面有腳的筒狀的話，就可以補捉出粗略的形式。

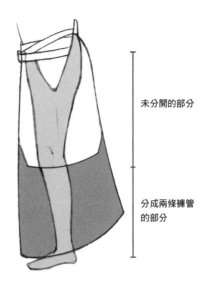

未分開的部分

分成兩條褲管的部分

✿ 掌握袴的形式

範例為照著相片畫出的插圖。

《袴的形式》

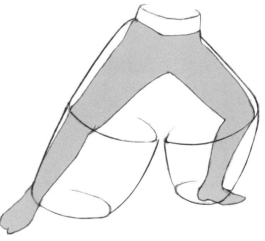

裙子部分

圓筒部分

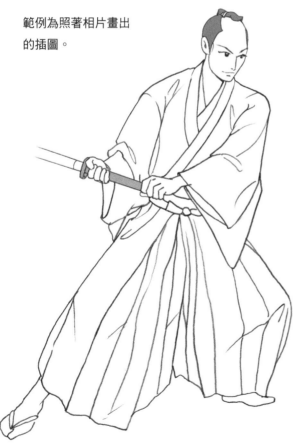

線條太多會很難抓出袴或腳的形狀，只要應用上圖的形式，分成膝蓋上與膝蓋下兩個區塊的話，就看出袴與腳的形狀了。

袴的攻略重點②：把打摺分成幾部分

�֎ 分成三個部分

動作中的袴的打摺會大大張開並亂掉，而且會再加上動作中所產生的皺褶。畫的時候，如果把每條線都清楚描繪出來，反而會喪失立體感。將打褶分為幾個部分去畫，仔細的將各部分的重點掌握起來描繪即可。

首先從❸的打摺當做中心，分出正面部分與側面部分。

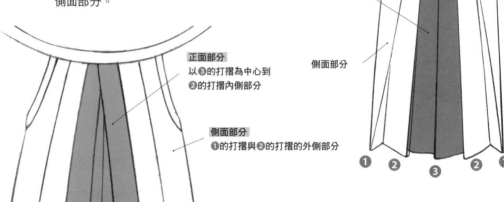

正面部分
以❸的打摺為中心到
❷的打摺內側部分

側面部分
❶的打摺與❷的打摺的外側部分

下檔部分
內側打摺的相接部分

正面部分

側面部分

接著，若是把腳張開，下檔部分就會出現。這裡是第三部分。此外，站直的時候打摺是五道，但腳張開的話則會增加至六道打摺。

《膝蓋張開時的狀態》

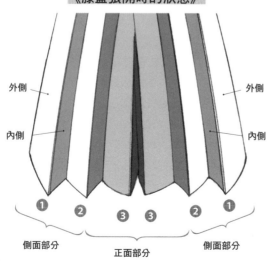

外側

內側

外側

內側

側面部分　　正面部分　　側面部分

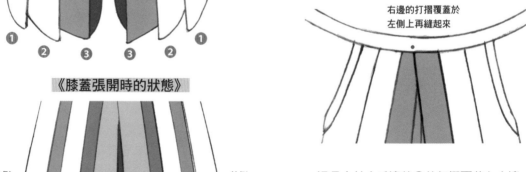

右邊的打摺覆蓋於
左側上再縫起來

這是由於右手邊的❸的打摺覆蓋在右邊的打摺上縫起來而造成的變化。

每個打摺以摺線為界分為內側與外側。

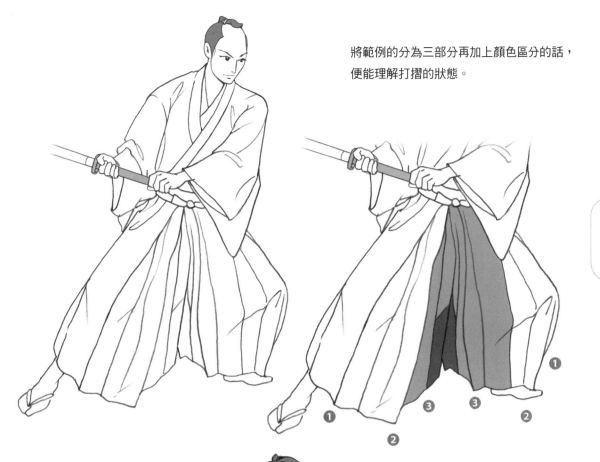

將範例的分為三部分再加上顏色區分的話，
便能理解打摺的狀態。

然後再從頭整理一下每個部分的線條。

每條摺線都畫出來的話會變得太繁雜，
布的動作也會太過僵硬。試著將動作的
重點、陰影等考慮進去。

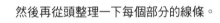

袴的背面

接著來思考背面與側面的畫法。以形式與打摺作為重點這點與正面相同，後面的打摺只有中心的一條打摺線。另外，三角形的側開口與側邊的縫線會影響形式。

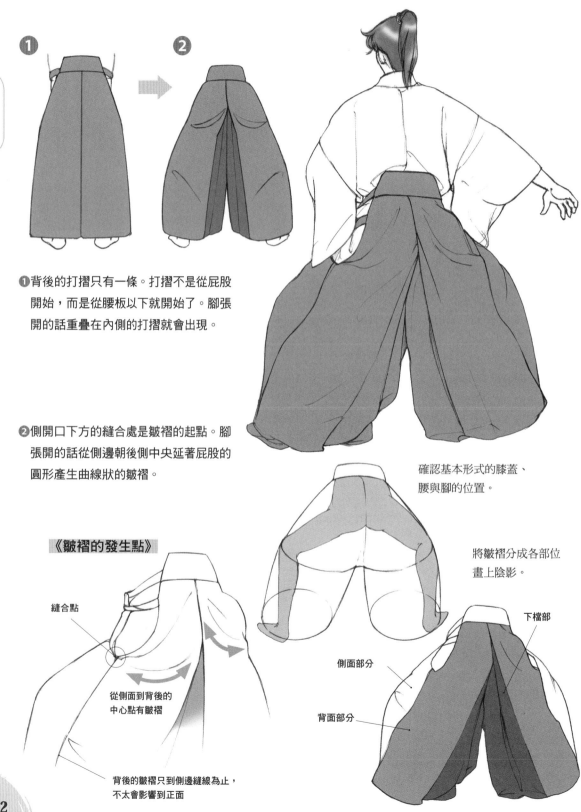

❶背後的打摺只有一條。打摺不是從屁股開始，而是從腰板以下就開始了。腳張開的話重疊在內側的打摺就會出現。

❷側開口下方的縫合處是皺褶的起點。腳張開的話從側邊朝後側中央延著屁股的圓形產生曲線狀的皺褶。

確認基本形式的膝蓋、腰與腳的位置。

將皺褶分成各部位畫上陰影。

《皺褶的發生點》

縫合點

從側面到背後的中心點有皺褶

側面部分

背面部分

下檔部

背後的皺褶只到側邊縫線為止，不太會影響到正面

袴的側面

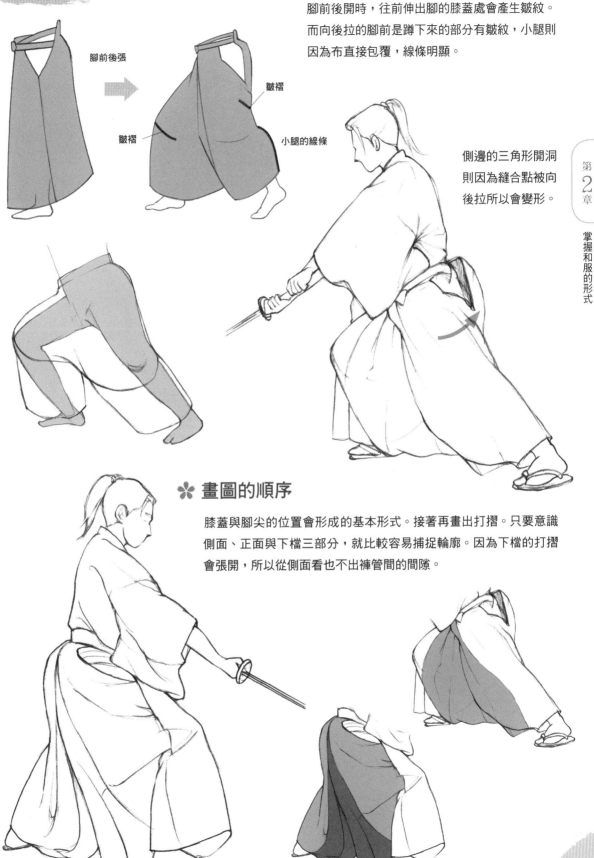

腳前後開時，往前伸出腳的膝蓋處會產生皺紋。
而向後拉的腳前是蹲下來的部分有皺紋，小腿則
因為布直接包覆，線條明顯。

腳前後張

皺褶

皺褶

小腿的線條

側邊的三角形開洞
則因為縫合點被向
後拉所以會變形。

❀ 畫圖的順序

膝蓋與腳尖的位置會形成的基本形式。接著再畫出打摺。只要意識
側面、正面與下檔三部分，就比較容易捕捉輪廓。因為下檔的打摺
會張開，所以從側面看也不出褲管間的間隙。

各種不同的袴

從鎌倉時代以來，女性穿著袴的習慣只停留在宮中，一般民間女性則是到了明治時代才漸漸流傳開來。

✿ 女學生的行燈袴

非常的高腰。腰帶的結直接綁在胸下。

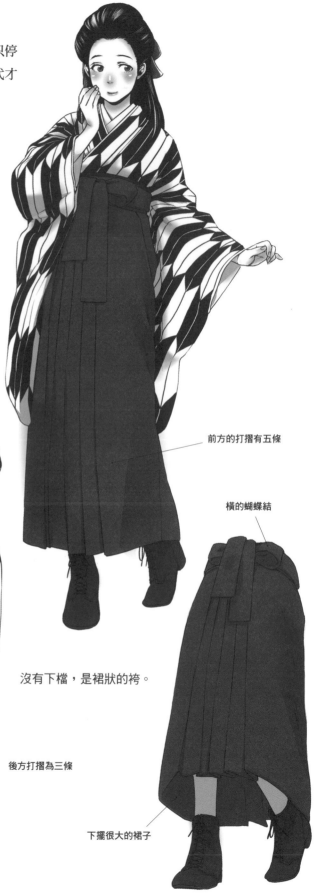

前方的打摺有五條

橫的蝴蝶結

沒有下檔，是裙狀的袴。

沒有腰板

後方打摺為三條

下擺很大的裙子

❀ 明治的書生

小袖下穿著素色的襯衫。在洋服上穿和服的穿法，
在當時是很新鮮的。

❀ 裁付

勞工們的穿著。百姓、小販、忍者（伊賀忍者）、
山林工作者等。現代則只剩下相撲的司儀在穿。

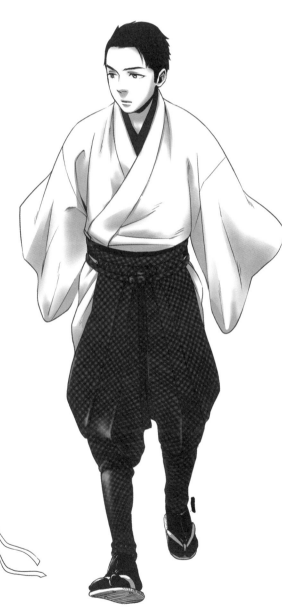

❀ 裁付的構造「くくり袴＋腳絆」

將袴與腳絆一體化。

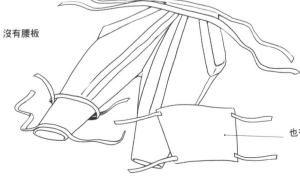

沒有腰板

也有之後再捲上腳絆的型式

04 羽織

羽織的原型為戰國時代武將在戰場上穿著的陣羽織與胴服，因為防寒而在和服外加上一件羽織而慢慢流傳開來。隨著時代演變，成為平常就會穿著的裝束。

描繪的重點

以八字來意識它的輪廓。表現出寬鬆舒飾與寬大。

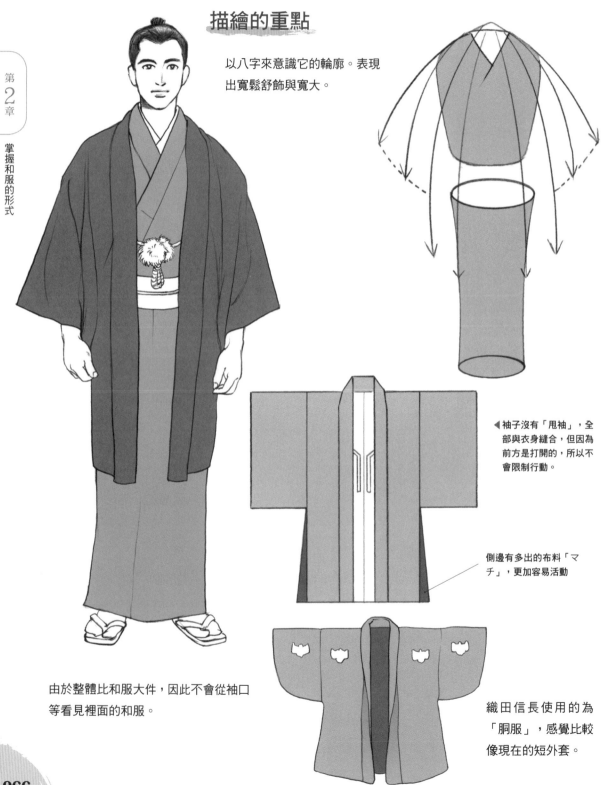

◀袖子沒有「甩袖」，全部與衣身縫合，但因為前方是打開的，所以不會限制行動。

側邊有多出的布料「マチ」，更加容易活動

由於整體比和服大件，因此不會從袖口等看見裡面的和服。

織田信長使用的為「胴服」，感覺比較像現在的短外套。

羽織的領子

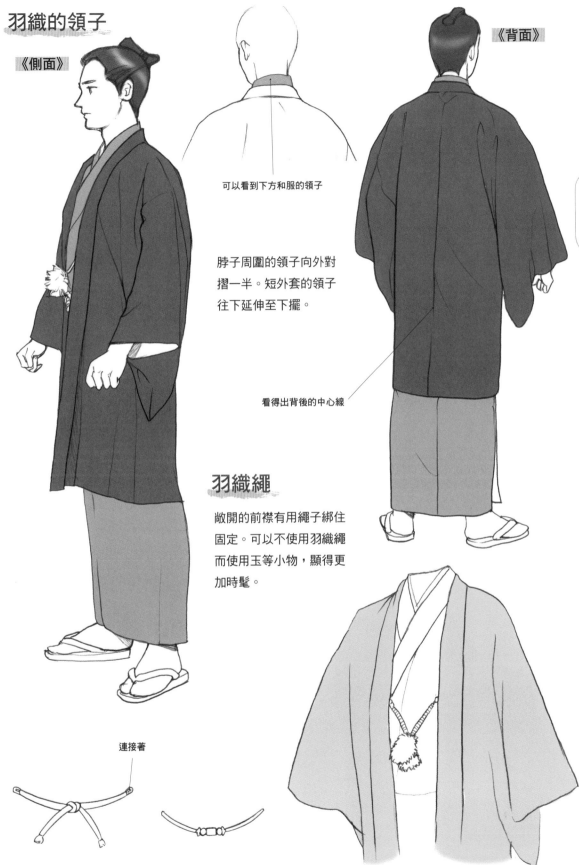

《側面》

《背面》

可以看到下方和服的領子

脖子周圍的領子向外對摺一半。短外套的領子往下延伸至下擺。

看得出背後的中心線

羽織繩

敞開的前襟有用繩子綁住固定。可以不使用羽織繩而使用玉等小物，顯得更加時髦。

連接著

正裝會使用白色流蘇。

羽織的坐姿

羽織的衣長隨著時代而改變。現代的羽織一般大約長至膝蓋。正坐時在後方會展開 20 公分左右的下擺。

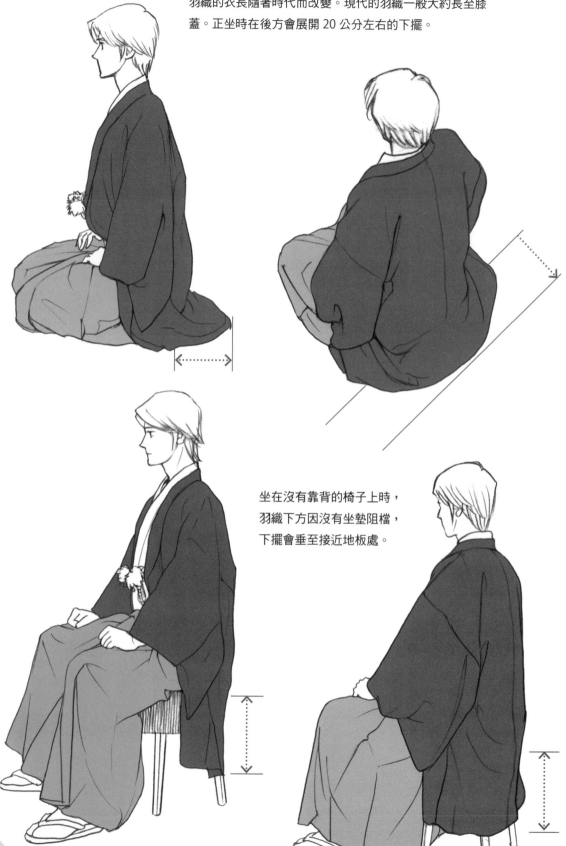

坐在沒有靠背的椅子上時，羽織下方因沒有坐墊阻擋，下擺會垂至接近地板處。

第 **3** 章

描繪殺陣

01 關於日本刀

日本刀的種類有太刀、打刀、脇差、短刀等。這裡以長度最長的打刀來做說明。

大小與各部位的名稱

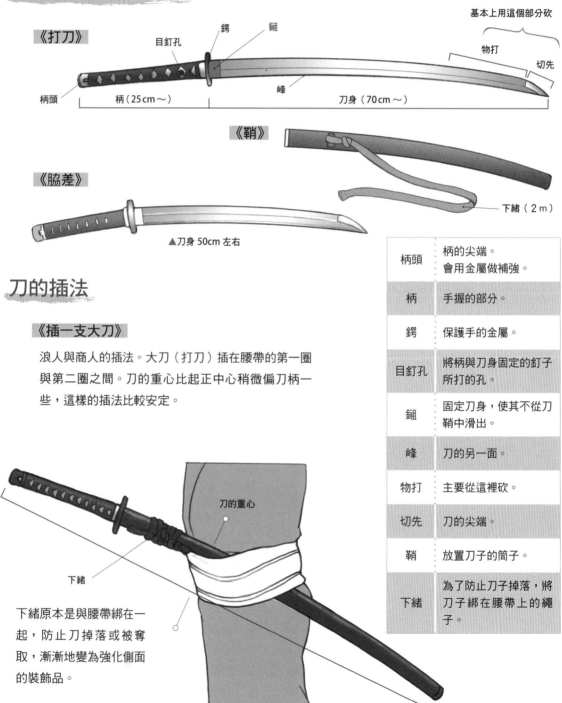

《打刀》

基本上用這個部分砍

目釘孔　鍔　鎺
物打
切先
柄頭
峰
柄（25cm～）　刀身（70cm～）

《鞘》

下緒（2m）

《脇差》

▲刀身 50cm 左右

刀的插法

《插一支大刀》

浪人與商人的插法。大刀（打刀）插在腰帶的第一圈與第二圈之間。刀的重心比起正中心稍微偏刀柄一些，這樣的插法比較安定。

刀的重心

下緒

下緒原本是與腰帶綁在一起，防止刀掉落或被奪取，漸漸地變為強化側面的裝飾品。

柄頭	柄的尖端。會用金屬做補強。
柄	手握的部分。
鍔	保護手的金屬。
目釘孔	將柄與刀身固定的釘子所打的孔。
鎺	固定刀身，使其不從刀鞘中滑出。
峰	刀的另一面。
物打	主要從這裡砍。
切先	刀的尖端。
鞘	放置刀子的筒子。
下緒	為了防止刀子掉落，將刀子綁在腰帶上的繩子。

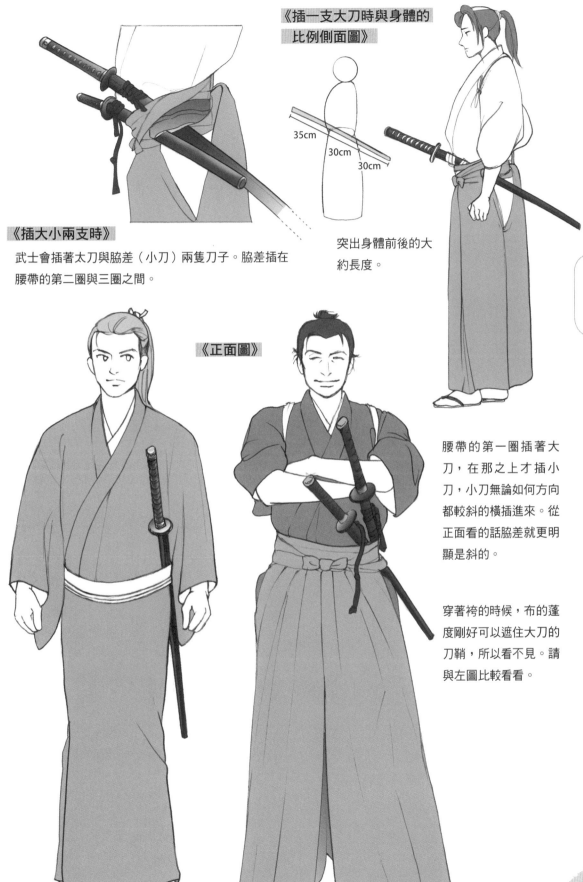

《插一支大刀時與身體的
比例側面圖》

35cm
30cm
30cm

突出身體前後的大
約長度。

《插大小兩支時》

武士會插著太刀與脇差（小刀）兩隻刀子。脇差插在
腰帶的第二圈與三圈之間。

《正面圖》

腰帶的第一圈插著大
刀，在那之上才插小
刀，小刀無論如何方向
都較斜的橫插進來。從
正面看的話脇差就更明
顯是斜的。

穿著袴的時候，布的蓬
度剛好可以遮住大刀的
刀鞘，所以看不見。請
與左圖比較看看。

刀與人的大小比例

在室內時會把大刀從腰間拿下，用右手拿著、放置於刀架上等等。用右手拿著的時候代表沒有要拔刀的打算（沒有要危害他人的意思）。

✿ 抱著刀坐著

坐著的人從肩膀到地板大約 60 公分左右，剛好會把刀鍔放在肩頭上。

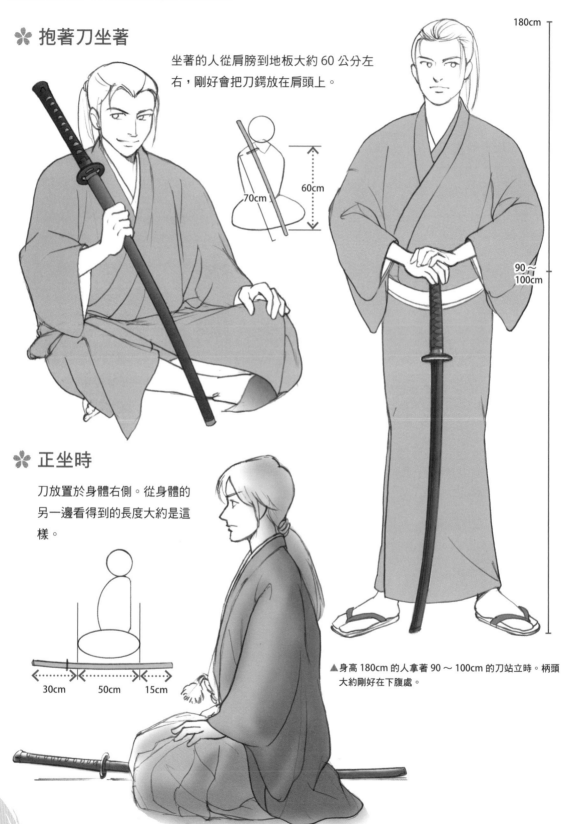

70cm

60cm

180cm

90～100cm

✿ 正坐時

刀放置於身體右側。從身體的另一邊看得到的長度大約是這樣。

30cm 50cm 15cm

▲身高 180cm 的人拿著 90～100cm 的刀站立時。柄頭大約剛好在下腹處。

關於距離

　　常常聽到「拉開距離」、「拉近距離」等，適當的距離究竟是多遠呢？隨著人的身高、手腳的長度、運動能力的差異而改變，無法一概而論，但大約是 2 公尺左右。

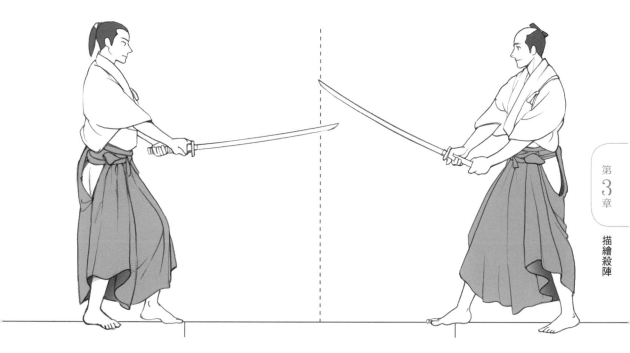

　　雙方的劍尖微微交差的距離，稱為「一足一刀」。

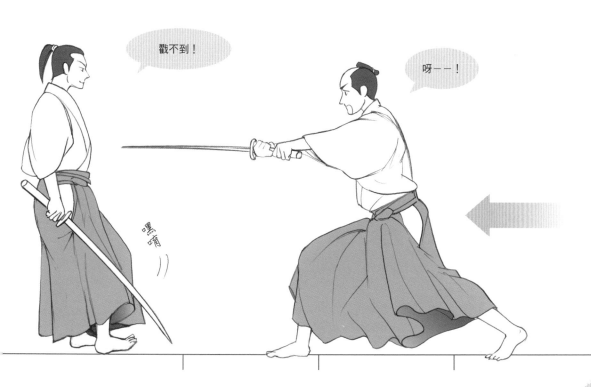

　　一步就可以往前突刺，退一步就可以閃避。

02 拔刀

順序

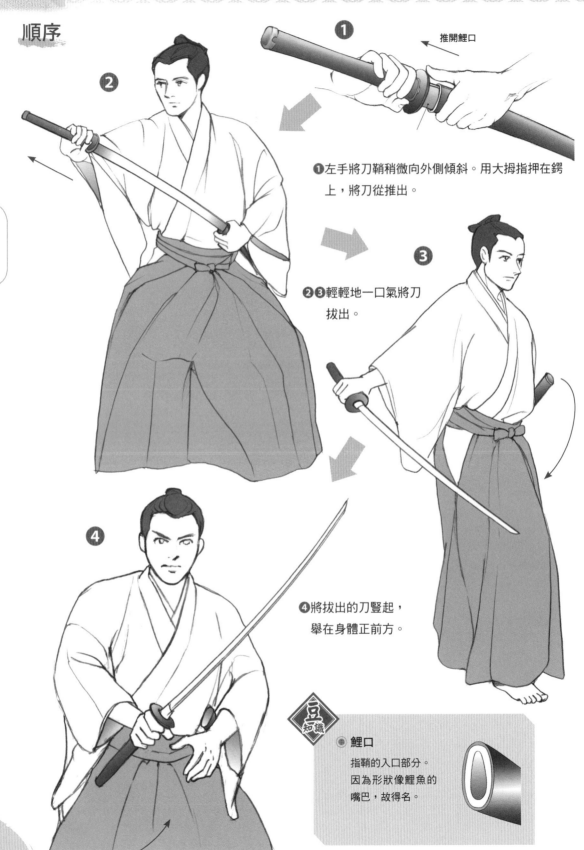

❶ 推開鯉口

❶ 左手將刀鞘稍微向外側傾斜。用大拇指押在鍔上，將刀從推出。

❷❸ 輕輕地一口氣將刀拔出。

❹ 將拔出的刀豎起，舉在身體正前方。

🔵 **鯉口**

指鞘的入口部分。因為形狀像鯉魚的嘴巴，故得名。

❺

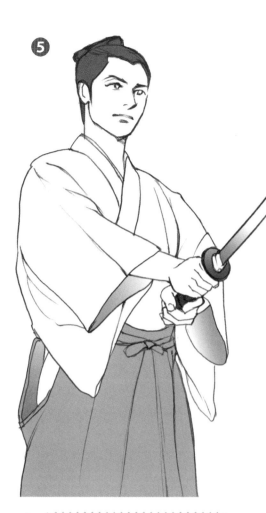

❺雙手握在柄上，做出正眼的態勢。

✿ 刀的握法

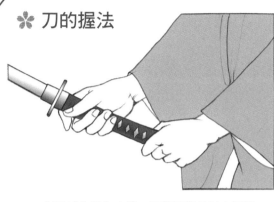

主要以左手為支撐。兩隻手都是以大拇指這邊出力，小指這邊握住的感覺。手肘則不伸直。

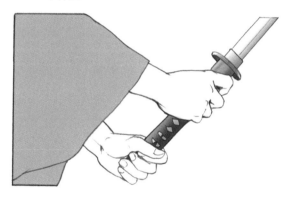

NG

我砍自己嘍？

正面的角度，為了做出刀子的透視感，左手看起來比較小。

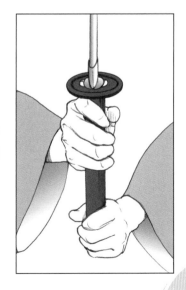

持刀方向很奇怪的範例。刀刃是不會朝向內側的。

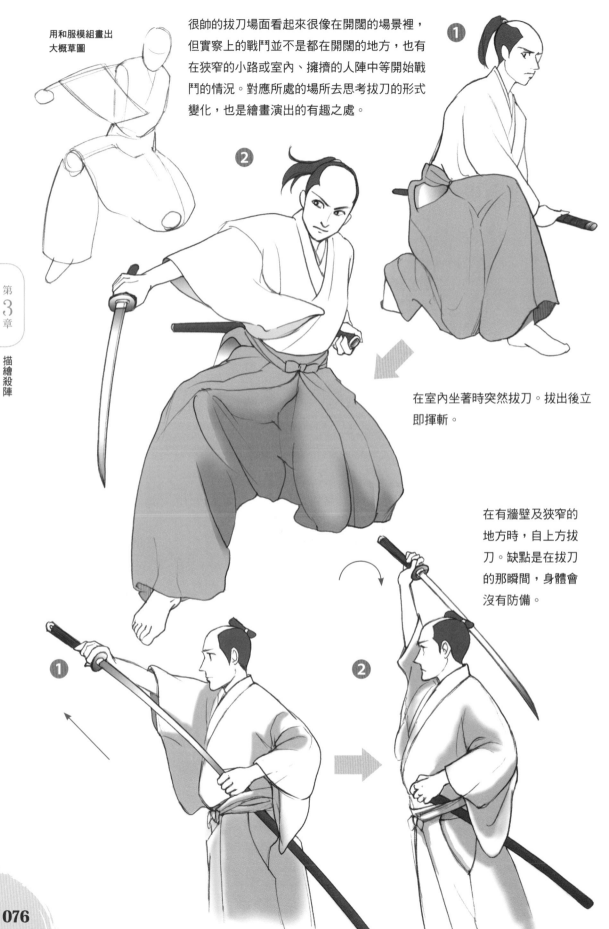

用和服模組畫出
大概草圖

很帥的拔刀場面看起來很像在開闊的場景裡，但實察上的戰鬥並不是都在開闊的地方，也有在狹窄的小路或室內、擁擠的人陣中等開始戰鬥的情況。對應所處的場所去思考拔刀的形式變化，也是繪畫演出的有趣之處。

在室內坐著時突然拔刀。拔出後立即揮斬。

在有牆壁及狹窄的地方時，自上方拔刀。缺點是在拔刀的那瞬間，身體會沒有防備。

03 納刀

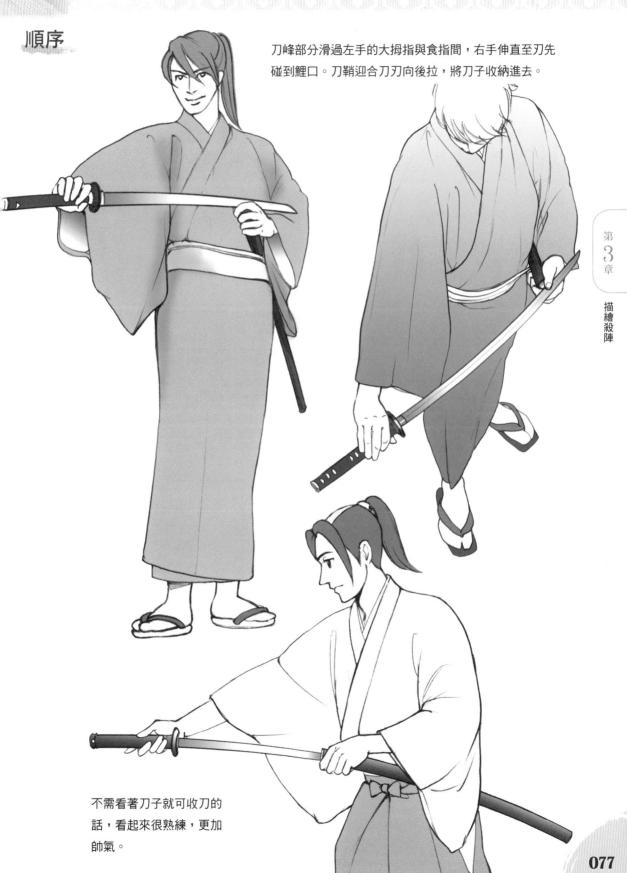

刀峰部分滑過左手的大拇指與食指間，右手伸直至刃先
碰到鯉口。刀鞘迎合刀刃向後拉，將刀子收納進去。

第3章 描繪殺陣

不需看著刀子就可收刀的
話，看起來很熟練，更加
帥氣。

「使刀的態勢」，刀與人都是主角。兩者都很引人注目的畫法是，刀子接近臉部的構圖。讓我們具體來看看。

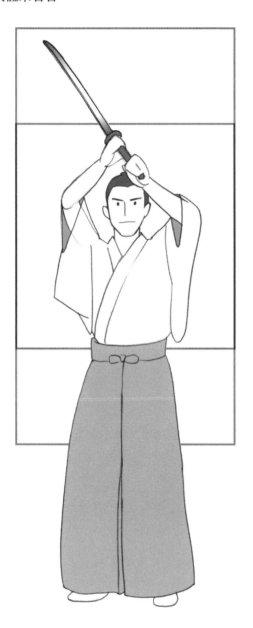

上段的態勢

雖然是揮舞刀子且有壓迫感的態勢，以不容易用一張圖來展現全體。

黑框部：以角色本體為焦點，刀子被手舉高因此無法出現在畫面裡。

紅框部：以刀子為焦點的話，人物就只能畫到上半身，構圖的平衡感不佳。

若是兩者都要強調的話，整個人物就會變小。

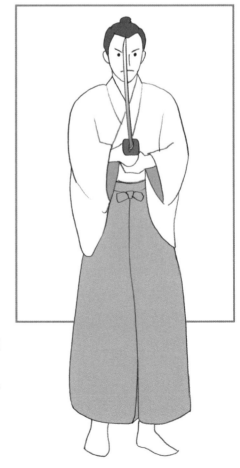

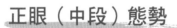

正眼（中段）態勢

適合攻擊也適合防禦，是很適合實戰的姿勢，但描繪正面時刀子會朝向正面，臉會被刀子擋住。若從斜角來畫，雖然不會被擋住，但迫力就減少了。另外，為了透視，刀子看起來也會比較短。

八雙的態勢

常見的姿勢。臉與刀很接近，刀會稍微切割畫面，但以繪圖來說還可以控制。

POINT

【描繪姿勢時的重點】

以刀為主角的姿勢共通點，就是要注意刀與身體的位置關係。

《刀與身體的位置關係》

刀與身體大約距離多遠？

柄的高度（手的位置）大約在身體的哪裡？

刀的軸

橫軸・兩肩

縱軸・背骨

身體的縱橫軸與刀之間的關係為何？

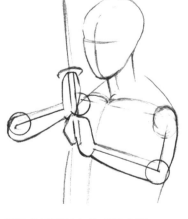

根據位置關係來畫手與手臂，再讓他們拿刀。

和服以模組簡略畫出大概，讓人物大致穿上和服後，再描繪細節。

霞的態勢

雖然一樣是臉與刀子很接近的姿勢,但比八雙更容易將刀子畫進畫面裡。交叉的手臂讓這姿勢顯得更加帥氣。雖然刀會遮住臉的一部分,但可以得到提高緊迫感的效果。

POINT

與八雙的態勢相同,重點是刀與身體的位置關係。刀子在身體的橫軸與肩膀上方交錯的感覺。

從背面角度描繪。刀子與身體直交叉,做出十字形的構圖,圖的感覺更寬闊。

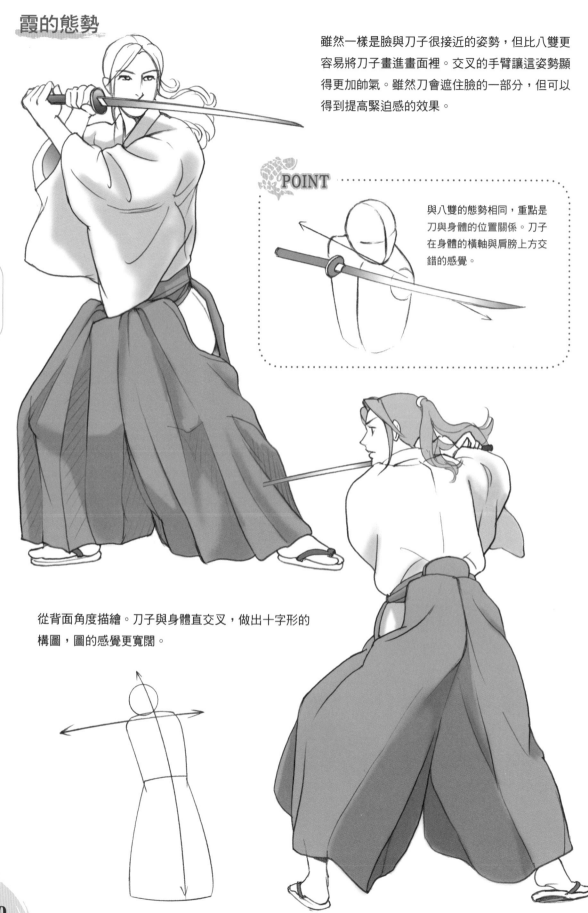

✳ 描繪的順序

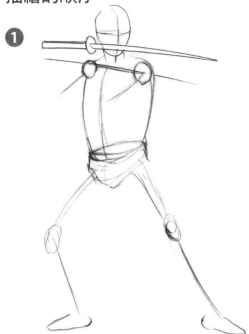

❶ 首先，以肩膀、腰、膝蓋與腳為參考點來決定刀的位置。

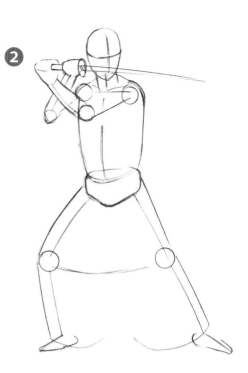

❷ 畫出手與手臂，再讓他們拿刀子。注意左手肘很容易直接切向正面。要做出手臂圍起的空間。

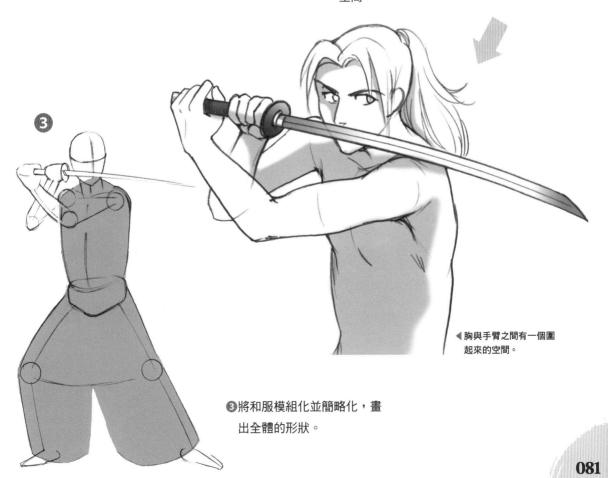

◀ 胸與手臂之間有一個圍起來的空間。

❸ 將和服模組化並簡略化，畫出全體的形狀。

男性只穿外衣不穿裙子（袴）的美學——有點走光更加風流瀟灑

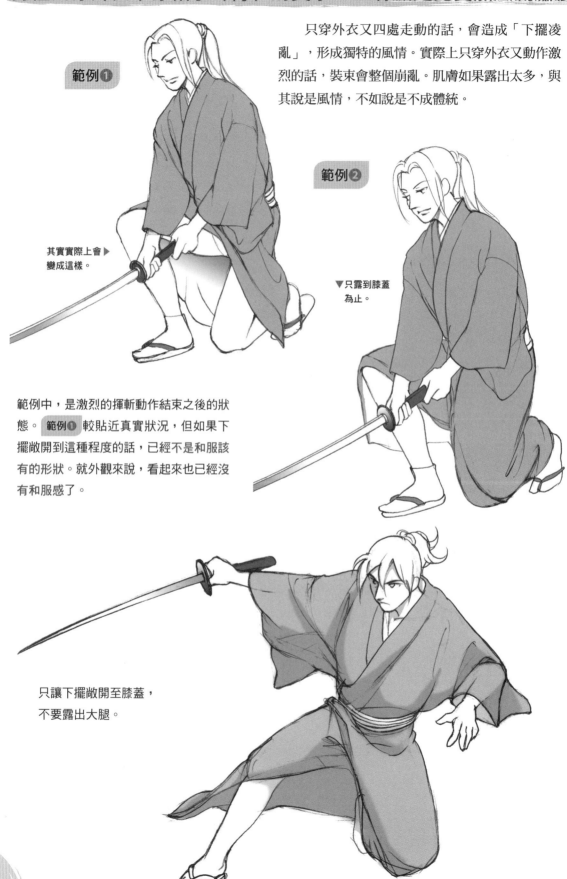

只穿外衣又四處走動的話，會造成「下擺凌亂」，形成獨特的風情。實際上只穿外衣又動作激烈的話，裝束會整個崩亂。肌膚如果露出太多，與其說是風情，不如說是不成體統。

範例❶

其實實際上會▶變成這樣。

範例❷

▼只露到膝蓋為止。

範例中，是激烈的揮斬動作結束之後的狀態。 範例❶ 較貼近真實狀況，但如果下擺敞開到這種程度的話，已經不是和服該有的形狀。就外觀來說，看起來也已經沒有和服感了。

只讓下擺敞開至膝蓋，不要露出大腿。

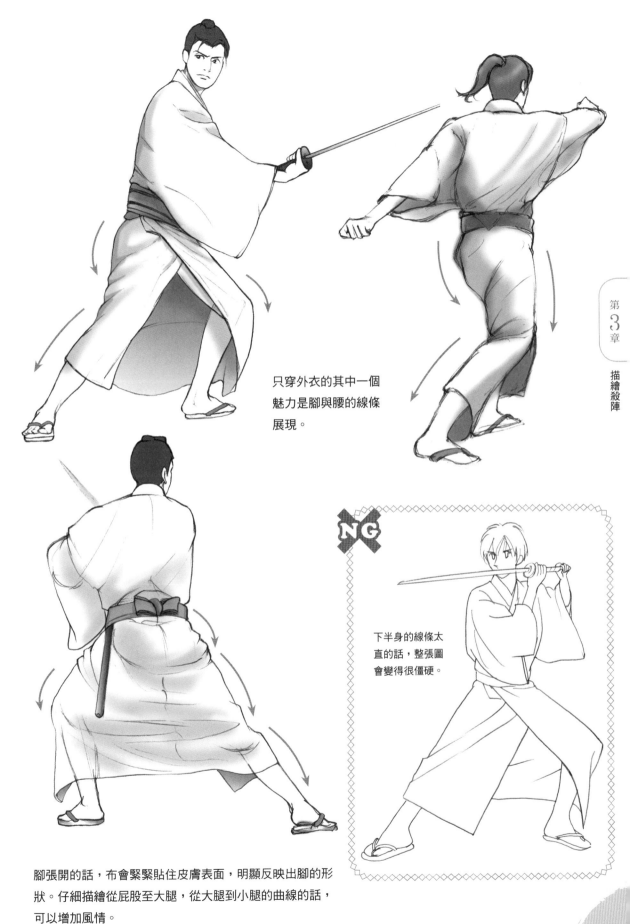

只穿外衣的其中一個
魅力是腳與腰的線條
展現。

下半身的線條太
直的話，整張圖
會變得很僵硬。

腳張開的話，布會緊緊貼住皮膚表面，明顯反映出腳的形
狀。仔細描繪從屁股至大腿，從大腿到小腿的曲線的話，
可以增加風情。

05 描繪動作

重點① 表現速度感

在激烈動作需要表現出速度感時，可以利用布料的飄動與翻動來表現。袖子或袖兜等沒有與身體密合的部分，可以大幅的擺動。但是，注意不要為了表現動作激烈而用直線來描繪。

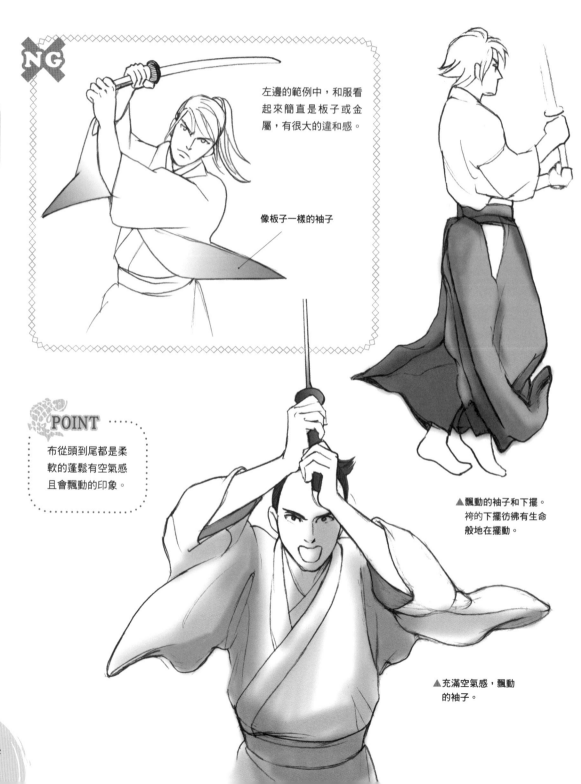

左邊的範例中，和服看起來簡直是板子或金屬，有很大的違和感。

像板子一樣的袖子

POINT

布從頭到尾都是柔軟的蓬鬆有空氣感且會飄動的印象。

▲飄動的袖子和下擺。袴的下擺彷彿有生命般地在擺動。

▲充滿空氣感，飄動的袖子。

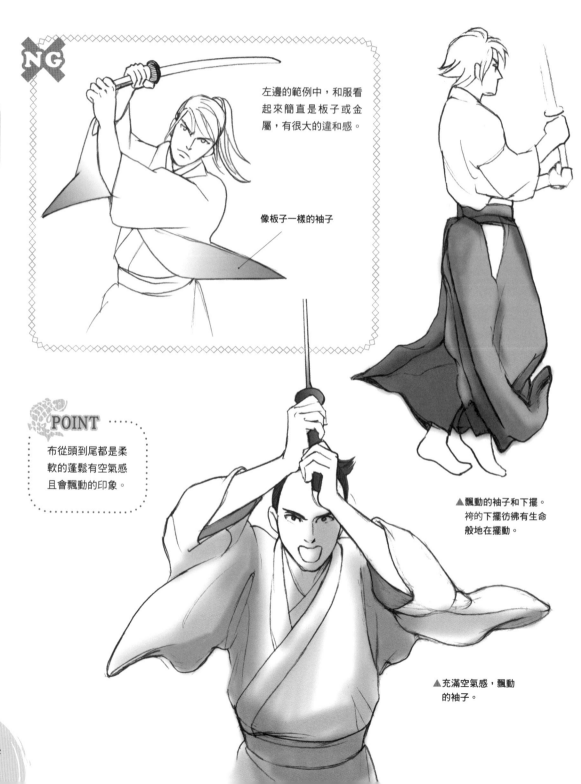

重點② 補捉全體的流動

身體的流動＋和服的流動補捉
全體的流動。

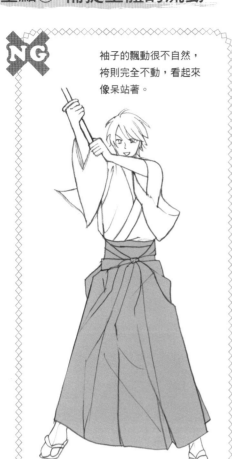

NG 袖子的飄動很不自然，
袴則完全不動，看起來
像呆站著。

很有架勢地將刀往上揮
舞的場景。戰鬥之中膝
蓋微彎，可以對應從各
方向襲來的攻擊。

雖然平常袴的輪廓就
是一件寬大的裙子，
但動作很大的時候，
膝蓋以下會分為兩個
褲管。

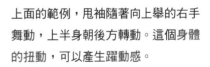

身體的流動　　和服的流動

上半身與下半
身轉不同的方
向時，用小袖
的模組與袴的
形式來補捉粗
略的剪影。

上面的範例，甩袖隨著向上舉的右手
舞動，上半身朝後方轉動。這個身體
的扭動，可以產生躍動感。

袖子與下擺的飄動隨著
動作的方向來表現。

*小袖的模組請參考 P.34。

085

帶刀跑步

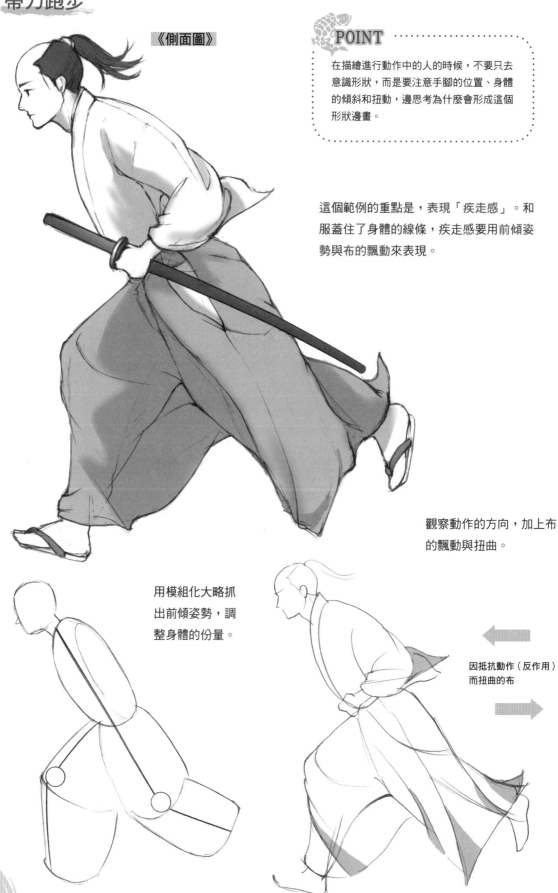

《側面圖》

POINT

在描繪進行動作中的人的時候，不要只去意識形狀，而是要注意手腳的位置、身體的傾斜和扭動，邊思考為什麼會形成這個形狀邊畫。

這個範例的重點是，表現「疾走感」。和服蓋住了身體的線條，疾走感要用前傾姿勢與布的飄動來表現。

觀察動作的方向，加上布的飄動與扭曲。

用模組化大略抓出前傾姿勢，調整身體的份量。

因抵抗動作（反作用）而扭曲的布

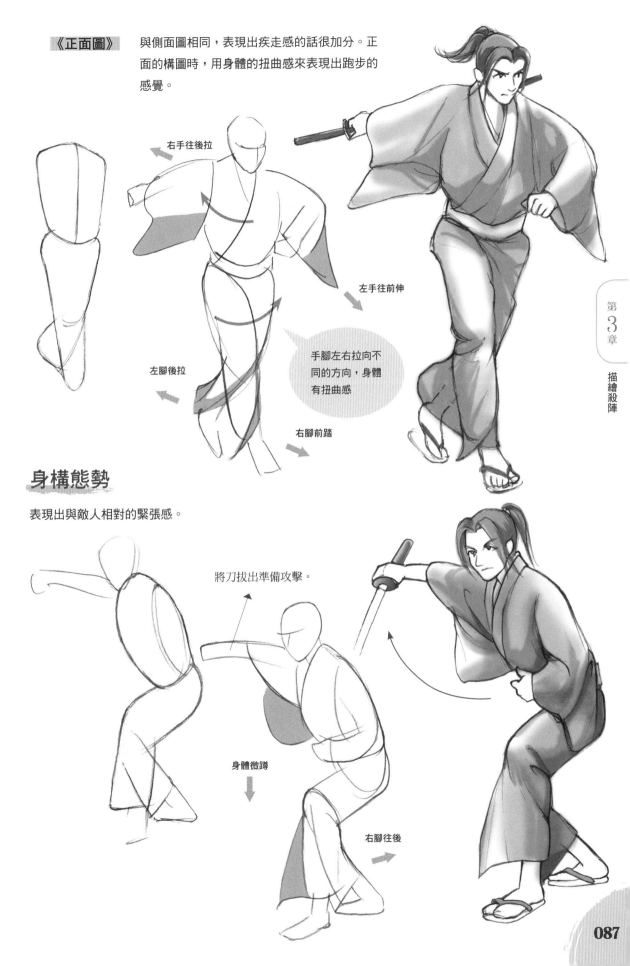

與側面圖相同,表現出疾走感的話很加分。正面的構圖時,用身體的扭曲感來表現出跑步的感覺。

右手往後拉

左手往前伸

手腳左右拉向不同的方向,身體有扭曲感

左腳後拉

右腳前踏

身構態勢

表現出與敵人相對的緊張感。

將刀拔出準備攻擊。

身體微蹲

右腳往後

第3章 描繪殺陣

從脇構態勢變為拔刀姿勢

只穿衣服不穿褲裙的動作。一連串的動作。從擺姿勢開始，採取低姿態一個箭步衝進對手保持的距離中，斬向對手的身體後再拔起。

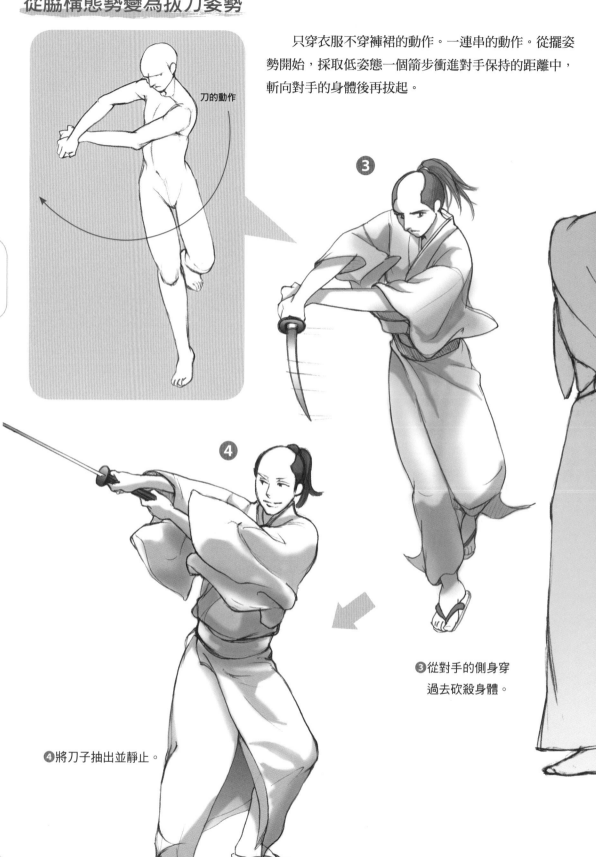

刀的動作

❸從對手的側身穿過去砍殺身體。

❹將刀子抽出並靜止。

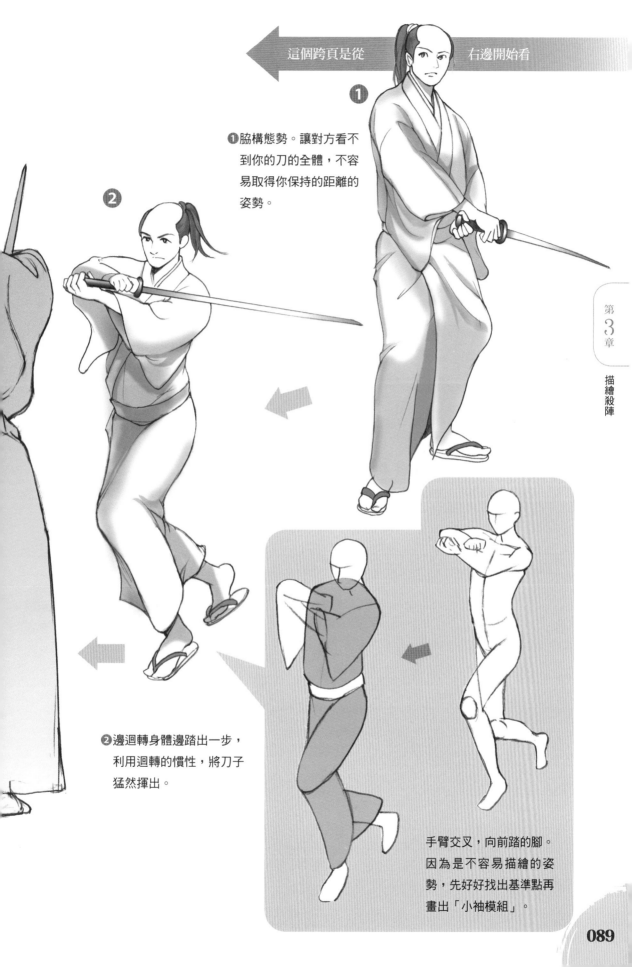

❶脇構態勢。讓對方看不到你的刀的全體，不容易取得你保持的距離的姿勢。

❷邊迴轉身體邊踏出一步，利用迴轉的慣性，將刀子猛然揮出。

手臂交叉，向前踏的腳。因為是不容易描繪的姿勢，先好好找出基準點再畫出「小袖模組」。

第3章

描繪殺陣

拔刀立即揮斬

✿ 單手揮刀

側面面向敵人，拔刀時順勢揮斬出去。

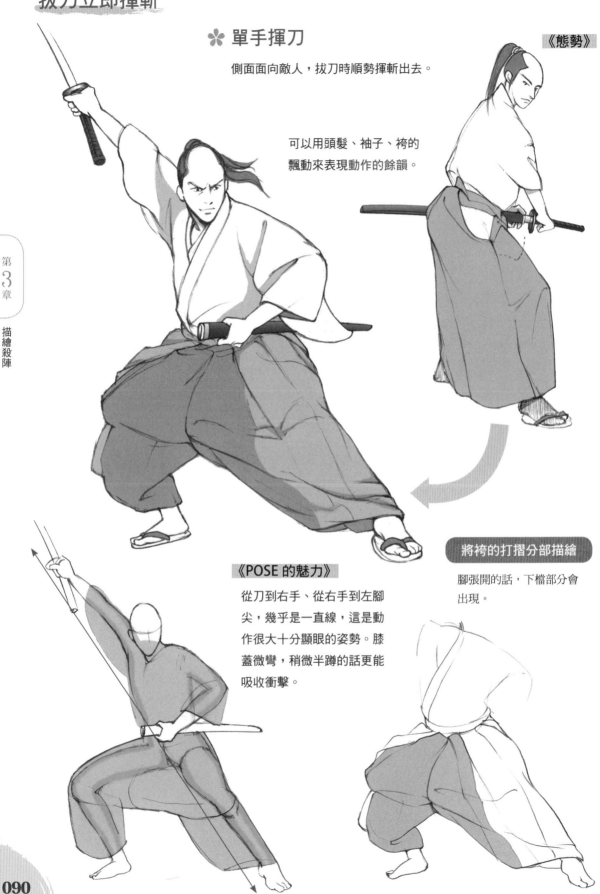

可以用頭髮、袖子、袴的
飄動來表現動作的餘韻。

《態勢》

將袴的打摺分部描繪

腳張開的話，下檔部分會
出現。

《POSE 的魅力》

從刀到右手、從右手到左腳
尖，幾乎是一直線，這是動
作很大十分顯眼的姿勢。膝
蓋微彎，稍微半蹲的話更能
吸收衝擊。

✿ 朝正面拔刀揮斬

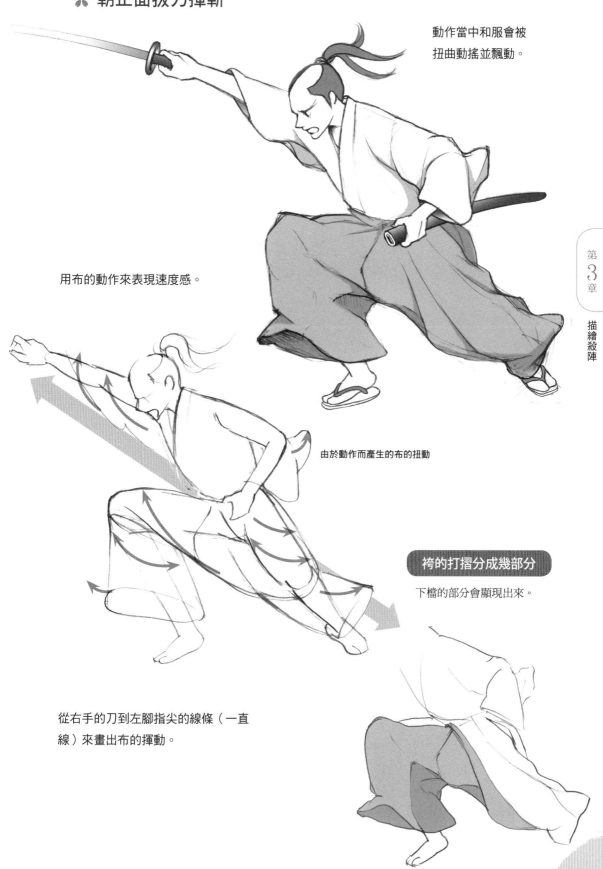

動作當中和服會被扭曲動搖並飄動。

用布的動作來表現速度感。

由於動作而產生的布的扭動

袴的打摺分成幾部分

下襠的部分會顯現出來。

從右手的刀到左腳指尖的線條（一直線）來畫出布的揮動。

✿ 從後方低角度來描繪91頁的動作

雖然手臂會檔住臉，但是個浪漫
且很容易表現動作的角度。

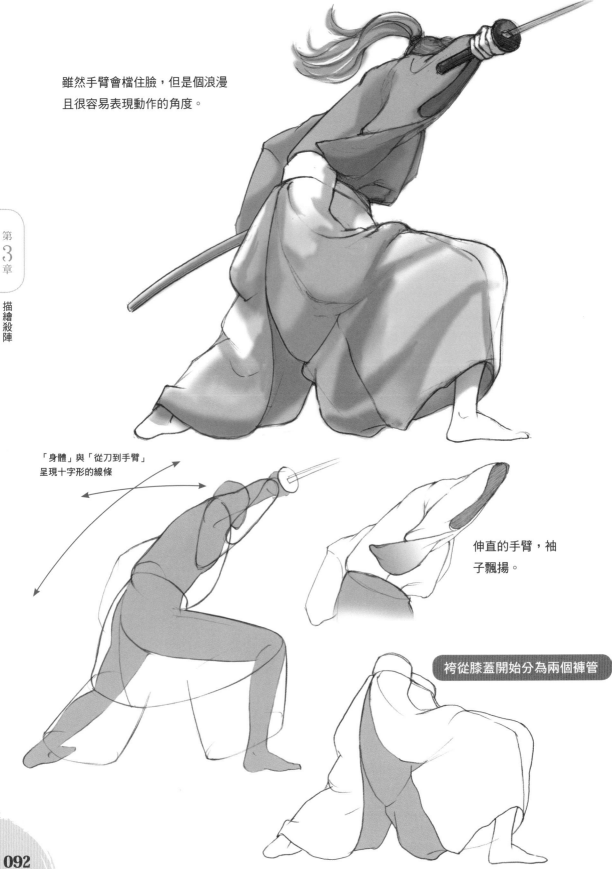

「身體」與「從刀到手臂」
呈現十字形的線條

伸直的手臂，袖
子飄揚。

袴從膝蓋開始分為兩個褲管

跳起來揮斬

跳起來後從上往下方斬擊。想要用華麗的斬擊時常用的殺陣。

在空中捲曲身體，利用身體的彈力朝下斬擊。手臂向上舉時刀子會在哪裡、下一瞬間又會在哪裡，意識這些來補捉動作並描繪。

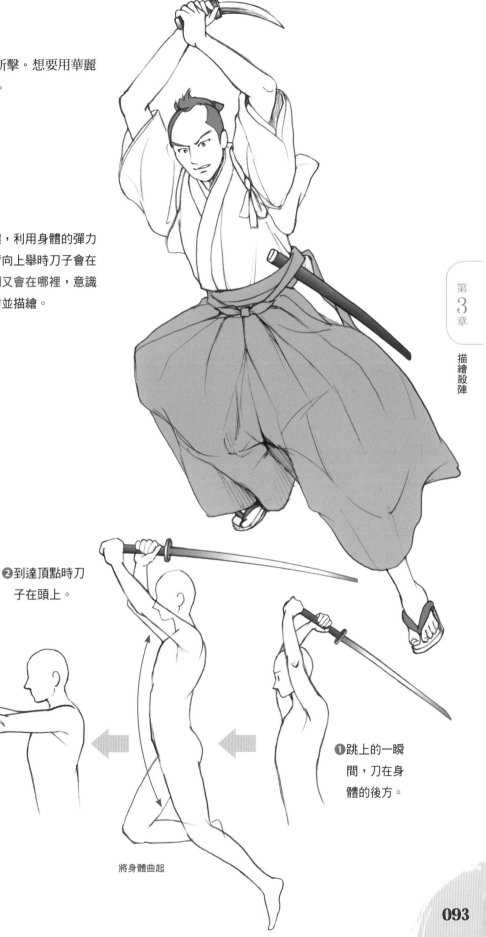

❷到達頂點時刀子在頭上。

❸一邊落下一邊將刀子往前揮下。

❶跳上的一瞬間，刀在身體的後方。

將身體曲起

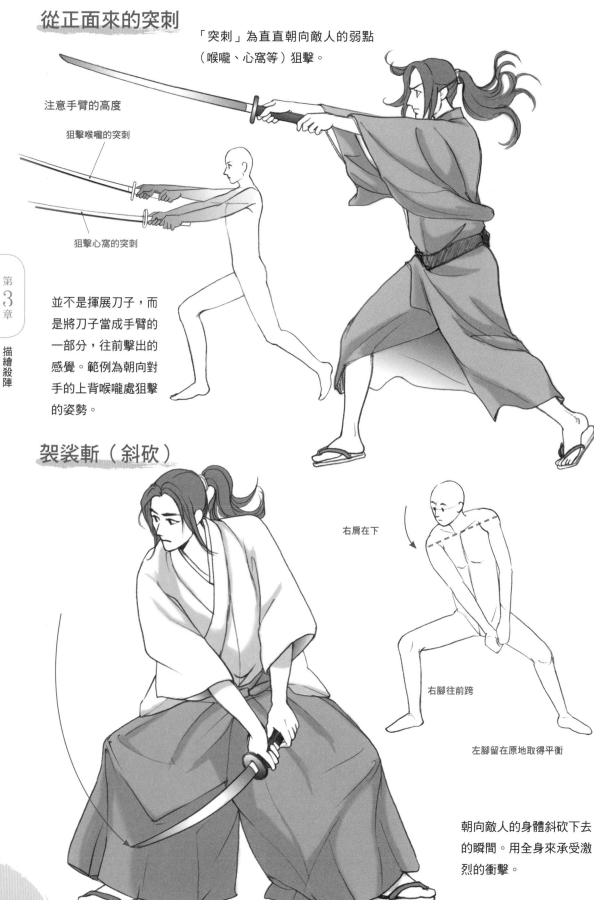

從正面來的突刺

「突刺」為直直朝向敵人的弱點
（喉嚨、心窩等）狙擊。

注意手臂的高度

狙擊喉嚨的突刺

狙擊心窩的突刺

並不是揮展刀子，而
是將刀子當成手臂的
一部分，往前擊出的
感覺。範例為朝向對
手的上背喉嚨處狙擊
的姿勢。

袈裟斬（斜砍）

右肩在下

右腳往前跨

左腳留在原地取得平衡

朝向敵人的身體斜砍下去
的瞬間。用全身來承受激
烈的衝擊。

描繪女性角色

01 創造角色的三要素

描繪女性角色最重要的要素是「髮型」、「腰帶結」、「和服特有的婀娜多姿」三個。特別是、髮型與帶結，可以一眼就看出角色的屬性。

✿ 高尾太夫

範例為傲嬌的遊女高尾太夫。姿態擺得很高，但正在準備要回覆喜歡的男性情書的設定。

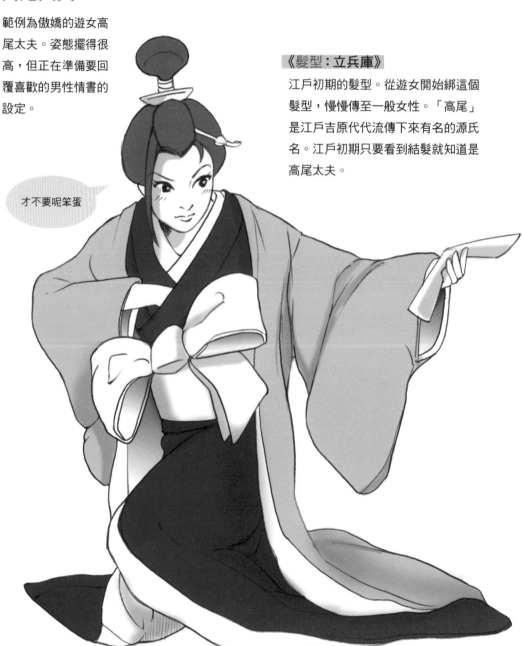

才不要呢笨蛋

《髮型：立兵庫》

江戶初期的髮型。從遊女開始綁這個髮型，慢慢傳至一般女性。「高尾」是江戶吉原代代流傳下來有名的源氏名。江戶初期只要看到結髮就知道是高尾太夫。

《帶結：前腰帶結》

綁在身體前方的變形文庫結。一般的遊女都把帶結綁在前方。

和服姿態的端莊、高尚、豔麗，是做出「品」之後產生的。範例為有些扭捏的 POSE，一邊拒絕，一邊卻傳達出不討厭的心思的演出。

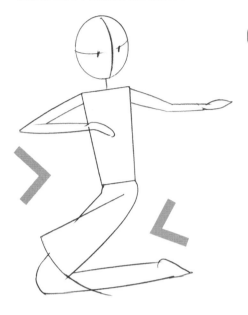

做出「品」的方法

身體傾斜並扭身，做出「ㄑ字形」的姿勢。

✽ 武家的老婆

右邊的範例為武家的老婆。不特別做出「品」，只要端莊靜靜佇立著就可以表現出角色的堅強。

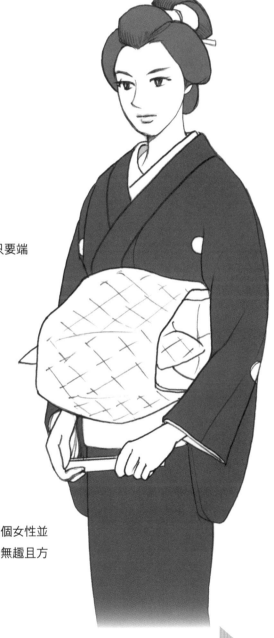

《髮型：勝山》

這也是叫做勝山的遊女的髮型。因為很簡單乾脆，廣受武家女子的喜愛。

《帶結：前帶結》

已婚者與年長女性也會將帶結綁在前面。這個女性並不是綁著有點華麗的文庫結，而是綁著有點無趣且方方的結，可能正在為死去的老公服喪。

<div style="text-align:right">第 4 章 描繪女性角色</div>

如此，只要看髮型和帶結，就可以大約了解其職業與年齡。

下一頁再繼續詳細的解說。

日本女性的髮型歷史

　　自平安時代起的 700 年間，女性的髮型主流是「垂髮」。自然垂下的黑長髮是最美麗的。這個價值觀一直流傳到戰國末期。遊女則開始模仿明朝（中國）的女性綁「唐輪髷」同一時間「出雲國」綁著「男髷」穿著男裝跳歌舞伎搏得了大大的人氣。來到女生也綁髮髷的時代了。

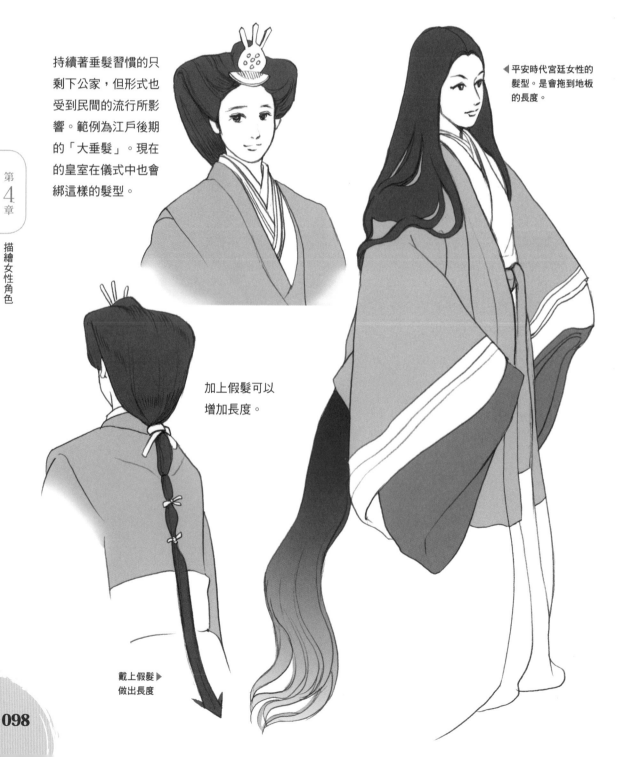

持續著垂髮習慣的只剩下公家，但形式也受到民間的流行所影響。範例為江戶後期的「大垂髮」。現在的皇室在儀式中也會綁這樣的髮型。

◀平安時代宮廷女性的髮型。是會拖到地板的長度。

加上假髮可以增加長度。

戴上假髮▶做出長度

女髷的變遷

《唐輪》

只是將束在頭頂上多餘的頭髮纏繞在束髮外而已。

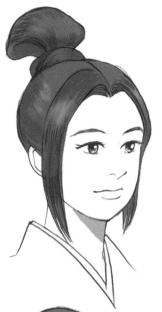

《若髷》

前髮、鬢角、髮髻、髷各部位分開是從男性開始的。

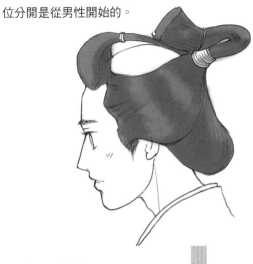

江戶初期

《立兵庫》

將前髮綁得蓬蓬的。裝飾也增加了。

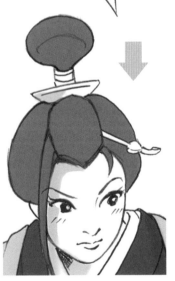

《元祿島田》

模仿若眾髷而生的。

束起的頭髮摺疊起來綁的髷

髮髻突出來

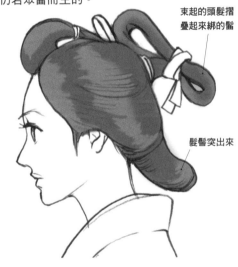

江戶後期

《立兵庫》

花魁的髮型。與初期的立兵庫比較的話，變得又大又華麗。

《つぶし島田》

髷變得又大又圓。

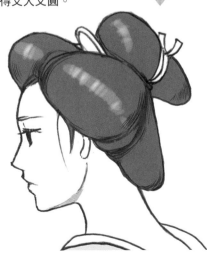

江戸的髮型

✿ 日本髮型的構成

日本髮型是以「前髮」、「髷」、「鬢角」、「髮髻」四個區塊來構成。範例是稱為「結綿」的年輕女性髮型。蓋在髷上的手柄（裝飾的布）是其特徵。

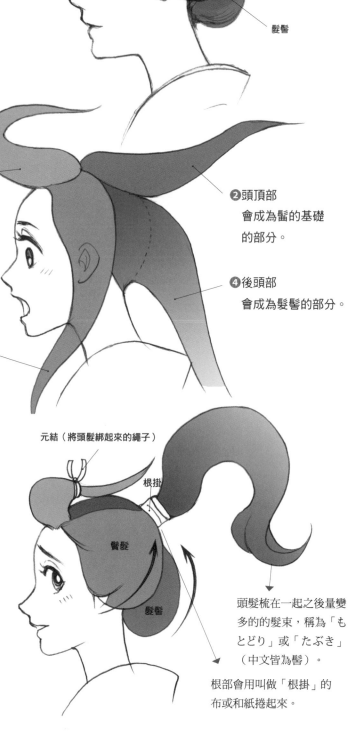

裝飾梳

前髮

手柄

髷

根

鬢髮

髮髻

✿ 把它打散看看

可以分為四個部分。

❶ 前頭部
　成為前髮的部分。

呀

❷ 頭頂部
　會成為髷的基礎
　的部分。

❹ 後頭部
　會成為髮髻的部分。

❸ 側頭部
　鬢髮的部分。

✿ 來綁看看吧

三部分的頭髮在根的部分合起來。

元結（將頭髮綁起來的繩子）

根掛

鬢髮

髮髻

把❸鬢髮與❹髮髻的頭髮梳在一起，整理至❷的頭頂部之處稱為根。將量變多的髮束綁成髷之後與前髮合流。

頭髮梳在一起之後量變多的的髮束，稱為「もとどり」或「たぶき」（中文皆為髻）。

根部會用叫做「根掛」的布或和紙捲起來。

將髮髻形成一個輪形，做出髻來。只要把這個髻做出不同的變化，就可以做出各種不同的髮型。

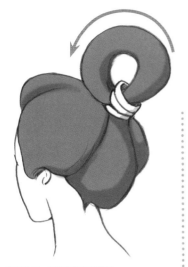

將髻做成輪型來使用。

把髻分為左右兩部分。

將髻摺成兩個，用元結在正中央綁起來。

《勝山》

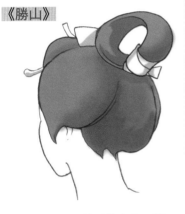

做出一個大的輪形放上去。這是武家的妻子等人會綁的。

《銀杏返》

原本是少女的髮型。後來演變為花柳界從年輕到年長的女性都會綁的髮型。

《高島田》

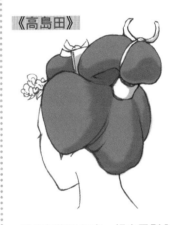

將根部綁得很高，提高了髻全體的高度。武家或有錢人家的女兒會綁這個髮型。

《丸髻》

將勝山的輪形張開成圓形，在根部包上手柄等裝飾。一直以來都為上流階級到庶民的已婚者（一直到昭和）所使用。

《桃割》

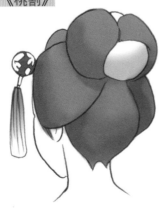

將髻整理成圓形，並把稱為「緋縮緬」的裝飾用布穿過去。原本是少女綁的髮型。

《笄髻》

用頭髮把笄（棒狀的髮飾）卷在中央。宮中的宮女發展出了各種變化。

《切前髮》 《綁馬尾》

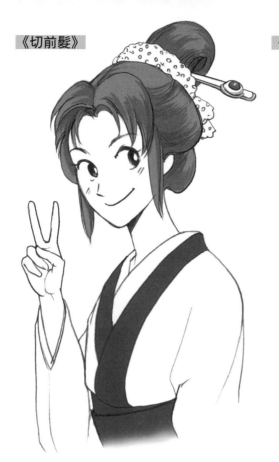
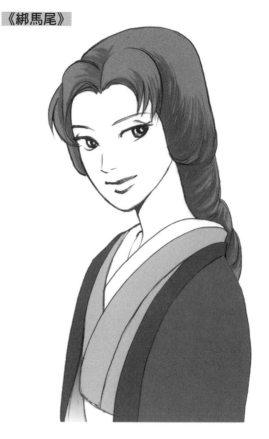

等到了江戶後期，開始流行把前髮整齊切斷並向上梳的髮型。是個有點凌亂、帶有龐克風的髮型。

將頭髮洗好後不綁起來，在後方梳攏。有點傳統的感覺，很適合御姐系的角色。

✿ 描繪日式髮型的撇步

日式髮型是左右對稱的。將各部位的中心點放在頭部的中心線上，將前髮、鬢角、髷……一項項排上去的話較容易畫。

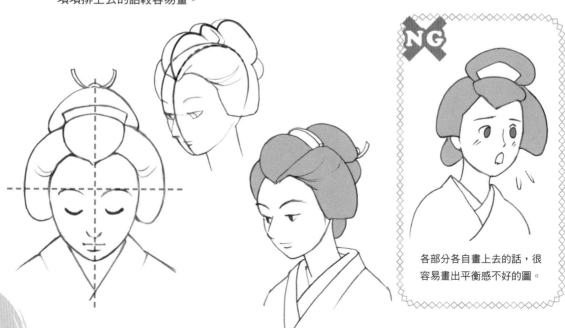

NG

各部分各自畫上去的話，很容易畫出平衡感不好的圖。

日式髮型的各種表現法

✿ 反光的頭髮

有反光的健康
頭髮更能提
高美人度。

光源 ➡

面對光源,
最蓬的部分
反光最亮。

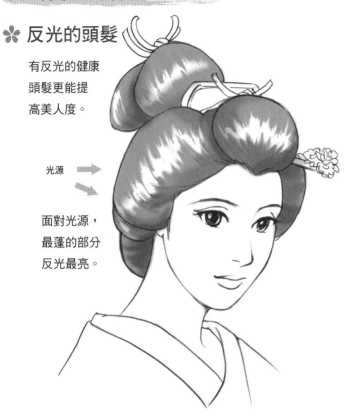

NG 完全不加入光澤的話,無法得
知各部位的前後關係,沒辦法
呈現頭部整體的立體感。就算只有一點
點也會有效果,試著加入光澤吧。

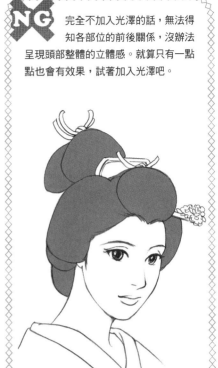

✿ 亂髮

散落的亂髮可表現出性感、悲哀、生病等等。
幽靈或惡鬼等靈異角色也不能少。

不是呆毛唷

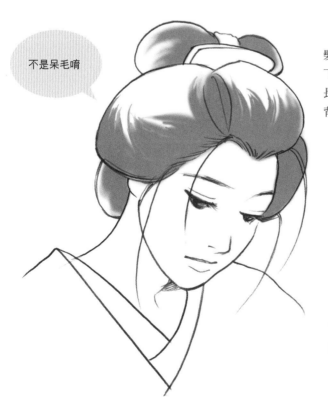

髮髻的頭髮掉
下來的話,會
長長地垂落至
背後。

前髮邊緣

鬢髮邊緣

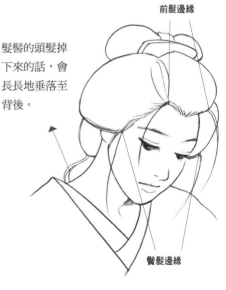

散落的是「邊緣」的頭髮。剛生出來的
較短的頭髮,從各部分的邊緣散亂。

　　與髮型相同，從帶結也可以看出角色的年齡、身分以及貧富之差。將腰帶的結紐部分全露出來並不好看，為了將結紐部分漂亮的掩飾起來，所開始思考各種思考各式各樣的帶結。雖然有很多種不同的形式，從形狀來說可分為兩個系統（文庫系與太鼓系）。

文庫系

《特徵》

用大大的蝴蝶結來隱藏結紐部分。

用半幅帶綁的文庫結，在現代也是拿來搭配浴衣的代表性帶結。

�֍ 武家

會將丸帶做得很大。年輕女生的翅膀部位做得較大，年紀大的女生則做得較小。

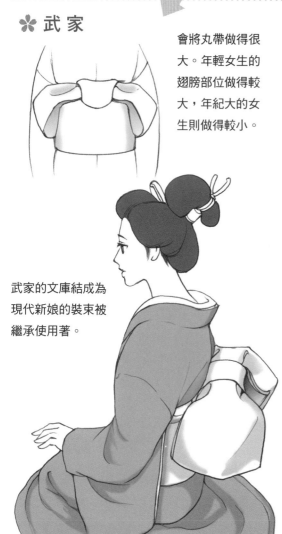

武家的文庫結成為現代新娘的裝束被繼承使用著。

�֍ 町方

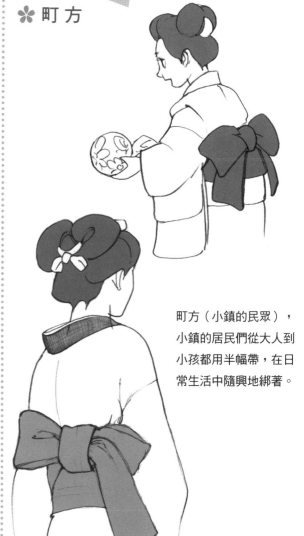

町方（小鎮的民眾），小鎮的居民們從大人到小孩都用半幅帶，在日常生活中隨興地綁著。

文庫結的發展型

🌸 阿七結

為戲劇中的「蔬菜店阿七」中的演員所用，後來大大地流行起來。因為是使用豪華的帶子來綁，只有富人家的女兒能綁出來。

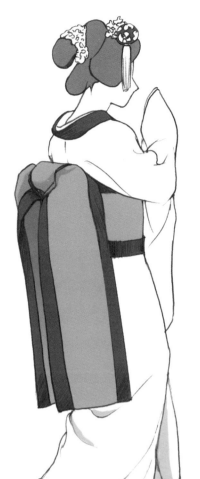

左右垂下的部分盡量加上。大約是普通帶子的 1.5 倍長，不用長的帶子綁不出來。

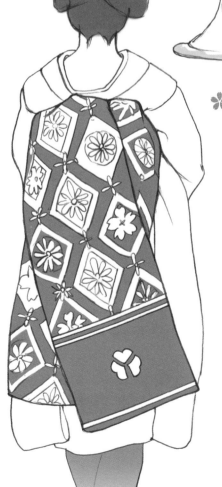

🌸 垂帶

綁丸帶時要多加幾道手續做成舞妓的「垂帶」。特徵是看不到中央的結紐。

《結紐的位置》

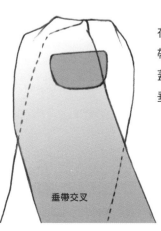

垂帶交叉

在結紐的上方放上帶枕，在上面再覆蓋上帶子。左右的垂帶交叉垂下。

太鼓系

《特徵》

從帶子上往下覆蓋住結紐。

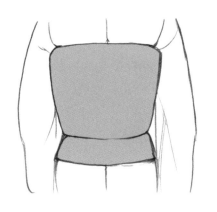

考察太鼓結的由來，可追至江戶時代後期的深川藝者。到了明治中期慢慢流傳至一般人，後來被當成禮服在平時穿著至今，是最有份量的帶結。

❀ 粹筋（花柳界）

讓我們來看看花柳界的女性如何完成太鼓結。太鼓是源自由下一頁的「角出」帶結，從別的方向去考慮是否有更聰明的形狀。

成為現代的
太鼓結

❸

《太鼓》

《掛結》

❶

把太鼓的形狀固定下來的綁法

❸垂下的部分向內側摺起並疊起，用帶子棒起來。也需要帶締·帶枕與帶揚。

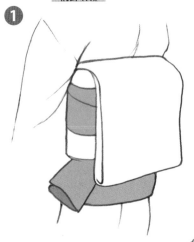

❶當時，許多人都用不需要帶繩直接綁的「拉出結」的方法來綁腰帶。把這個拉出的帶子從上方拉出並垂下。垂下部分的搖曳，更顯得雅緻。

❷

《柳結》

❷用帶枕等，在背後做出蓬度，垂下的部分變得更長。左右搖晃的動作像柳枝一般，是江戶藝者的基本款帶結。

讓垂下搖擺部分更
引人注目

✿ 町方

《角出》

被稱為太鼓的源起。帶給人一種「商人的女老闆」的印象。

庶民的帶揚不會使用特別高價的帶子。角出也是「拉出結」。

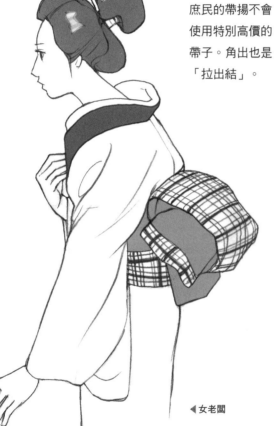

◀女老闆

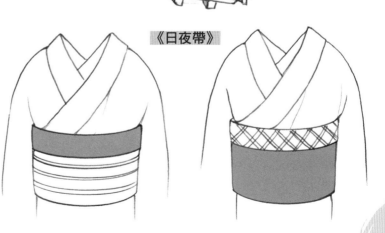

▲花柳界

使用表面有花紋、內裡則為黑色緞子，被稱作「日夜帶」的帶子。長度為 4 公尺左右，綁起來會十分有份量。有三分之一會往外摺，可以看見兩種顏色，十分時髦。

《日夜帶》

庶民日常使用的帶結

用數公尺長的腰帶繫起來並不輕便，忙碌的一般庶民的腰帶都以半富帶來綁。左邊的範例為最大份量的貝口結。綁法是男女共通的。

《貝口結》

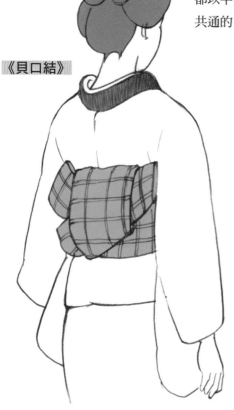

《女侍型》

綁上束袖帶與圍裙，是公務員與下女的裝束。

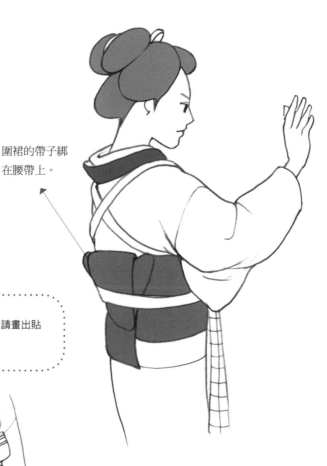

圍裙的帶子綁在腰帶上。

POINT

這個綁法不使用帶枕與帶締，整體又薄又平，請畫出貼住背部的感覺。

《吉彌結》

吉彌結與矢字結非常相似，依時代與地區，有時稱呼會混淆。

《矢字結》

右邊的範例是關西的矢字結。一般來說，東西與左右相反的狀況很多。

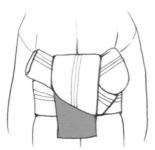

《剪刀結》

也稱為「鑽結」。如同字面的意思，兩端沒綁住的帶子被夾在腰帶中。

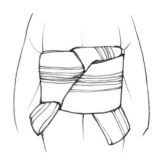

04 要素③ 動作舉止、感情表現

「婀娜多姿」與「扭怩作態」

和服的美麗在於動作時的曲線。與洋服的立體設計不同，只是從肩膀上披下細長形的部條，再用帶子捲起固定的和服，只是直直站著的話會顯得無趣。為了要看起來有優美的身段，會被要求姿態。

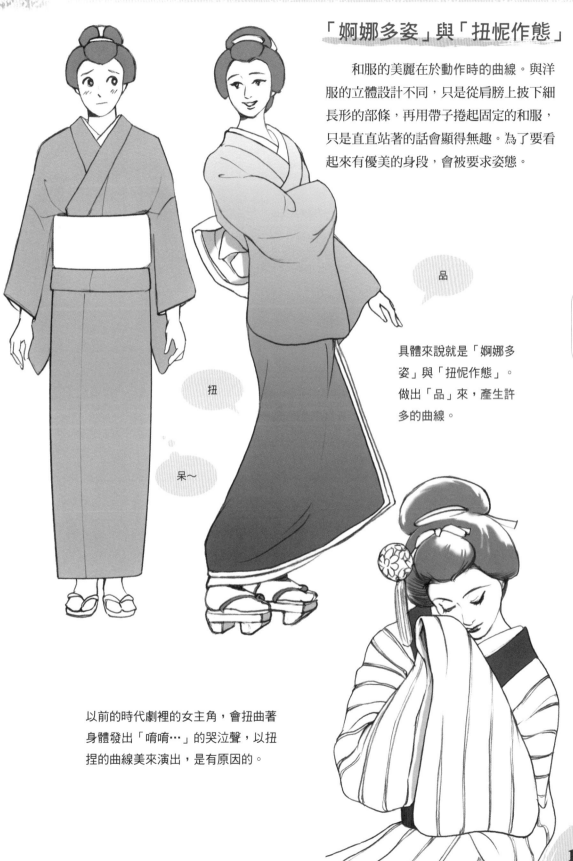

品

扭

呆～

具體來說就是「婀娜多姿」與「扭怩作態」。做出「品」來，產生許多的曲線。

以前的時代劇裡的女主角，會扭曲著身體發出「唷唷…」的哭泣聲，以扭捏的曲線美來演出，是有原因的。

站姿

接下來的三個範例的姿勢，共通點是「く字形」。每個 POSE 都不會站直，而是微蹲、彎著膝蓋。

✿ 站定回頭望

分解 POSE

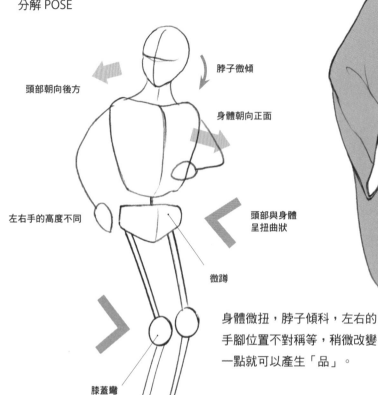

頭部朝向後方

脖子微傾

身體朝向正面

左右手的高度不同

頭部與身體呈扭曲狀

微蹲

膝蓋彎

身體微扭，脖子傾科，左右的手腳位置不對稱等，稍微改變一點就可以產生「品」。

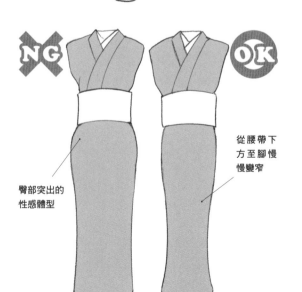

臀部突出的性感體型

從腰帶下方至腳慢慢變窄

《和服美人的稱號「柳腰」》

不是只有單純的苗條，描繪出從腰帶下至腳尖、下擺漸漸收攏的優美線條。突顯臀線的腰不是「柳腰」。

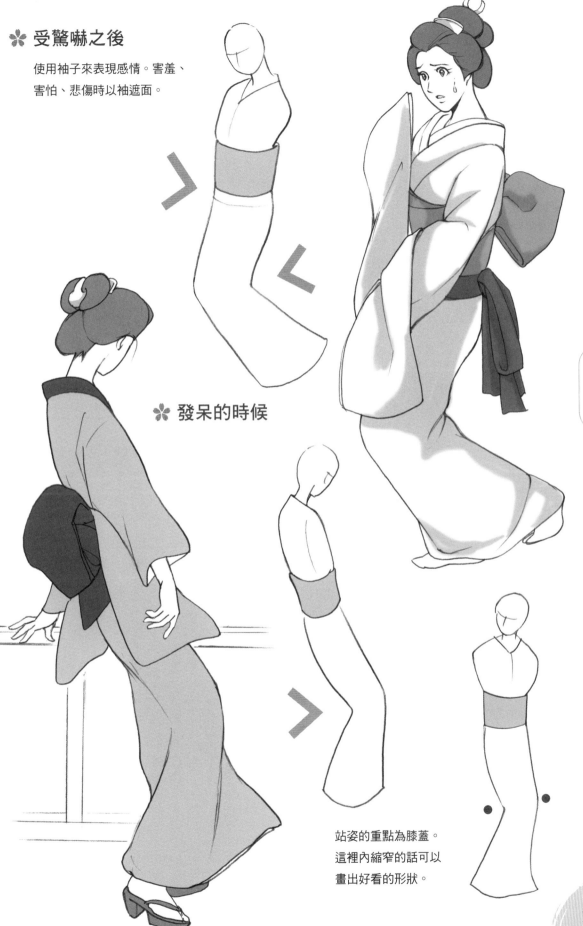

✽ 受驚嚇之後

使用袖子來表現感情。害羞、
害怕、悲傷時以袖遮面。

✽ 發呆的時候

站姿的重點為膝蓋。
這裡內縮窄的話可以
畫出好看的形狀。

座姿

　　來思考看看如何讓座姿看起來優雅。首先，來畫畫看穿著和服坐著的形狀。

✿ 正座

　　上身與腳分別來看的話，可以看著下箱（腳）的上方，放上上箱（身體）的印象。

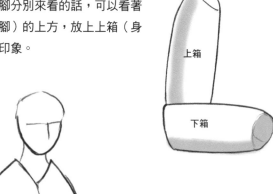

　　加上膝蓋的話，較容易補捉彎曲的腿部形狀。範例是謹慎有禮的正座姿勢，卻不太有優雅的感覺。

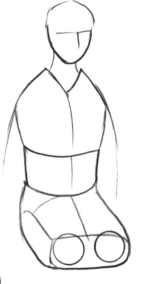

　　在正座的狀況下，讓上半身稍微變化。雖然是俯首姿勢，卻有溫馴地聆聽人說話的氣氛。

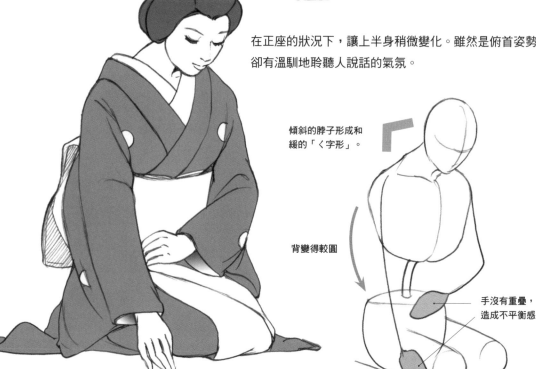

傾斜的脖子形成和緩的「く字形」。

背變得較圓

手沒有重疊，造成不平衡感

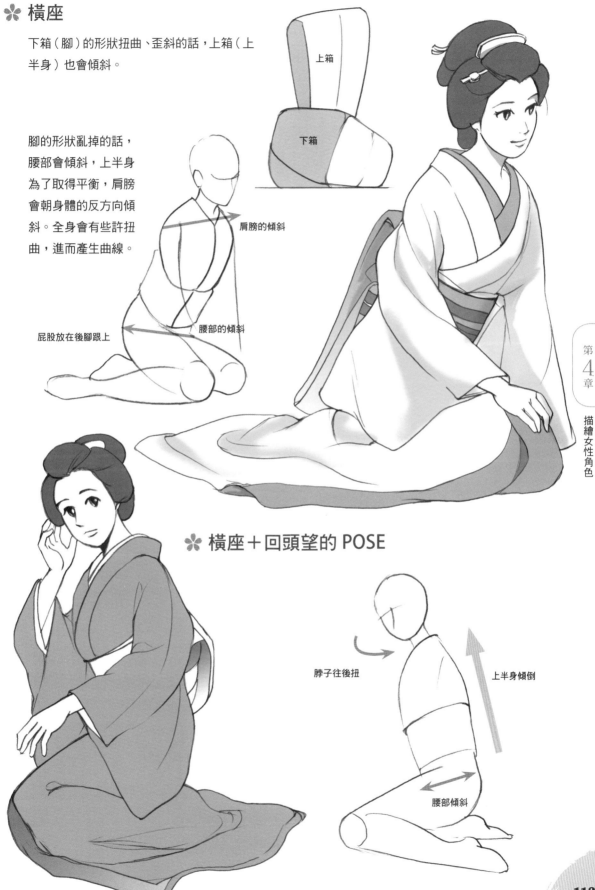

✿ 橫座

下箱（腳）的形狀扭曲、歪斜的話，上箱（上半身）也會傾斜。

上箱

下箱

腳的形狀亂掉的話，腰部會傾斜，上半身為了取得平衡，肩膀會朝身體的反方向傾斜。全身會有些許扭曲，進而產生曲線。

肩膀的傾斜

腰部的傾斜

屁股放在後腳跟上

✿ 橫座＋回頭望的 POSE

脖子往後扭

上半身傾倒

腰部傾斜

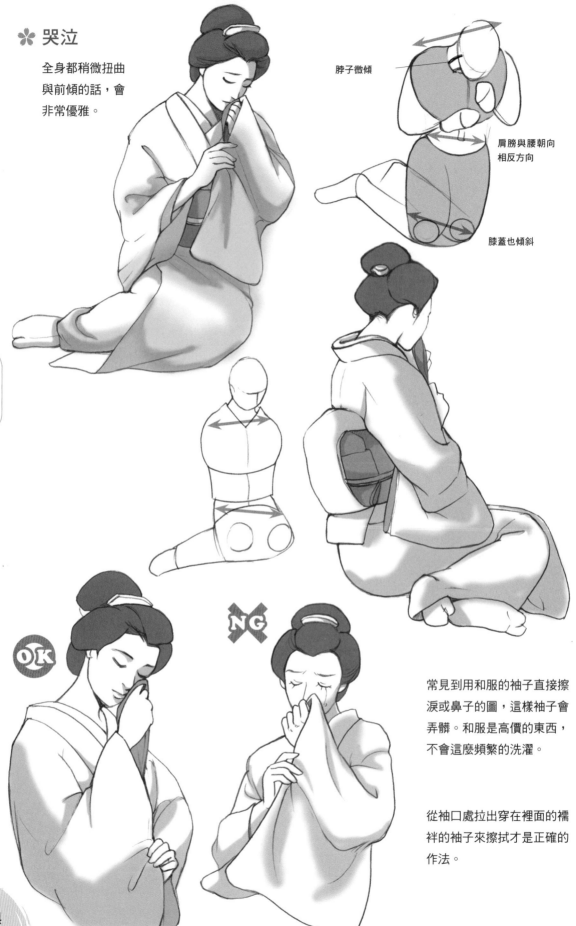

✿ 哭泣

全身都稍微扭曲
與前傾的話，會
非常優雅。

脖子微傾

肩膀與腰朝向
相反方向

膝蓋也傾斜

OK

NG

常見到用和服的袖子直接擦
淚或鼻子的圖，這樣袖子會
弄髒。和服是高價的東西，
不會這麼頻繁的洗濯。

從袖口處拉出穿在裡面的襦
袢的袖子來擦拭才是正確的
作法。

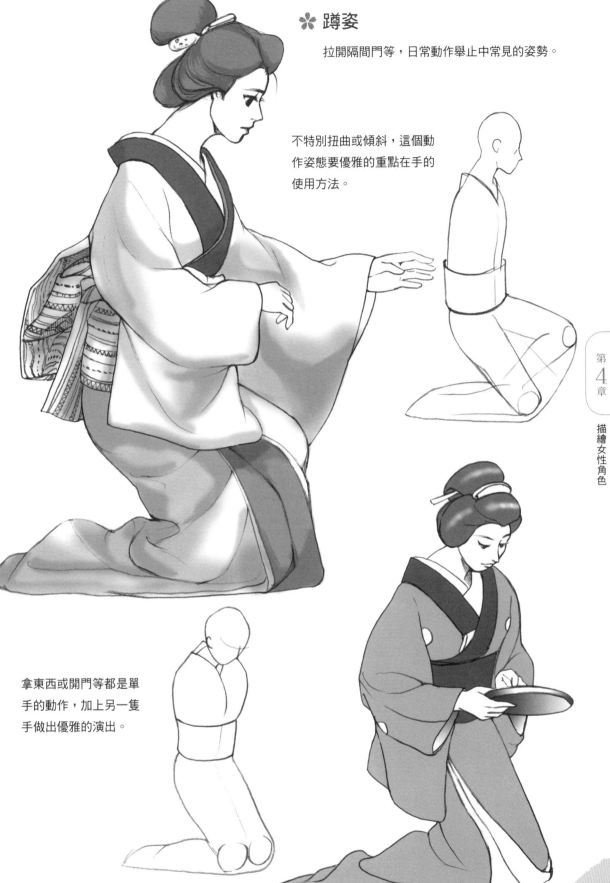

✽ 蹲姿

拉開隔間門等，日常動作舉止中常見的姿勢。

不特別扭曲或傾斜，這個動作姿態要優雅的重點在手的使用方法。

拿東西或開門等都是單手的動作，加上另一隻手做出優雅的演出。

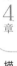

妙齡女孩的描繪重點有二：

❀ 商家的掌上明珠

參考前述的「婀娜多姿」與「扭怩作態」，姿勢中加上容易產生扭曲的傾斜。範例為商家的掌上明珠，用袖子稍為遮臉的姿態，給人一種純真未經世故的感覺。

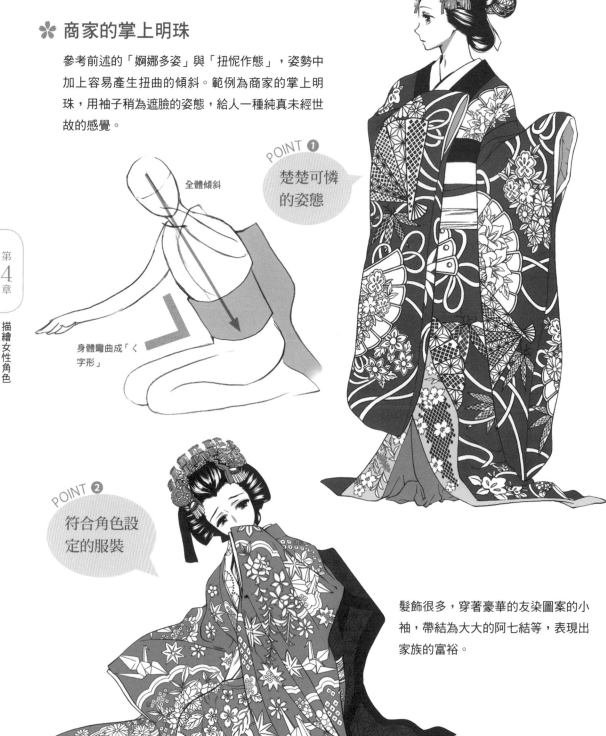

全體傾斜

身體彎曲成「く字形」

POINT ❶
楚楚可憐的姿態

POINT ❷
符合角色設定的服裝

髮飾很多，穿著豪華的友染圖案的小袖，帶結為大大的阿七結等，表現出家族的富裕。

❀ 小吃店的看板娘

臉朝正面，
身體則扭曲

左肩往下傾

範例為小吃店的看板娘。
精神滿滿又有點瘋瘋的個
性。頭髮亂了而在工作之
餘快速整理好的一幕。補
捉有女人味的姿態。

正中線

POINT **2**

符合角色設
定的服裝

POINT **1**

楚楚可憐
的姿態

穿著流行的黃八丈小袖，黑緞的腰帶
及髮飾都較少，加上圍裙給人活力充
沛的工作中女性的感覺。

06 角色／遊女

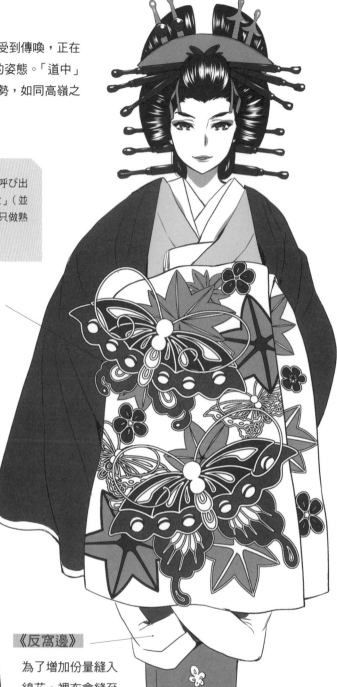

✿ 道中姿態

範例為吉原地位最高的遊女「花魁」受到傳喚，正在移動至茶屋準備接客的「花魁道中」的姿態。「道中」是花魁的公開展演，大秀其美貌與權勢，如同高嶺之花一般不可褻玩。

> **豆知識**
>
> 花魁之中也分為被稱為「叫出」（呼び出し）等級的遊女，與不進行「張見世」（並排在格子的內側等候客人上門）、只做熟客的人。

《公開演出化的巨大腰帶》

綁法為打單結。也稱作「板帶」。

《帶子下》

為了不讓打掛的下擺拖地，用手抓著往上提。

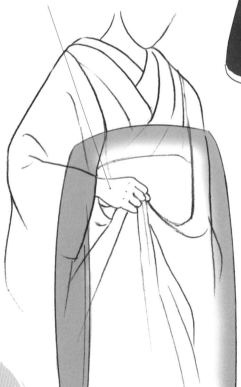

《反窩邊》

為了增加份量縫入綿花，裡布會縫至表布上。

《高下》

塗黑的三枚齒（木屐的鞋根有三根），高度超過20公分以上。

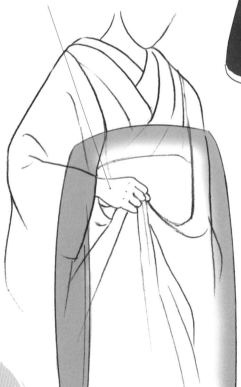

第4章 描繪女性角色

《立兵庫》

插髮簪的幾個位置

◀背後圖

插的方向

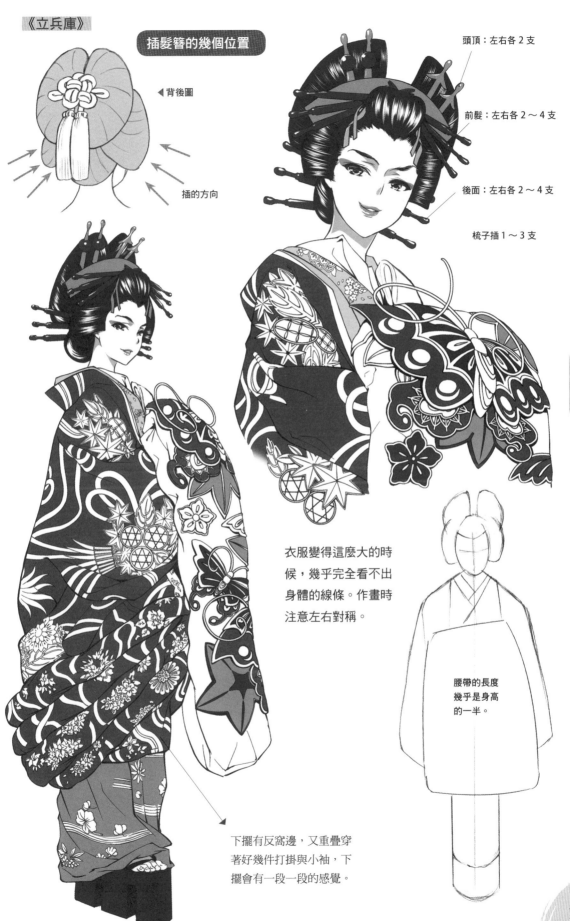

頭頂：左右各 2 支

前髮：左右各 2 ～ 4 支

後面：左右各 2 ～ 4 支

梳子插 1 ～ 3 支

衣服變得這麼大的時
候，幾乎完全看不出
身體的線條。作畫時
注意左右對稱。

腰帶的長度
幾乎是身高
的一半。

下擺有反窩邊，又重疊穿
著好幾件打掛與小袖，下
擺會有一段一段的感覺。

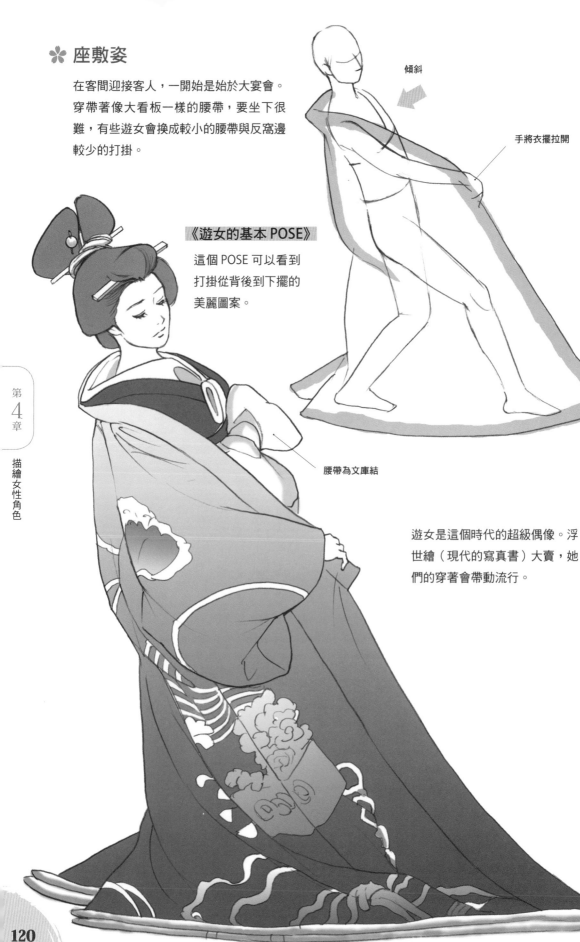

❋ 座敷姿

在客間迎接客人，一開始是始於大宴會。穿帶著像大看板一樣的腰帶，要坐下很難，有些遊女會換成較小的腰帶與反窩邊較少的打掛。

傾斜

手將衣擺拉開

《遊女的基本 POSE》

這個 POSE 可以看到打掛從背後到下擺的美麗圖案。

腰帶為文庫結

遊女是這個時代的超級偶像。浮世繪（現代的寫真書）大賣，她們的穿著會帶動流行。

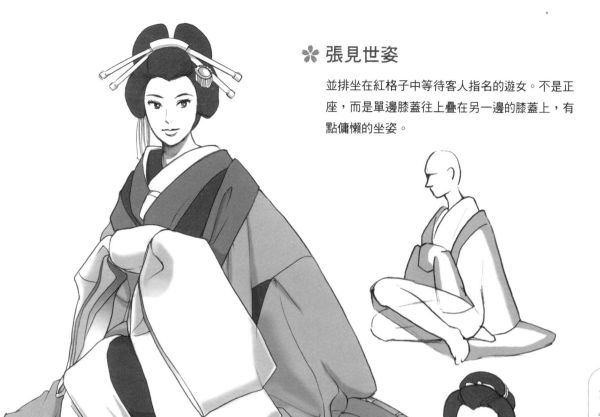

❀ 張見世姿

並排坐在紅格子中等待客人指名的遊女。不是正座，而是單邊膝蓋往上疊在另一邊的膝蓋上，有點傭懶的坐姿。

在時代劇中常見到遊女越過格子拉住客人的袖子的演出，在吉原中這是只有最下層的遊女才會做的事情。

❀ 房間姿

終於進到房間裡的話，衣服也會更接近睡衣。穿著「胴ぬき」（身體軀幹部位與手腳部位使用不同布料的小袖），使用博多帶在前方綁剪刀結。

> 豆知識
>
> 視客人而定，也會在這個房間姿套上打掛或羽織到客間接待客人。

07 角色／雛妓 VS 舞妓

花街的風俗依時代與地城不盡相同。大致可分為東（東京圈）與西（大阪・京都）兩個區塊來看。身為藝者學徒的年輕藝妓，在關東稱為「半玉」，關西則稱為「舞妓」

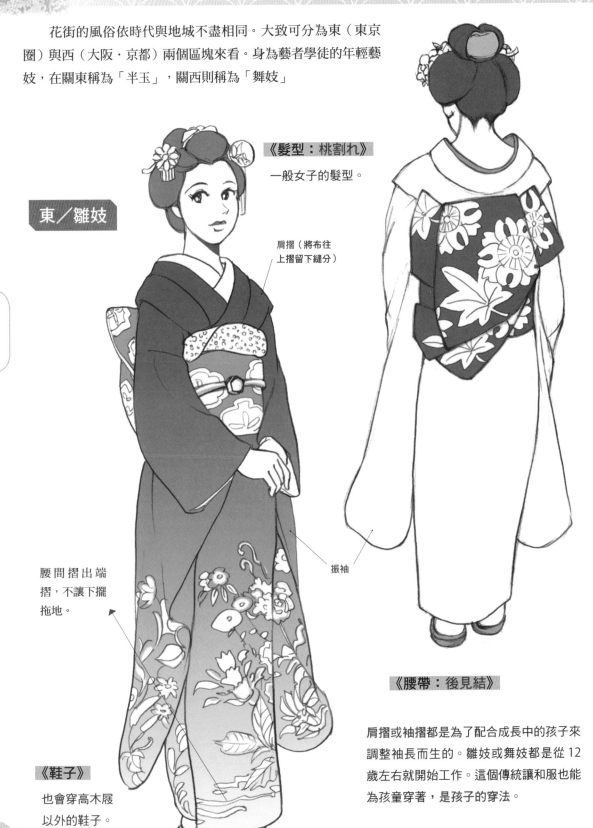

東／雛妓

《髮型：桃割れ》

一般女子的髮型。

肩摺（將布往上摺留下縫分）

振袖

腰間摺出端摺，不讓下擺拖地。

《鞋子》

也會穿高木屐以外的鞋子。

《腰帶：後見結》

肩摺或袖摺都是為了配合成長中的孩子來調整袖長而生的。雛妓或舞妓都是從 12 歲左右就開始工作。這個傳統讓和服也能為孩童穿著，是孩子的穿法。

《髮型：割れしのぶ》

與桃割幾乎一樣的髮
型。在髷的中央插上裝
飾（天留）。

肩摺

袖摺（將布往
上摺留下縫分）

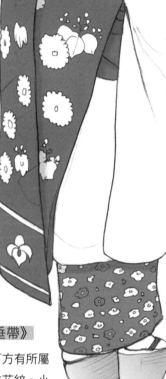

《腰帶：垂帶》

垂帶的最下方有所屬
置屋的標誌花紋。小
朋友迷路的話，可以
依這個花紋被送回所
屬置屋。

《鞋子》

被稱為「ぽっくり」、「こっぽ
り」、「おこぼ」等，有許多
不同名稱的小孩子的鞋子。常
會在七五三時見到小孩子穿。

下擺延伸至地板所以要抓
著衣擺走路。可以看到下
方穿著的襦袢。

▲底部挖空

❀ 髮型

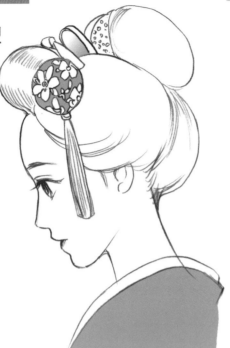

《桃割》

髷從中間分兩部分看起來像桃子。髷中用小鹿 * 等布貫穿。

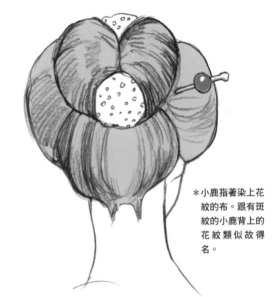

*小鹿指著染上花紋的布。跟有斑紋的小鹿背上的花紋類似故得名。

❀ 座姿

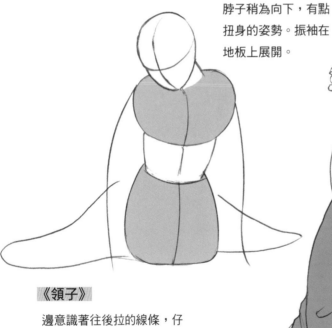

脖子稍為向下,有點扭身的姿勢。振袖在地板上展開。

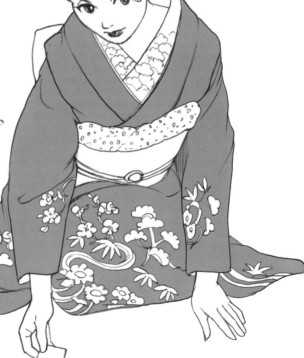

《領子》

邊意識著往後拉的線條,仔細的描繪輪廓。

❋ 髮型

《おふく》

在 123 頁的《割れしのぶ》之後綁的姐姐的髮型。髷下方綁著縮緬。與東邊不同的是，鬢髮朝兩旁突出。

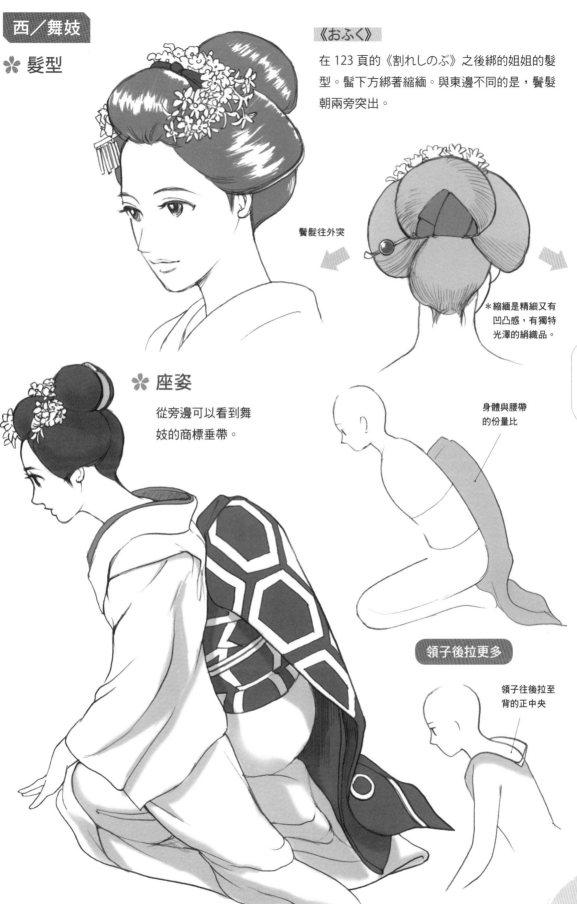

鬢髮往外突

＊縮緬是精細又有凹凸感，有獨特光澤的絹織品。

❋ 座姿

從旁邊可以看到舞妓的商標垂帶。

身體與腰帶的份量比

領子後拉更多

領子往後拉至背的正中央

範例為江戶後期的深川藝者。頭髮是直接綁的，使用的髮油較少，不太固定得住的自然感是當時的流行。現代的藝者無論東西都會使用假髮。

東／藝者

《髮型：つぶし島田》

鬢髮的份量較小，髮髻往下方突出。髮飾也較少。

《鞋子：吾妻下駄》

低齒木屐用了榻榻米用墊，鞋根處較細看來很優美。

《腰帶：柳結》

江戶藝者的招牌標誌。搖擺的腰帶如同柳枝般故得名。

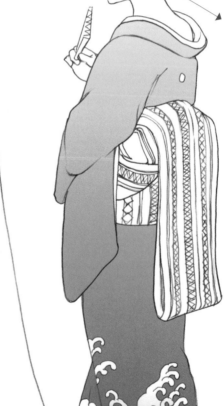

掉下的碎髮也是優美之處。

在室戶時，不拉下擺。

在室內時下擺延伸至地板。

將鬢髮拉出，
做成節制的髮髻

 《髮型：つぶし島田》

與東邊相同的《つぶし島田》
的髮型，京風是把鬢髮朝兩邊
拉出一些。髮髻則從元結下就
蓬起，不往下做出領腳部分。
但現在東西邊都使用假髮，兩
邊的髮型就無太大差異。

 《腰帶：太鼓結》

丸帶看起來很有
重量感的結。

第4章

描繪女性角色

《鞋子：後丸》

❀ 各種不同的鞋子

花柳界的女性
不穿草鞋而穿
木屐。

《駒下駄》

▲兩根鞋底的基本型。

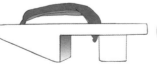

《のめり／千兩》

▲前鞋根為斜面，較容易收腳踏下
一步。幕末開始漸漸流傳開來。

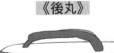

《後丸》

▲後鞋根與鞋板後緣一體
化，更有安全感。

藝者的工作

　　藝者的本分是賣藝。她們演出舞蹈與和樂器。座敷舞是在宴客大房間靜靜的舞動，並不跳躍起來，在榻榻米上的狹小空間中創造出夢幻的世界。因此邊扭轉身體邊形成美麗的曲線。

第
4
章

描繪女性角色

❋ 舞

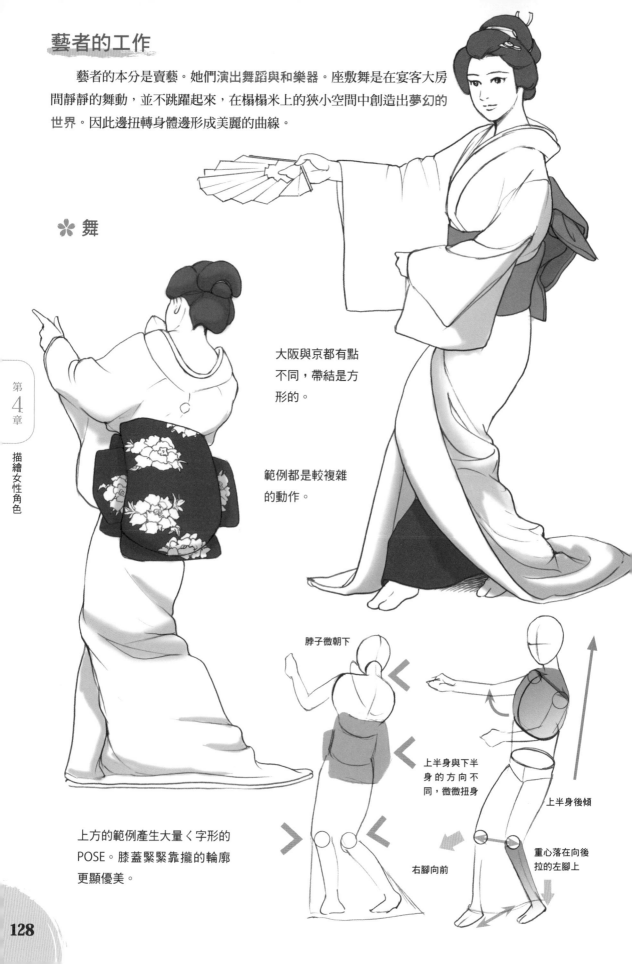

大阪與京都有點
不同，帶結是方
形的。

範例都是較複雜
的動作。

脖子微朝下

上半身與下半
身的方向不
同，微微扭身

右腳向前

上半身後傾

重心落在向後
拉的左腳上

上方的範例產生大量〈字形的
POSE。膝蓋緊緊靠攏的輪廓
更顯優美。

128

✿ 畫三味線的小撇步

補捉將樂器放置於膝蓋上時的平衡，三味線的胴部放
在大腿中間。從膝蓋到身體大約一半的位置突出身體
的感覺。撥皮面稍微朝上。

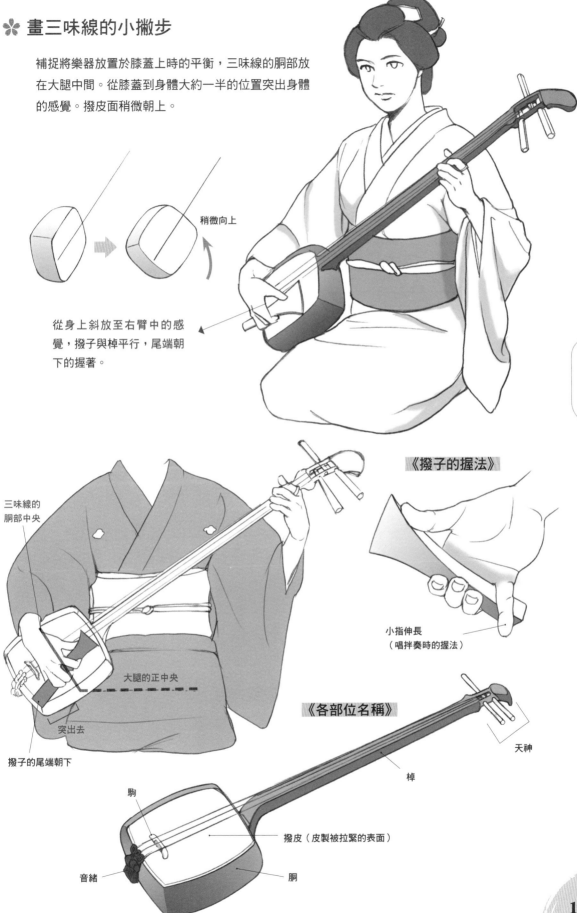

稍微向上

從身上斜放至右臂中的感
覺，撥子與棹平行，尾端朝
下的握著。

三味線的
胴部中央

大腿的正中央

突出去

撥子的尾端朝下

《撥子的握法》

小指伸長
（唱拌奏時的握法）

《各部位名稱》

天神

棹

駒

撥皮（皮製被拉緊的表面）

音緒

胴

129

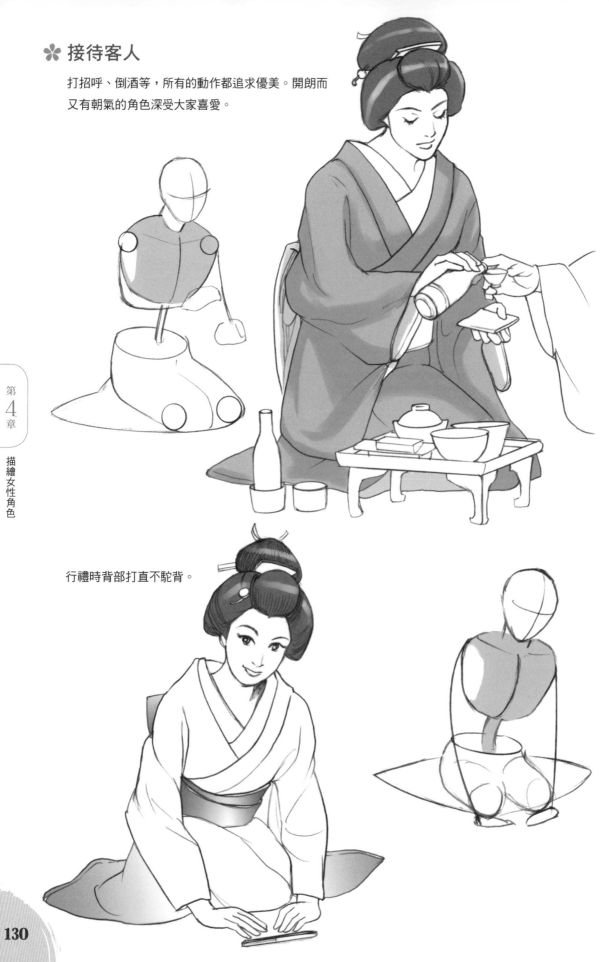

✱ 接待客人

打招呼、倒酒等，所有的動作都追求優美。開朗而
又有朝氣的角色深受大家喜愛。

行禮時背部打直不駝背。

巫女是輔助神職，侍奉神，只限定年輕女性的職業。

《裝束》

基本為白衣與紅袴。袴是「差袴」，與男性神職相同。前後會縫上「上指線飾」的白線。直接穿簡便的行燈的神社也很多。

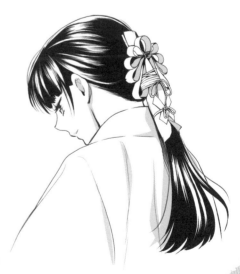

《髮型》

後方的頭髮，用和紙包起來後在上方用水引結束起來。進行法會及儀式時會在上面加上華麗的裝飾。用包裝紙包也有將巫女當成祭品獻給神的意思存在。

▲用紙直接包著頭髮　　　　　▲用丈長來裝飾

❀ 想讓巫女拿的小道具（手持道具）

《玉串》

榊的樹枝上加上紙垂。
參拜者或神職者在神前
奉獻給神。

紙垂是用細繩綁著的紙
片。用來表示神聖的東
西或場所。

拿的方法是用右手拿著根部，左手
再輕握或捧上。

《神樂鈴》

跳巫女舞時使用。上段有3個、中段5個、
下段7個，合計15個鈴噹，蝴蝶結則有
綠、黃、紅、白、紫等5色。

第4章 描繪女性角色

❀ 巫女舞

過去巫女舞是召來神靈讓神明附身展現神跡。而現在則是除災祈福的舞蹈。

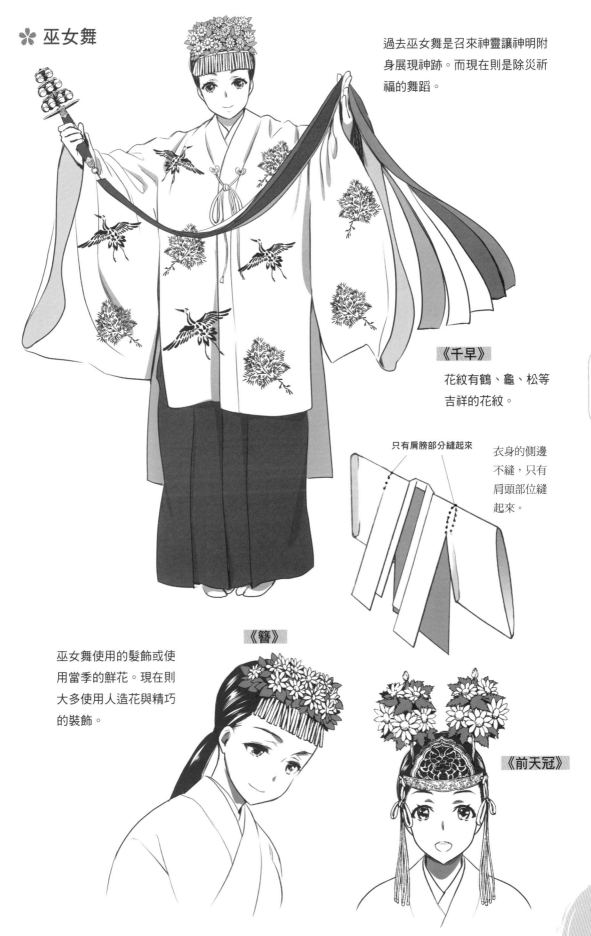

《千早》

花紋有鶴、龜、松等吉祥的花紋。

只有肩膀部分縫起來

衣身的側邊不縫，只有肩頭部位縫起來。

《簪》

巫女舞使用的髮飾或使用當季的鮮花。現在則大多使用人造花與精巧的裝飾。

《前天冠》

大名的公主

❋ 打掛姿

戰國大名家的女性們的穿著。和服的衣寬很寬，整體給人厚重的印象。小袖上再加上打掛。打掛的形式與小袖相同，但會使用稱為唐織的豪華織品。

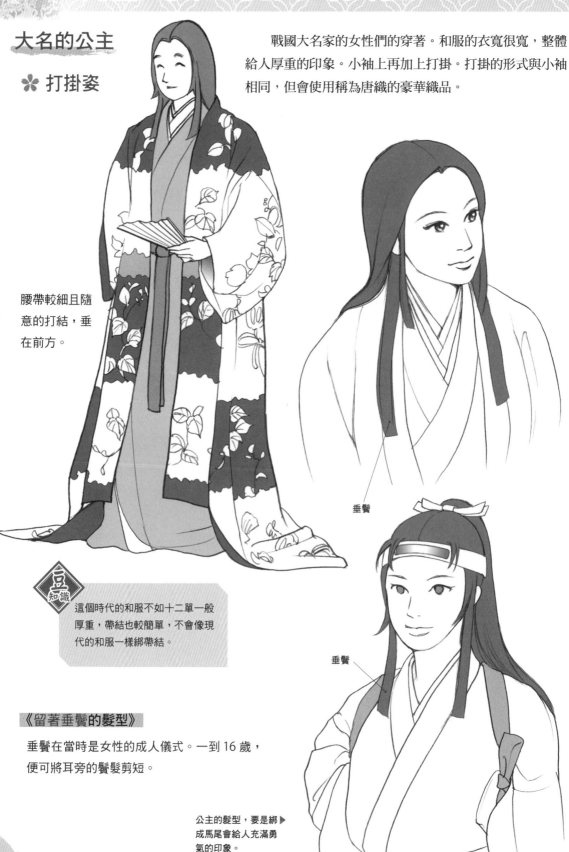

腰帶較細且隨意的打結，垂在前方。

豆知織

這個時代的和服不如十二單一般厚重，帶結也較簡單，不會像現代的和服一樣綁帶結。

垂鬢

垂鬢

《留著垂鬢的髮型》

垂鬢在當時是女性的成人儀式。一到 16 歲，便可將耳旁的鬢髮剪短。

公主的髮型，要是綁▶成馬尾會給人充滿勇氣的印象。

第4章 描繪女性角色

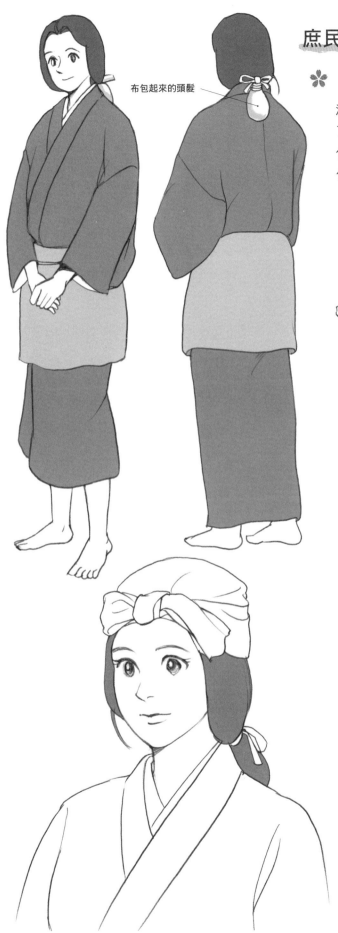

布包起來的頭髮

庶民的女兒

✽ 「湯卷」的穿著

湯卷的原型是宮廷的女官入浴侍奉時,為了不讓衣服弄濕而捲在腰間的布。隨著時代演變,變為庶民的日常裝。頭髮為了工作方便,束起之後再用布包起來。

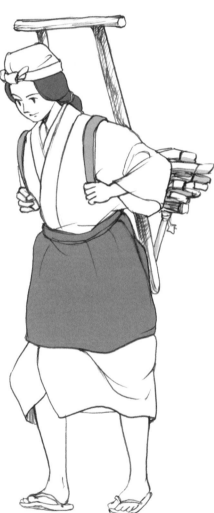

《桂包》

為了防止頭髮凌亂或被灰塵覆蓋,在工作時用布將頭頂包起來。

角色／江戶初期街上的人

從遊女開始，立兵庫、島田大流行，一般女性也會綁。這個大時代的小袖與腰帶的變化也很劇烈，隨著各自喜好而享受著各種不同的時髦。

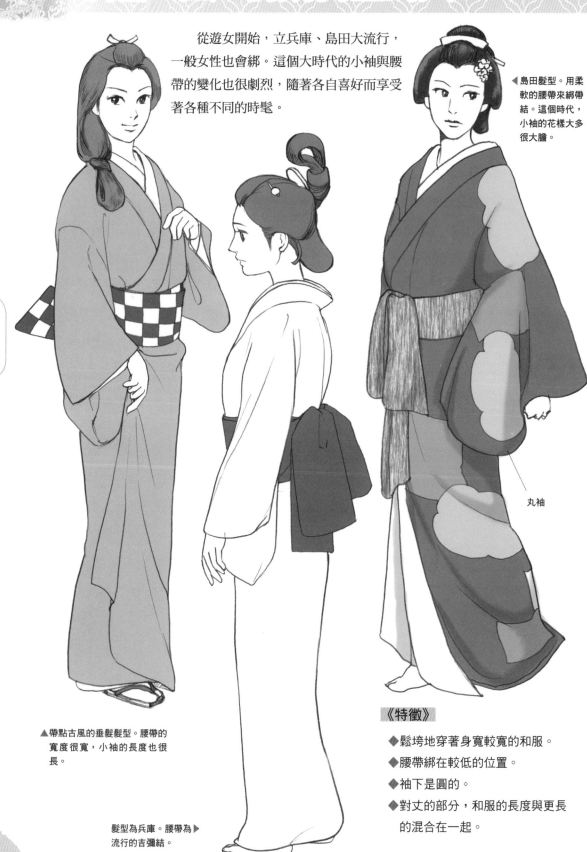

◀島田髮型。用柔軟的腰帶來綁帶結。這個時代，小袖的花樣大多很大膽。

丸袖

▲帶點古風的垂髮髮型。腰帶的寬度很寬，小袖的長度也很長。

髮型為兵庫。腰帶為▶流行的吉彌結。

《特徵》

◆鬆垮地穿著身寬較寬的和服。

◆腰帶綁在較低的位置。

◆袖下是圓的。

◆對丈的部分，和服的長度與更長的混合在一起。

描繪男性角色

要表現男性角色的重要元素為「髮型」和穿著和服的「姿態」及「穿法」。根據身份與職業不同穿著不同這一點與女性無顯著差異，但還是有點不同。特別是髮型隨著時代快速變化流行，從武家到庶民，都在競爭細節的不同美麗之處。

從平安時代到室町時代

❀ 公家的日常穿「立烏帽子」

頭髮綁到頭頂上，
在帽子內用繩子結
成髻，將其固定至
不會讓帽子掉下。

這個時代，男子露出原本的頭髮是粗俗且
下流的禁忌。因此，外出時無論貴族或庶
民都會戴帽子。

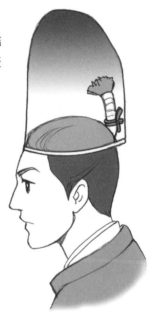

❀ 庶民戴的「烏帽子」

用柔軟的材質，
鬆垮地戴著。

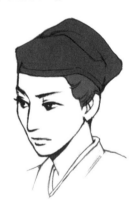

進入戰國時代

《沒有帽子了……》

行動的時候帽子
很礙事！

唉呀！

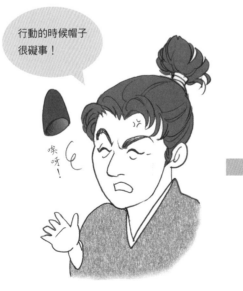

《月代一般化》

戴頭盔的話頭部很悶熱不
衛生。剃掉吧！

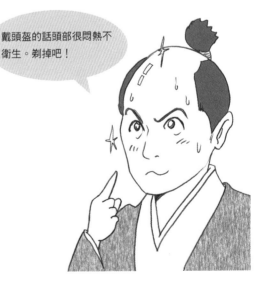

進入江戶期

男性的髮期大略可以分為武士與町人（城鎮中的民眾）。

✿ 武士

「鬢髮」與「髻」都不弄蓬，整理得較為輕巧。範例為標準的「銀杏髻」。髻的前端會像銀杏的葉子一般展開。

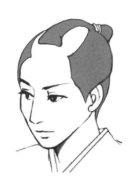

✿ 町人

「鬢髮」與「髻」都做得較蓬。範例為「鰡せ風」。拉長的髻很像鰡魚的背部故得名。

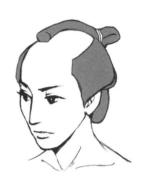

江戶初期

《大月代二摺》

月代部分剃得更大，將頭髮摺兩摺綁成小髻。

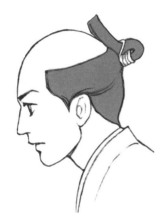

《男髷》

大大的髻對摺再用元結綁很多圈。髮鬢則較突出。

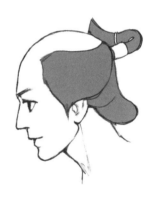

江戶中期

《本多髷》

大流行於一般人間的髻。將很細的髻根部綁得很高，像在空中飄的感覺。

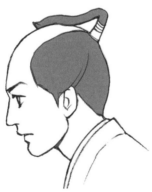

《文金風》

受到本多髷的影響，將極細的髻綁成挺立的狀態。

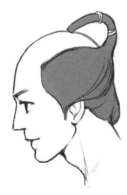

江戶後期

《大銀杏》

粗的髻復活，月代的部分變得狹窄。

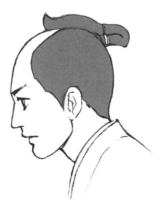

《たばね》

髻的前端散開，髻的做得較蓬。

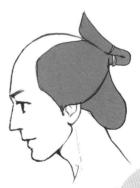

月代頭的畫法

許多人不擅長畫這個髮型。把他想成「少爺頭」是攻略的捷徑。

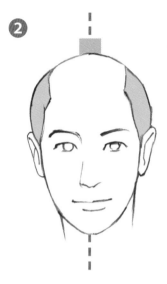

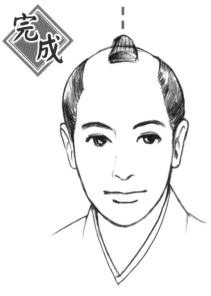

完成

❶正面的臉特別不容易畫，
　先取中心線。

❷將鬢放在正中央，從中心
　取等間隔，決定太陽穴與
　髮際的位置。

自由調整剃掉部分的寬度與
鬢的大小等。

◆將鬢畫長或畫短。
◆月代剃掉的部分畫
　寬或畫窄。

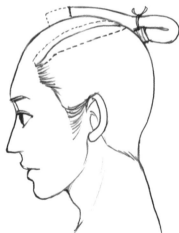

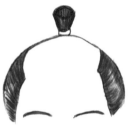

▲將鬢改為茶筅鬢就有王子殿
　下風。

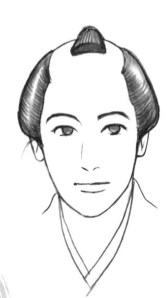

像左圖，鬢髮蓬起的話就是町人。
像右圖沒有剃月代留著總髮的話是
醫生或學者以及幕末志士的髮型。

畫斜角時同樣先取中心線，邊注意左右的平衡來決定鬢與月代的位置。

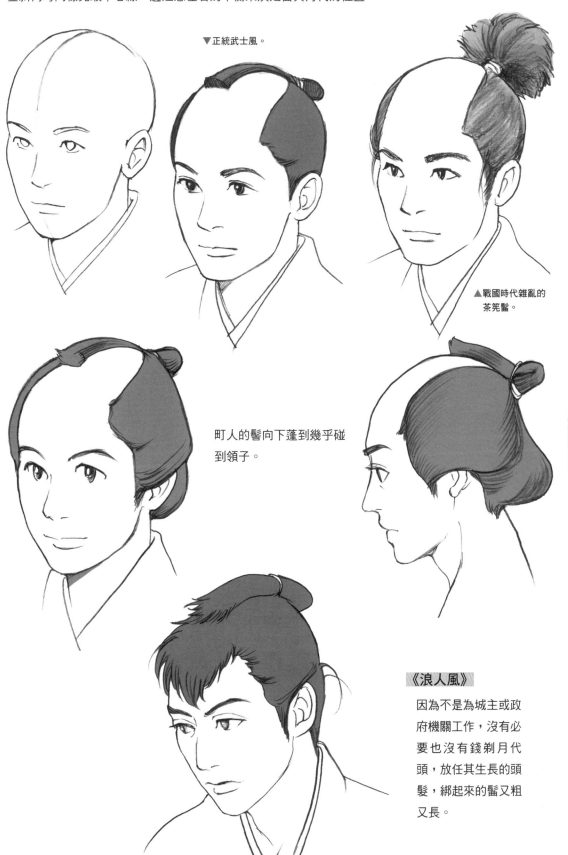

▼正統武士風。

▲戰國時代雜亂的茶筅髻。

町人的鬢向下蓬到幾乎碰到領子。

《浪人風》

因為不是為城主或政府機關工作，沒有必要也沒有錢剃月代頭，放任其生長的頭髮，綁起來的髻又粗又長。

① 袖手

袖手是穿和服時常有的動作之一。與現代男性將手插在褲子口袋是一樣意思。

日常很常見的動作,跟據狀況可以表現出很多種不同的氣氛,是很便利的動作。

《裡面是這個樣子》

▼範例為將手插進腰帶裡。

▼思念著女友正在煩惱的姿態。

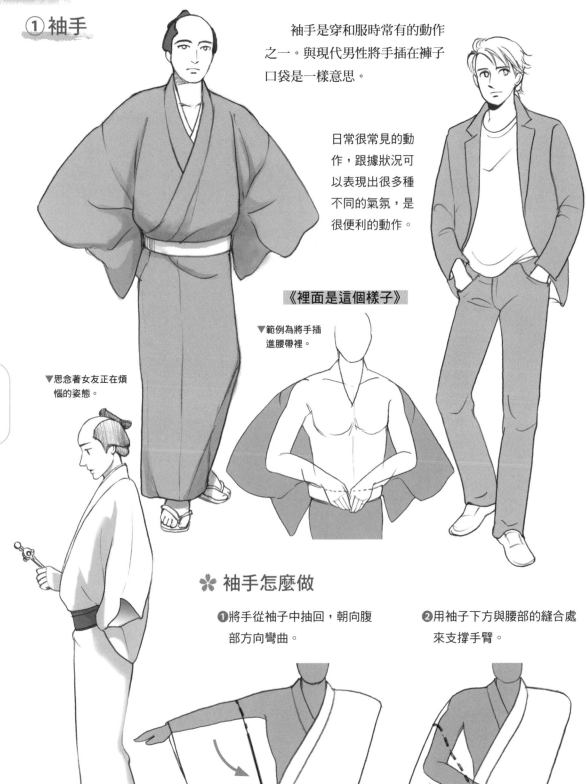

❀ 袖手怎麼做

❶ 將手從袖子中抽回,朝向腹部方向彎曲。

❷ 用袖子下方與腰部的縫合處來支撐手臂。

支撐手臂的部分

✿ 用袖手來製造氣氛

《理智》

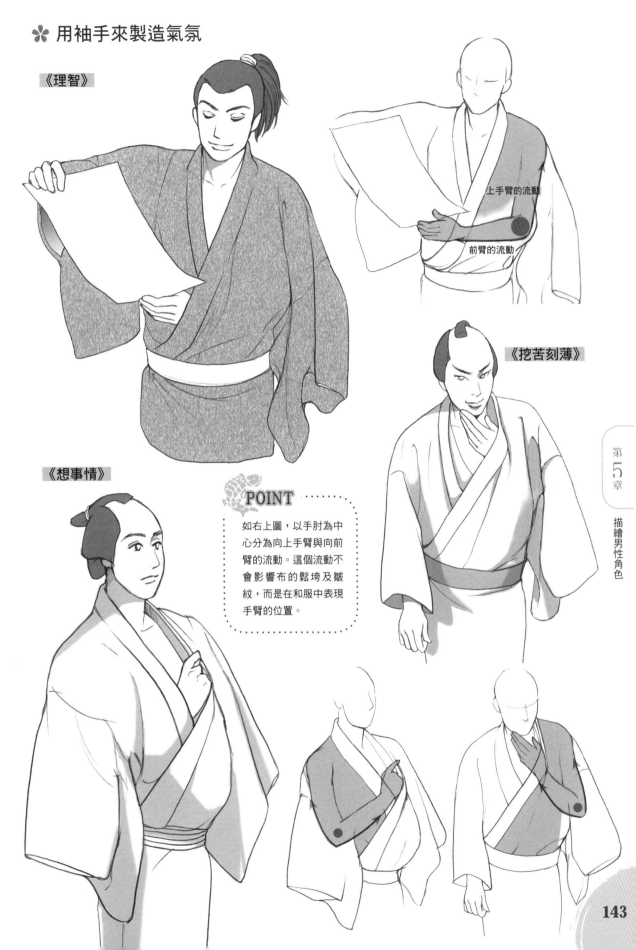

上手臂的流動

前臂的流動

《挖苦刻薄》

《想事情》

POINT

如右上圖，以手肘為中心分為向上手臂與向前臂的流動。這個流動不會影響布的鬆垮及皺紋，而是在和服中表現手臂的位置。

② 打赤膊

　　袖子很礙事的時候，將手臂上的和服完全脫掉、完全看得到皮膚與襦袢，稱之為打赤膊。只脫慣用手這邊的單邊赤裸以及前兩隻手都脫掉的上半身赤裸，打赤膊也有很多種形式。

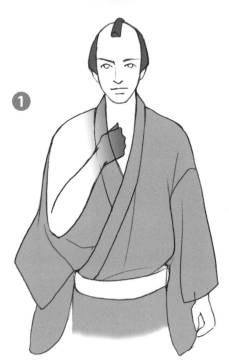

❶與前頁相同，將手臂從袖子中抽回並朝胸前彎曲。

❷從胸口把手臂伸出，並且揮舞手臂將袖子完全脫下。

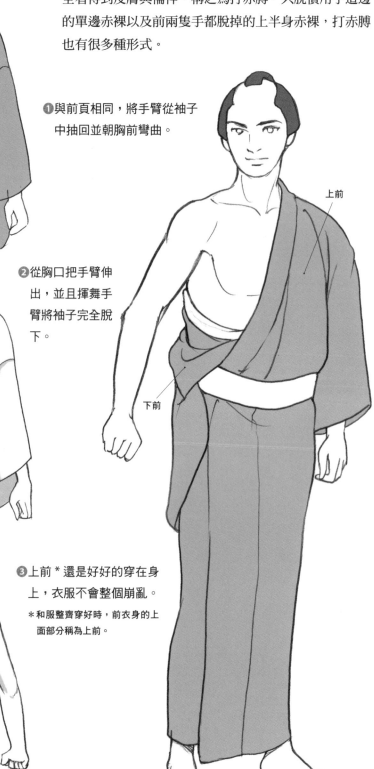

上前

下前

❸上前 * 還是好好的穿在身上，衣服不會整個崩亂。
* 和服整齊穿好時，前衣身的上面部分稱為上前。

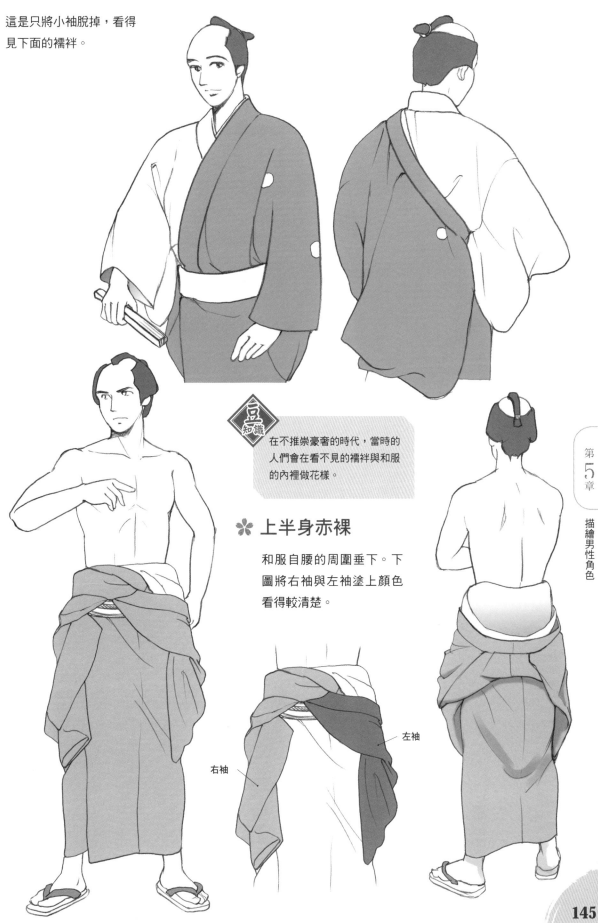

這是只將小袖脫掉，看得
見下面的襦袢。

在不推崇豪奢的時代，當時的
人們會在看不見的襦袢與和服
的內裡做花樣。

❀ 上半身赤裸

和服自腰的周圍垂下。下
圖將右袖與左袖塗上顏色
看得較清楚。

右袖

左袖

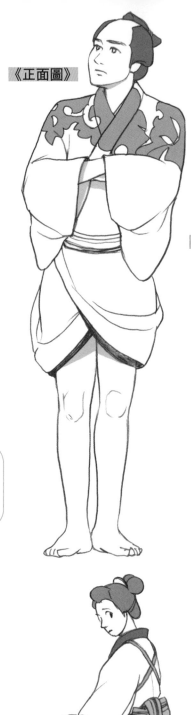

《正面圖》

撩起後衣擺

　　撩起後方衣擺，將衣擺往上捲，是容易動作、活動力較高的穿法。從事家事或勞動、打架時就會使用。上半身是平常的和服姿，下半身則露出大腿，給人一種反差的印象。

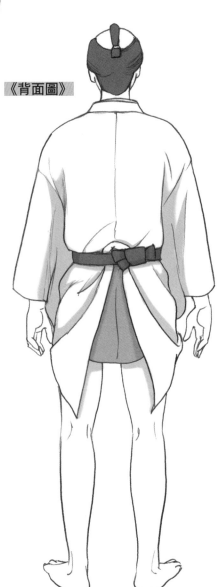

《背面圖》

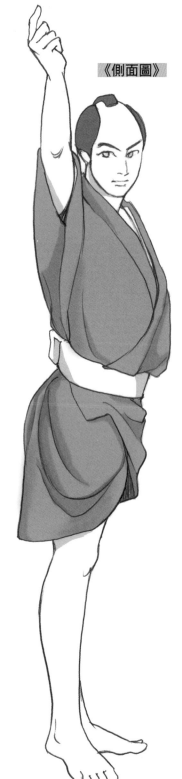

《側面圖》

女性也會撩後衣擺，但只會撩起小袖，是還會看到下方的長襦袢及腰卷的類型。

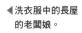

◀洗衣服中的長屋
　的老闆娘。

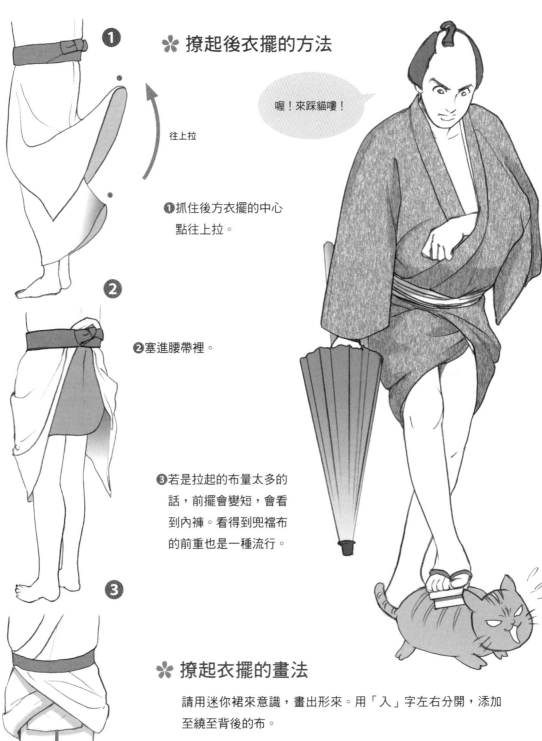

❀ 撩起後衣擺的方法

❶

往上拉

❶ 抓住後方衣擺的中心點往上拉。

❷

❷ 塞進腰帶裡。

❸ 若是拉起的布量太多的話，前擺會變短，會看到內褲。看得到兜襠布的前重也是一種流行。

❸

喔！來踩貓嘍！

❀ 撩起衣擺的畫法

請用迷你裙來意識，畫出形來。用「入」字左右分開，添加至繞至背後的布。

❶

❷

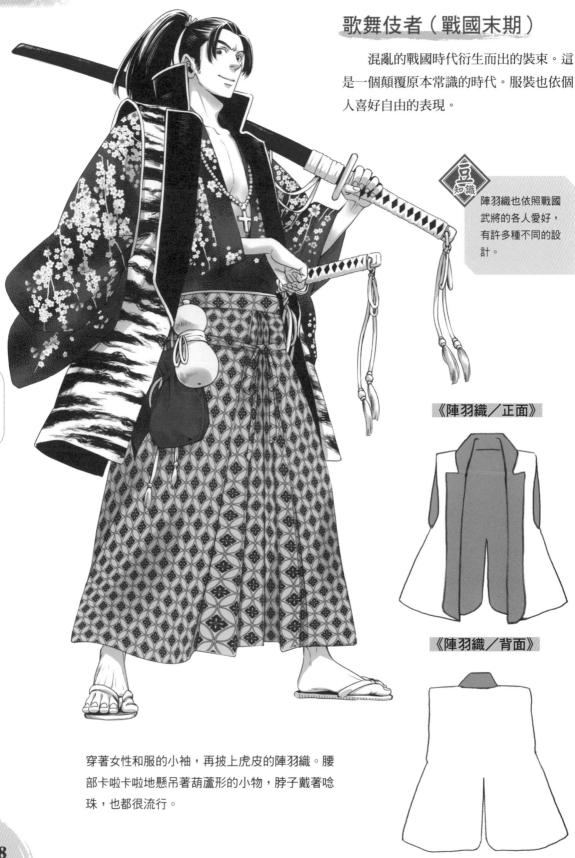

歌舞伎者（戰國末期）

混亂的戰國時代衍生而出的裝束。這是一個顛覆原本常識的時代。服裝也依個人喜好自由的表現。

豆知識

陣羽織也依照戰國武將的各人愛好，有許多種不同的設計。

《陣羽織／正面》

《陣羽織／背面》

穿著女性和服的小袖，再披上虎皮的陣羽織。腰部卡啦卡啦地懸吊著葫蘆形的小物，脖子戴著唸珠，也都很流行。

歌舞伎者（江戸初期）

　戰國時期快結束時，突然登場的出雲阿國。女性以留著瀏海的花俏男裝，與茶屋的女性一同聚集跳的「歌舞伎」廣為流行，模仿她們的穿著的年青人大量出現。

《胴服》

「胴服」或「無袖」（沒有袖子的胴服）也成為時髦的穿著廣為流行。

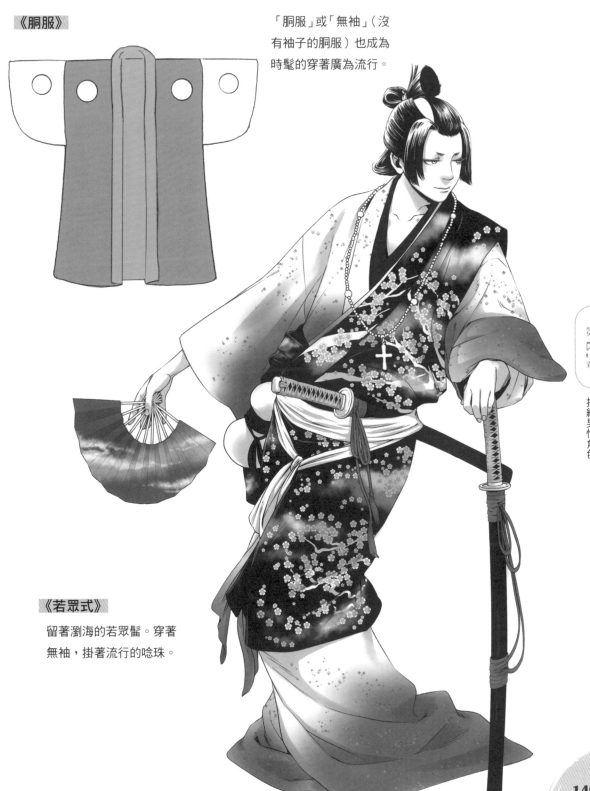

《若眾式》

　留著瀏海的若眾髷。穿著無袖，掛著流行的唸珠。

04 角色／武士

安土桃山時代的武士

❀ 正裝／直垂

《歷史》

鎌倉時代武士的日常穿著，上衣是與一套的，使用高價的布料製作的話，也被當作式服來使用。江戶時期成為只有將軍、後三家、大名才被允許穿戴的高級禮服。

《特徵》

上衣的下擺塞進（褲子）中，在前放用繩子組合打結固定。與公家的日常服「狩衣」相比，更加乾脆清楚。

帶為白色

袖子吊帶的繩子

前方有 3 道打摺

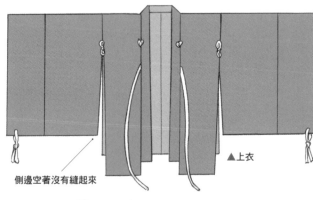

側邊空著沒有縫起來

▲上衣

《正裝時配戴的侍烏帽子》

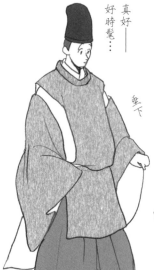

真好——
好時髦…

垂下

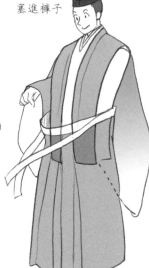

塞進褲子

✿ 描繪的重點

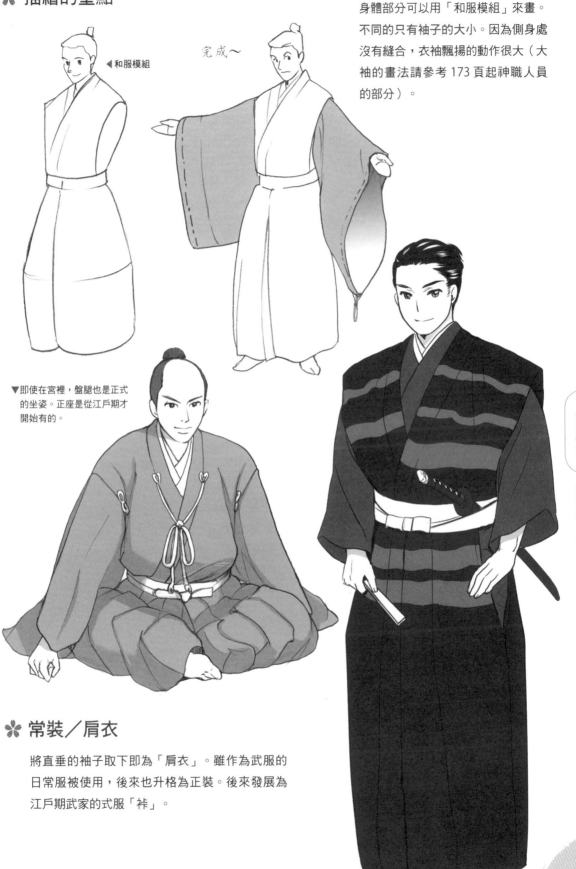

◀和服模組

完成～

身體部分可以用「和服模組」來畫。不同的只有袖子的大小。因為側身處沒有縫合，衣袖飄揚的動作很大（大袖的畫法請參考 173 頁起神職人員的部分）。

▼即使在宮裡，盤腿也是正式的坐姿。正座是從江戶期才開始有的。

✿ 常裝／肩衣

將直垂的袖子取下即為「肩衣」。雖作為武服的日常服被使用，後來也升格為正裝。後來發展為江戶期武家的式服「裃」。

江戶時代的武士

《登城裝束》

✿ 裃

肩衣、袴正裝化就是裃。上下用同樣的布料製作。平常裃是奉公者的制服。庶民則將其當成喪葬喜慶的禮服使用。

坐下時整體輪廓為四角形。身體被正方形收納進去的感覺。

五角形（上半身）
＋四角形（肩衣）
＋三角形（袖）的
感覺。

比例大約是如此 ▶

4

1　1　1　1

3

4

1

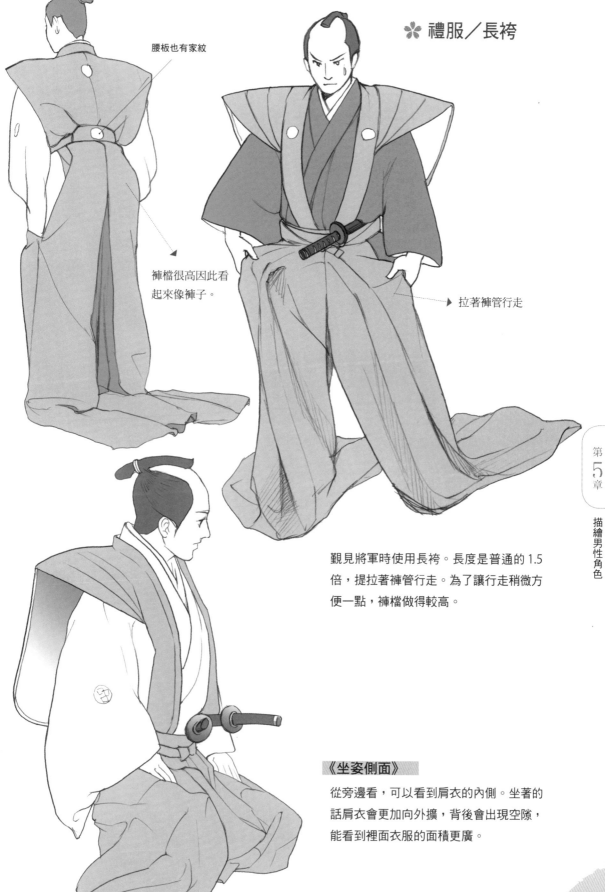

✿ 禮服／長袴

腰板也有家紋

褲檔很高因此看
起來像褲子。

拉著褲管行走

觀見將軍時使用長袴。長度是普通的 1.5
倍，提拉著褲管行走。為了讓行走稍微方
便一點，褲檔做得較高。

《坐姿側面》

從旁邊看，可以看到肩衣的內側。坐著的
話肩衣會更加向外擴，背後會出現空隙，
能看到裡面衣服的面積更廣。

✿ 常服／羽織・袴

將江戶期的武士（侍）分類的話，可分為直屬德川將軍家的旗本等直參，和大名家等等的陪臣，但在日常衣著上沒有太大的差異，從將軍、大名到下級奉公人，日常都以這個衣著過生活。幕末時期江戶城內更廢止了長袴，羽織・升格為公服。現代則成為結婚式等正式場合穿著的正禮服。

（羽織）下擺較寬＋（袴）下擺較寬的輪廓。

（羽織）下擺較寬

（袴）下擺較寬的輪廓

想為角色增加威嚴時，下擺的寬幅曲線用圓形的感覺來描繪。

1

1

1

1/2

1

1/2

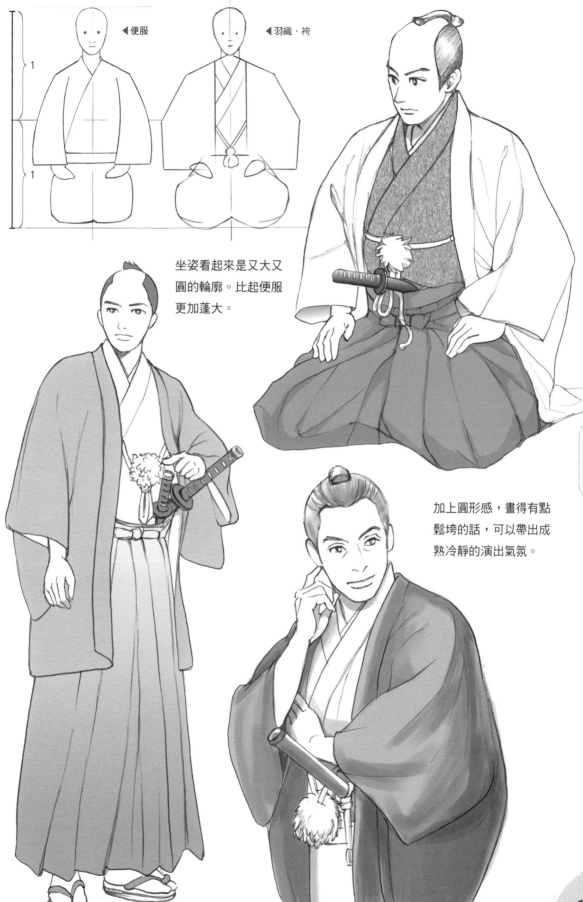

◀便服　　　　　　　◀羽織・袴

坐姿看起來是又大又圓的輪廓。比起便服更加蓬大。

加上圓形感，畫得有點鬆垮的話，可以帶出成熟冷靜的演出氣氛。

右邊的範例是稍微轉頭的「回頭望」的姿勢。「雙手抱胸」+「身體扭轉」，是很有氣氛的姿勢。

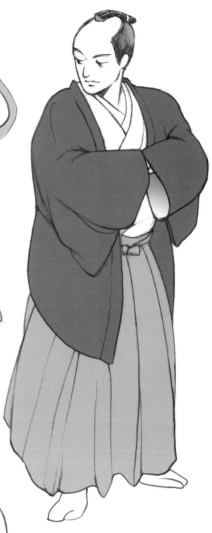

POINT

交叉的手臂藏在羽織中，幾乎看不見。可以用袖子的形狀來表示手臂的位置。

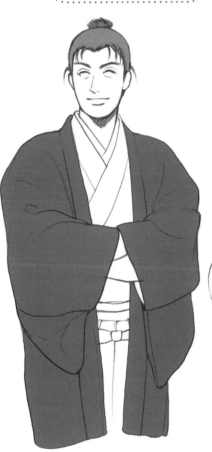

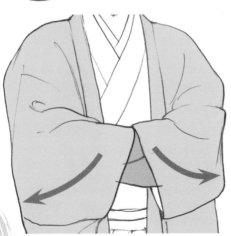

袖子左右各被拉開，中間形成一個三角形的空隙。可以從這個空隙稍微瞄到手臂的交叉感。

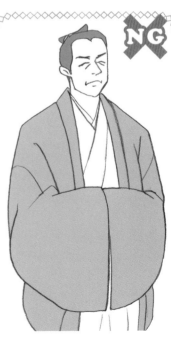

因為袖子會往兩邊被拉開，所以不會形成這種形狀。

✽ 浪人的便服裝扮

浪人是因大名家被擊潰等各種原因而失去主人，處於流浪狀態的人。常被塑造為帶有悲劇色彩的花花公子在時代小說中登場。便服姿通常是體形修長又帥氣，為了與一般町人做區別，雖然纖瘦卻很尖銳。

肩膀、手肘張開更有武士的威嚴感。

腰與腳的線條清楚又銳利。

袖手、橫坐、午睡……用姿勢帶出傭懶感。

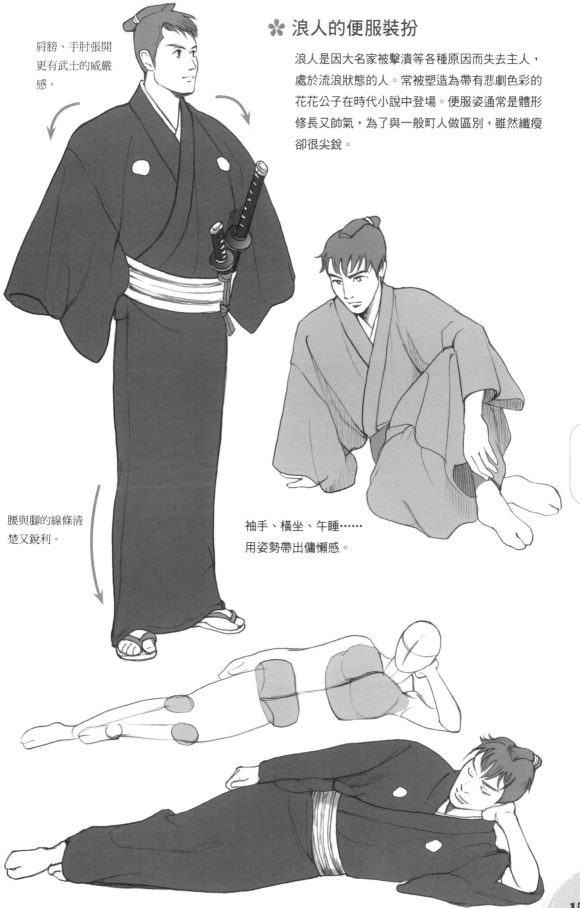

05 角色／戰鬥中的武士

金
鎖襦袢
袖帶
褲管摺起

江戶期的戰鬥與戰國時代不同，主流是少人數的奇襲與防衛。用鉢金代替動作幅度大的兜帽來保護頭部，用鎖襦袢來代替鎖甲保護身體。

《束袖帶》

動作大的時候，和服寬大的袖子和糾結會非常礙事。用「束袖帶」將袖子圈起，把袖兜移至背後。

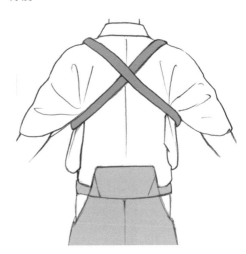

《摺起褲管》

將袴的褲管摺短讓步伐可以更大。

❶抓住這個部位的布往上拉。　❷拉至腰間塞進袴帶間固定。

這個部位

《從旁邊看起來的樣子》

戰鬥集團「新撰組」

✿ 巡邏市區的裝束

幕末時期的實戰武士代表「新撰組」，在創作物中登場時
的招牌裝扮為有鋸齒花紋的羽織，雖然有許多傳說，但因
為實物幾乎沒有遺留下來，實際情況不明。羽織線很長是
特徵之一。打結之後交叉掛在背後。

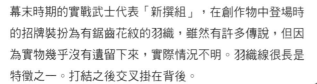

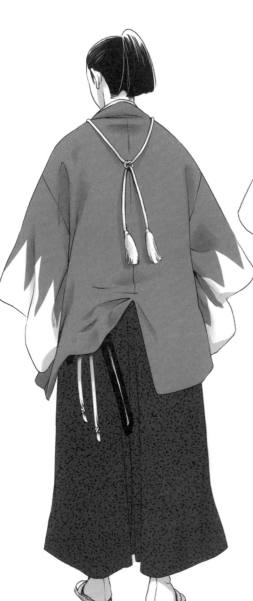

《打裂羽織》

為了不妨礙騎馬及帶刀，在背後下
方開叉的羽織。

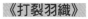

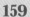

✱ 全套戰鬥裝

在鎖襦袢上再套上護胸甲，
穿著鋸齒羽織，在上面再綁
上纏帶來固定刀子。

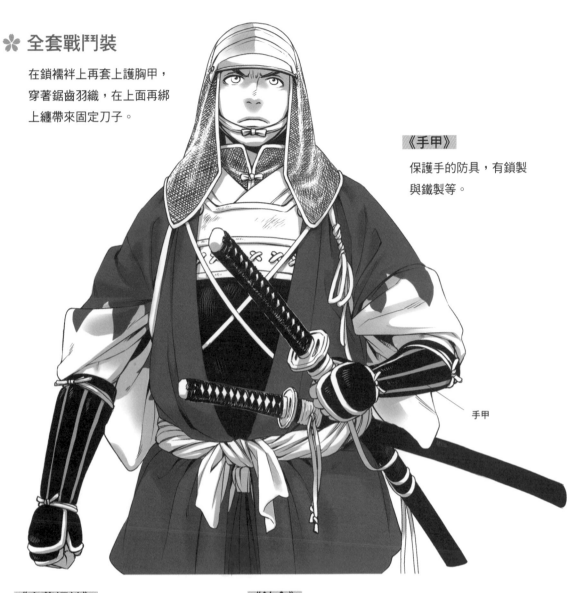

《手甲》

保護手的防具，有鎖製
與鐵製等。

手甲

《穿著襦袢》

鎖帷子／鎖襦袢／穿
著襦袢等有很多種稱
呼。用細小的鎖縫在
襦袢上的東西。穿在
小袖下方。

《鉢金》

鉢金有很多種類，有像 158 頁在鉢卷上加上金屬片的，
也有像這樣將整個頭都包覆起來的。

◀ 在鉢金上加上鎖
帷子的形式

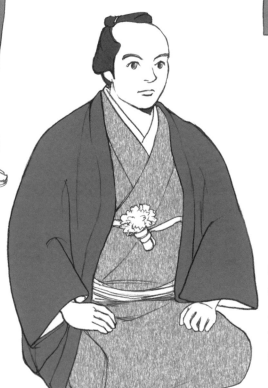

同樣是穿著羽織，與武家的氣氛完全不同。整體給人圓圓的、柔軟的印象。

✿ 大商店的老闆

有份量又沉穩的、交涉手腕柔軟的印象用交疊的手來表現。

✿ 幫手

便服＋圍裙。膝蓋微彎，微蹲，隨時可以應對客人的姿勢。

✿ 總管

町人中會穿著羽織的，大概是店長或大間店的總管以上。町人的羽織，下擺大概是坐著時剛好會碰到地板的長度。

第5章 描繪男性角色

衣衫不整的羽織

遊手好閒（美人、放蕩不羈）的小少爺。設定為擁有受女性歡迎的外貌和修長的體型。

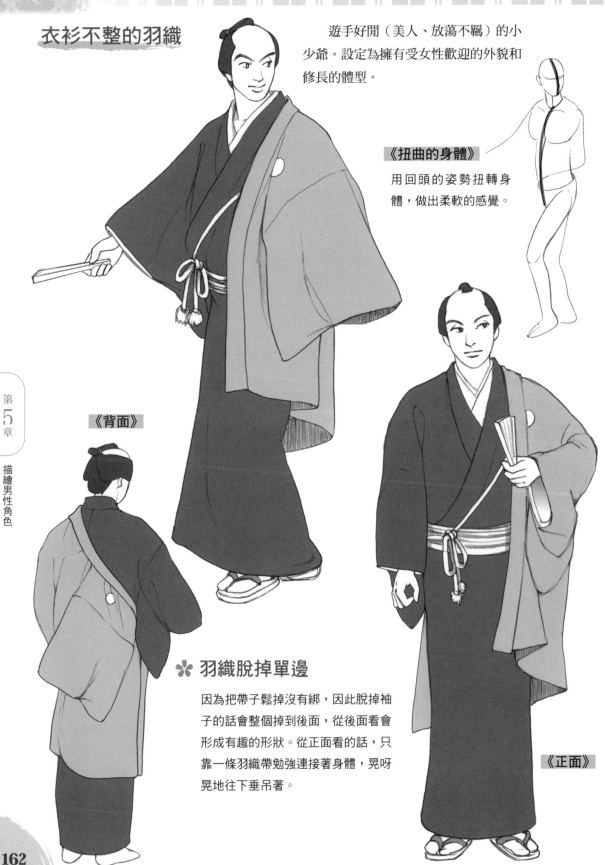

《扭曲的身體》

用回頭的姿勢扭轉身體，做出柔軟的感覺。

《背面》

✿ **羽織脫掉單邊**

因為把帶子鬆掉沒有綁，因此脫掉袖子的話會整個掉到後面，從後面看會形成有趣的形狀。從正面看的話，只靠一條羽織帶勉強連接著身體，晃呀晃地往下垂吊著。

《正面》

第5章 描繪男性角色

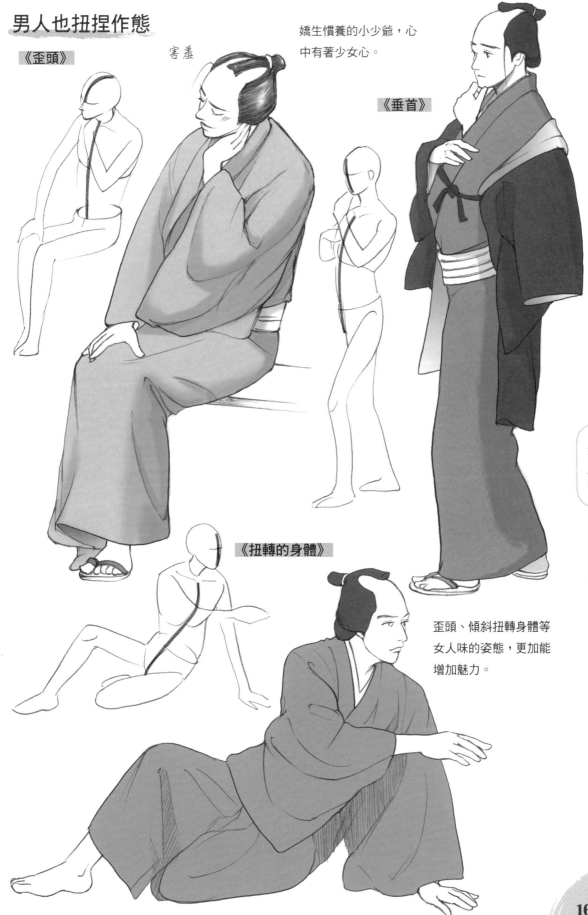

男人也扭捏作態

《歪頭》

害羞

嬌生慣養的小少爺，心中有著少女心。

《垂首》

《扭轉的身體》

歪頭、傾斜扭轉身體等女人味的姿態，更加能增加魅力。

✿ 小少爺的寢姿

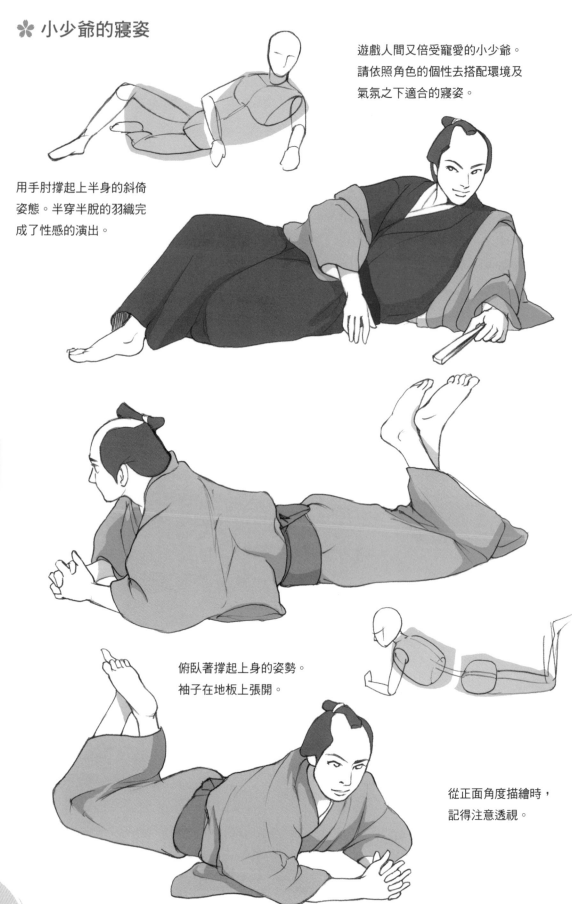

遊戲人間又倍受寵愛的小少爺。
請依照角色的個性去搭配環境及
氣氛之下適合的寢姿。

用手肘撐起上半身的斜倚
姿態。半穿半脫的羽織完
成了性感的演出。

俯臥著撐起上身的姿勢。
袖子在地板上張開。

從正面角度描繪時，
記得注意透視。

08 角色／江戶之子的氣魄

如同諺語「江戶人不帶隔夜錢」（今朝有酒今朝醉）所說，從來不小氣，花錢大手大腳，個性乾脆，把遇到不合理的事情馬上拔刀相向的氣魄當成美德的江戶之子。反過來說是不想太多、愛耍帥又愛逞強的「容易得意忘形的人」。

町人的顯露肌膚

《準備打架的姿勢》

《裸體圍裙風的圍裙＋兜檔布》

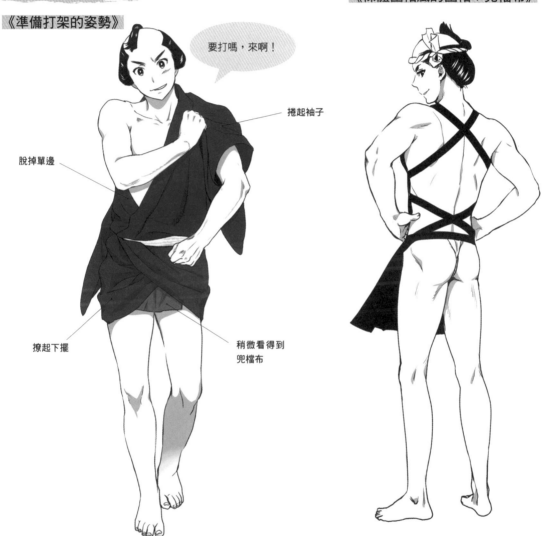

要打嗎，來啊！

捲起袖子

脫掉單邊

撩起下擺

稍微看得到兜檔布

如此的江戶之子，穿著的真髓是「裸露」。與武家再怎麼露都有一定的節制相比，裸露在江戶成為一種美學，撈起衣擺、脫掉單邊袖子、打赤膊、有時秀出一下兜檔布等等的人，在街上到處都是。

從下一頁開始介紹體現江戶之子的生活型態的角色與「職人」。

職人大略可分為在家工作者和外出工作者，這裡介紹外出工作的代表木工與建築工人的裝束。

《職人三件套組》

◆ 半纏（短上衣）
◆ 腹がけ（圍裙） ⎱ 職人裝束的必備
◆ 股引（貼身長褲）

✿ 半纏

像是「○○組」、「○○屋」，在領子上加上組屬的組或店家的屋號名稱。

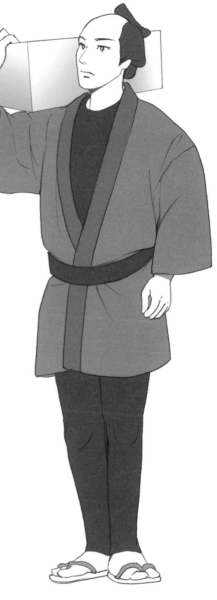

筒袖

屋號

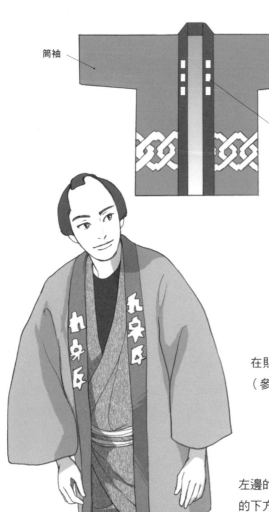

在貼身長褲與圍裙上方穿著短上衣及羽織，再綁上帶子（參考次頁）。這個裝扮被作為現代的祭典裝束延用至今。

左邊的範例，是不同場景時形式上有些變化的樣子。短上衣的下方穿著小袖，小袖的下擺撩起露出腳。與商人的穿法作出差別。

✽ 腹がけ

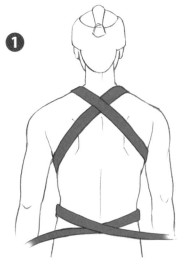

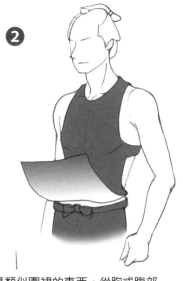

這是木匠在工作中的穿著。腹がけ是類似圍裙的東西，從胸或腹部綁上叫做「どんぶり」的口袋。腰帶會在背後交叉再綁回前面，但一定會在圍裙下面打結。

✽ 股引

股引是像長褲的東西。
左右的腰帶在環繞到前
方打結固定。

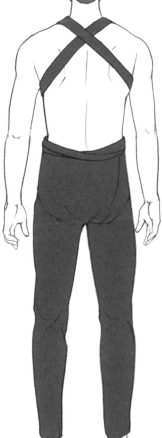

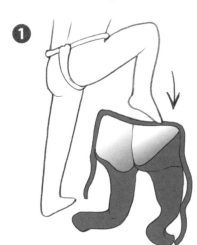

背後

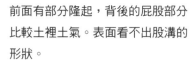

前面有部分隆起，背後的屁股部分
比較土裡土氣。表面看不出股溝的
形狀。

10 角色／消防員、建設工人

江戶的消防隊，分為大名消防隊、旗本的消防隊、城鎮的消防隊等，把江戶的城鎮區域細細劃分來分擔。當時的救火活動，只是把下風處的房子破壞來阻止延燒，主要由平常進行土木建築工作的鳶人足（土木工人）來擔任。

✿ 救火活動中的裝扮

蓋上防護頭部的頭巾，穿著像防火衣的長半纏，戴手套。素材全都用以刺子（一種刺繡手法）製成的厚布。

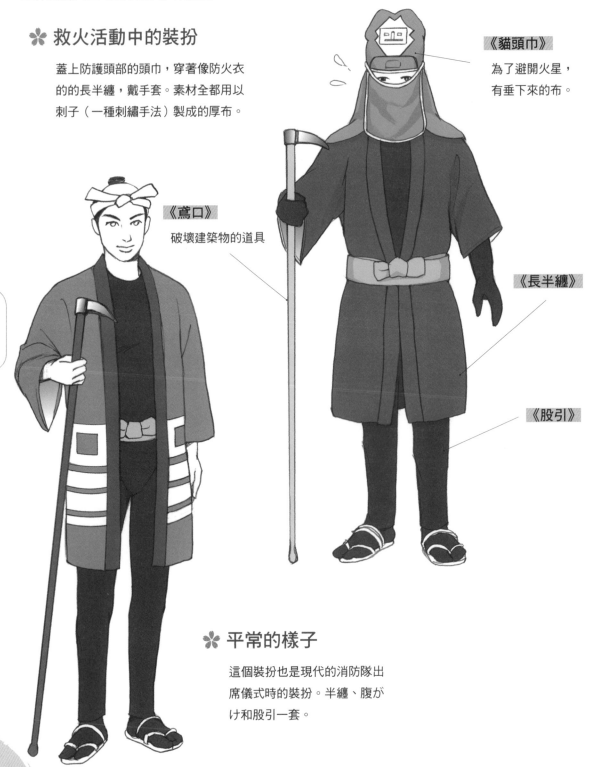

《貓頭巾》

為了避開火星，有垂下來的布。

《鳶口》

破壞建築物的道具

《長半纏》

《股引》

✿ 平常的樣子

這個裝扮也是現代的消防隊出席儀式時的裝扮。半纏、腹がけ和股引一套。

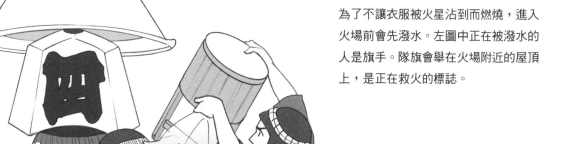

《まとい》（消防隊的隊旗）

各組自行製作，有各
自的設計。

為了不讓衣服被火星沾到而燃燒，進入
火場前會先潑水。左圖中正在被潑水的
人是旗手。隊旗會舉在火場附近的屋頂
上，是正在救火的標誌。

賭上性命的工
作者們，許多
人都會刺青。

✽ 打架裝束

消防員們，與其他滅火組的對抗意識很強烈，
除了會競爭第一個到達火場之外，也常產生衝
突而打架。

《上半身脫掉的半纏的重點》

刺子半纏的布料很厚，垂下的袖子不會塌掉，
形狀會保留著。

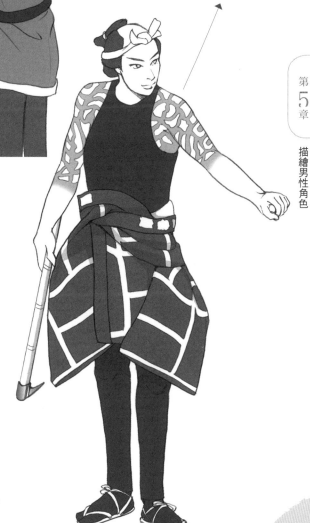

169

11 「顯露肌膚」和「顯露內衣」

顯露肌膚

身體裸露太多的話，和服的形狀會崩塌，就無法使用和服模組（參考34頁）。也就是說，要描繪裸露身體多的角色的話，就必需要從人體開始畫。

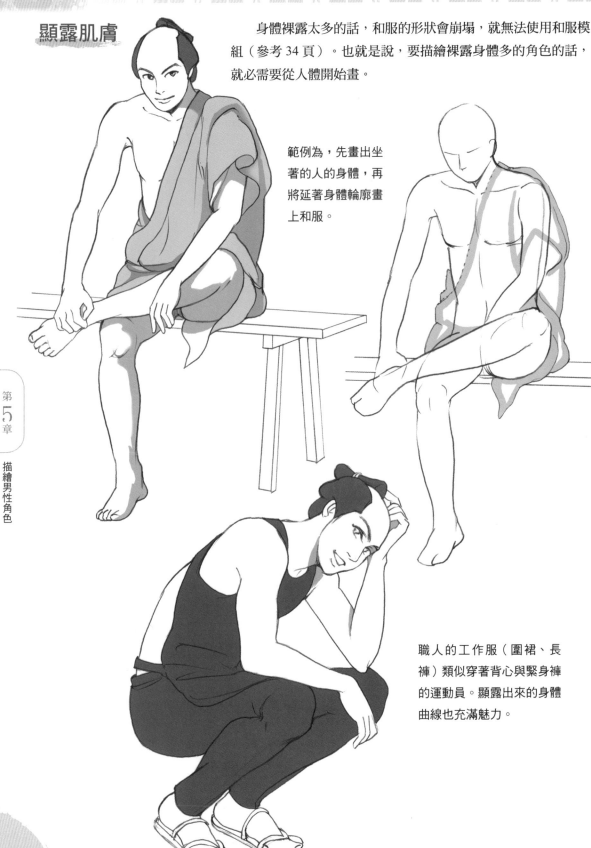

範例為，先畫出坐著的人的身體，再將延著身體輪廓畫上和服。

職人的工作服（圍裙、長褲）類似穿著背心與緊身褲的運動員。顯露出來的身體曲線也充滿魅力。

顯露內衣

被看到兜檔布也不會覺得害羞，反而蔚為流行。有各式各樣的材質，搭配和服的顏色鑲邊來選擇也是一種樂趣。最一般的兜檔布是「文尺褌」。長度約 180 ～ 270 公分，寬度為 16 ～ 34 公分的白布，有各式各樣不同的綁法。

❈ 基本的綁法

《文尺褌》
單純裁下來
的布。

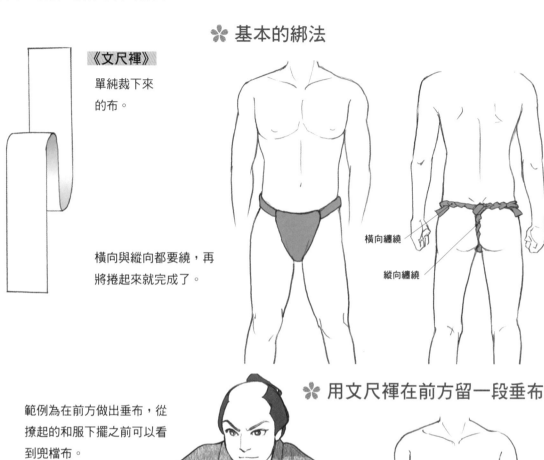

橫向與縱向都要繞，再
將捲起來就完成了。

橫向纏繞

縱向纏繞

❈ 用文尺褌在前方留一段垂布

範例為在前方做出垂布，從
撩起的和服下擺之前可以看
到兜檔布。

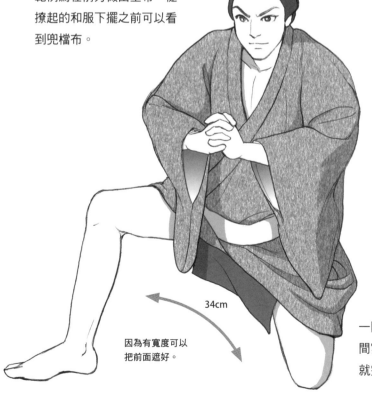

34cm

因為有寬度可以
把前面遮好。

一開始就先留好前面的垂布，然後從股
間穿過去，再橫捲在前垂布上約兩三圈
就完成了。

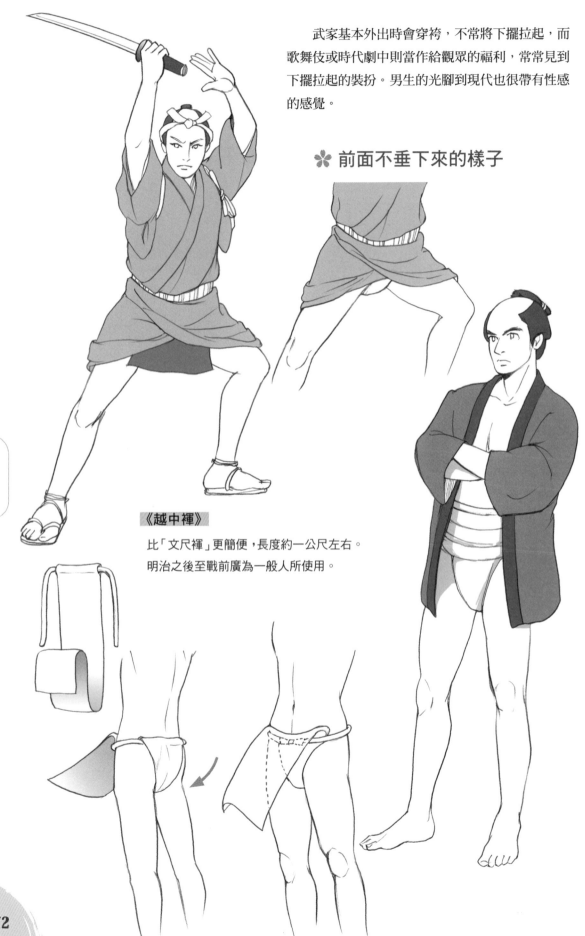

武家基本外出時會穿袴，不常將下擺拉起，而歌舞伎或時代劇中則當作給觀眾的福利，常常見到下擺拉起的裝扮。男生的光腳到現代也很帶有性感的感覺。

✿ 前面不垂下來的樣子

《越中褌》

比「文尺褌」更簡便，長度約一公尺左右。
明治之後至戰前廣為一般人所使用。

12 角色／神職（神主）

存在於現代的平安時代裝束

　　會穿這種日本古代以來的傳統裝束的職業有大相撲的行司、神社的神職等等。這裡以神職會穿的平安時代裝束「衣冠」與「狩衣」來介紹，在那之前先來補捉平安時代衣服的特徵。

✿ 裝束的特徵① 總之就是很大件

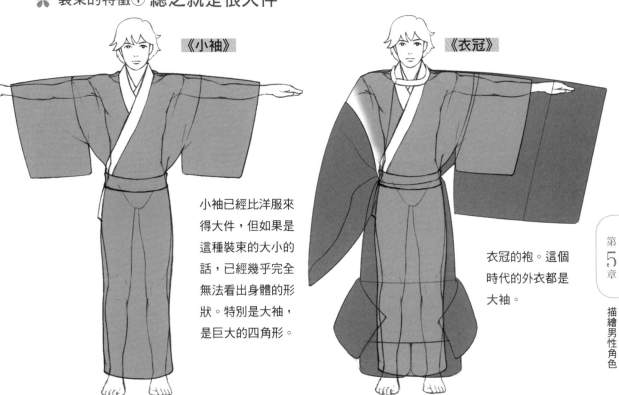

《小袖》

《衣冠》

小袖已經比洋服來得大件，但如果是這種裝束的大小的話，已經幾乎完全無法看出身體的形狀。特別是大袖，是巨大的四角形。

衣冠的袍。這個時代的外衣都是大袖。

✿ 裝束的特徵② 不捲袖子的話手出不來

袖子比手臂長，要把手伸出來動作的話，前臂捲曲的布會產生皺褶。

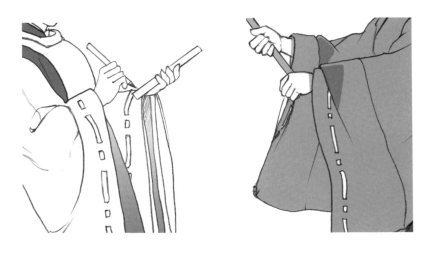

正裝「衣冠」

神職是一個職業。戰後，神道脫離了國家管理，因此「神官」不復存在，大部分隸屬於稱為神社本廳的組織。一個神社會有一位代表的宮司以及宮司以下負責進行祭祀的禰宜。小神社則大多由一位宮司包辦所有的角色。

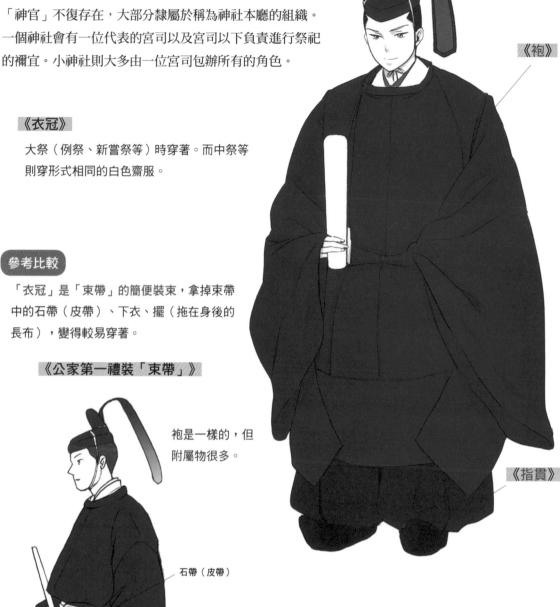

《冠》

《袍》

《指貫》

《衣冠》

大祭（例祭、新嘗祭等）時穿著。而中祭等則穿形式相同的白色齋服。

參考比較

「衣冠」是「束帶」的簡便裝束，拿掉束帶中的石帶（皮帶）、下衣、擺（拖在身後的長布），變得較易穿著。

《公家第一禮裝「束帶」》

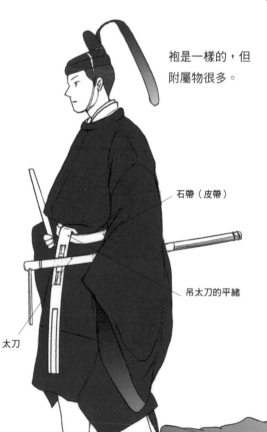

袍是一樣的，但附屬物很多。

石帶（皮帶）

吊太刀的平緒

太刀

《歷史・起源》

公家的第一禮裝「束帶」，在平安時代末期是儀式專用裝束，後來當成宮中平常的勤務服等，一直持續至明治時代。

衣擺

❀ 關於袍

◆ 側衣身完全都有縫起來。

◆ 衣寬有反物二巾（約80cm），非常寬大。

◆「襴」是為了讓腳容易行動，加上的橫長布條。

◆「格袋」是為了要遮蓋住腰摺而產生的東西。

＊一般的反物的巾大約 38 公分，裝束的反布的巾更寬，40 公分以上的也有。

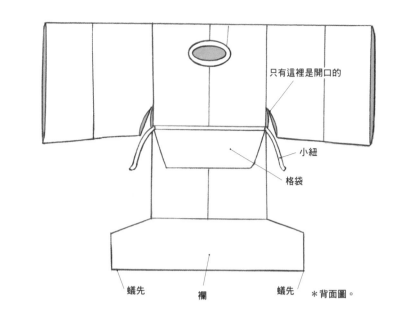

只有這裡是開口的

小紐

格袋

蟻先　　　　襴　　　　蟻先　　＊背面圖。

❀ 關於袍的穿著

用「抱帶（用相同布料製成的腰帶）」代替石帶被當成腰帶來幫袍調整大小，製作腰摺。

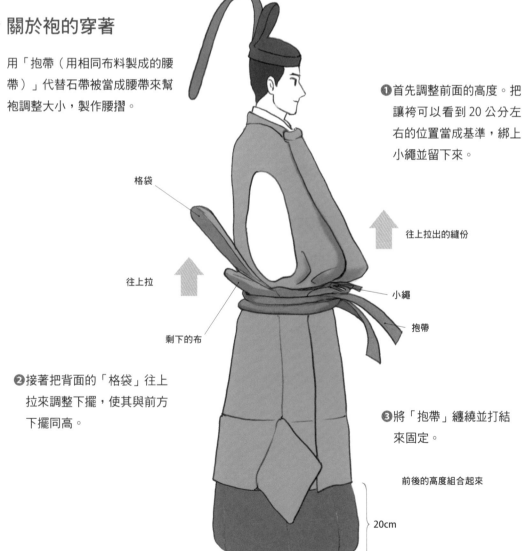

格袋

往上拉

剩下的布

❶首先調整前面的高度。把讓袴可以看到 20 公分左右的位置當成基準，綁上小繩並留下來。

往上拉出的縫份

小繩

抱帶

❷接著把背面的「格袋」往上拉來調整下擺，使其與前方下擺同高。

❸將「抱帶」纏繞並打結來固定。

前後的高度組合起來

20cm

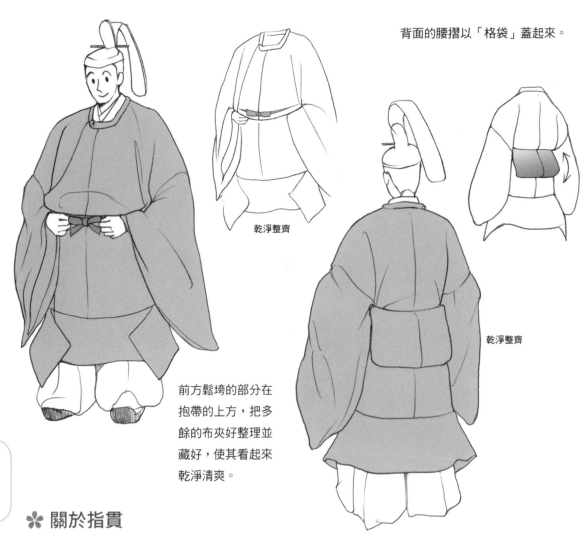

背面的腰摺以「格袋」蓋起來。

乾淨整齊

乾淨整齊

前方鬆垮的部分在
抱帶的上方，把多
餘的布夾好整理並
藏好，使其看起來
乾淨清爽。

✿ 關於指貫

用繩子貫穿下擺綁在小腿上。呈
圓形有點像氣球的形狀。前後各
有三條打摺。

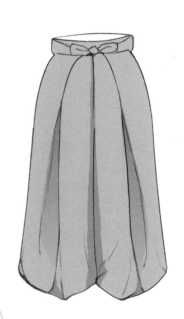

《上括式》

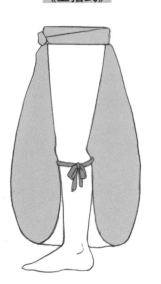

《引上式》

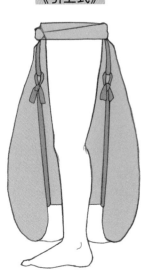

現在，一般是採用引上式。在指貫的內側，將下
擺繫上繩子往上拉。

❁ 關於「袖取流」

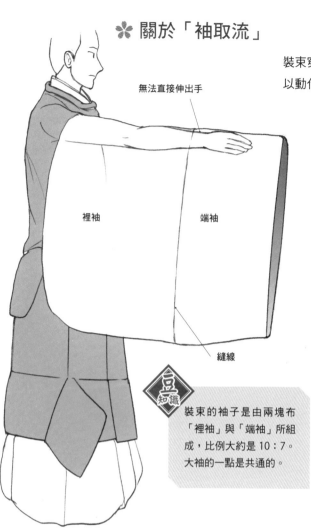

無法直接伸出手

裡袖　端袖

縫線

豆知識

裝束的袖子是由兩塊布「裡袖」與「端袖」所組成,比例大約是10：7。大袖的一點是共通的。

裝束穿到最後階段,會形成巨大的袖子,為了不讓手難以動作,會將袖口往內摺入,稱為「袖取流」。

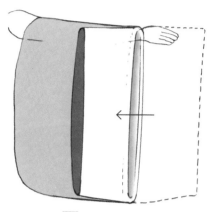

❶袖口朝內摺至縫線處。

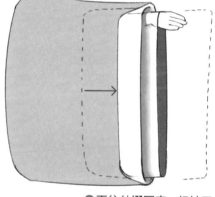

❷再往外摺回來,把袖口與外側的布邊緣合流。

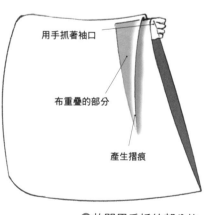

用手抓著袖口

布重疊的部分

產生摺痕

❸放開用手抓的部分的話,會自然的往下展開,產生摺痕。

《從正面看❸的話》

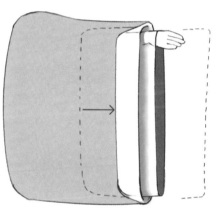

手抓住袖子的部分

裡袖

產生摺痕的地方

端袖

✳ 「袖取流」的最終型態

從斜前方看的話，袖子的形狀會變成一個很大的三角形。因為端袖的上方向內摺的緣故，袖的整體成為一個以下擺為長邊的梯形。

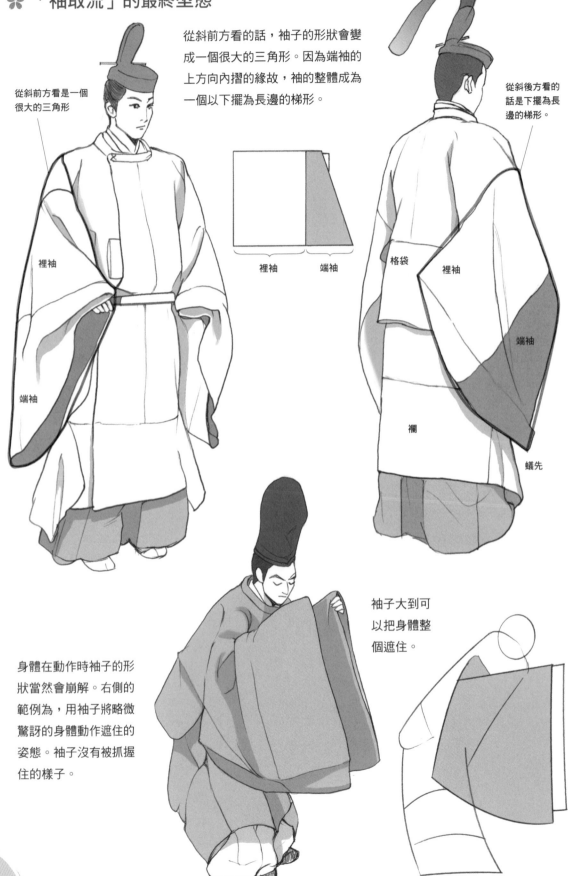

從斜前方看是一個很大的三角形

裡袖

端袖

裡袖　端袖

從斜後方看的話是下擺為長邊的梯形。

格袋

裡袖

端袖

襴

蟻先

身體在動作時袖子的形狀當然會崩解。右側的範例為，用袖子將略微驚訝的身體動作遮住的姿態。袖子沒有被抓握住的樣子。

袖子大到可以把身體整個遮住。

✿ 把衣冠模組化

了解大袖的形狀變化後就可以把全體模組化（單純化），
大略地繪出衣冠的姿態。

上半身：五角形
下半身：梯形
　袖　：等腰三角形
指　貫：半圓形

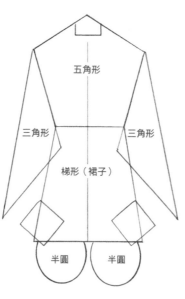

五角形

三角形　　三角形

梯形（裙子）

半圓　半圓

《側面圖》

上半身：長方形
下半身：梯形
　袖　：淚滴型

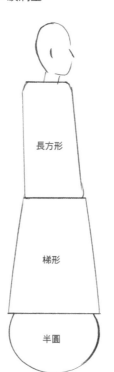
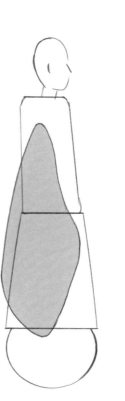

長方形

梯形

半圓

淚滴形

袖子大約是
從肩膀垂下
的感覺。

第
5
章

描繪男性角色

✽ 在神前跳奉納舞

要描繪複雜的動作時，先把人體畫出來。

袖子大大展開、很顯眼吸睛的姿勢。從後面看過來的角度。

《蟻先被展開》

位於「襴」兩端被稱為「蟻先」的多餘部分，常被腳的動作影響而張開。（參考 175 頁）

✿ 坐姿

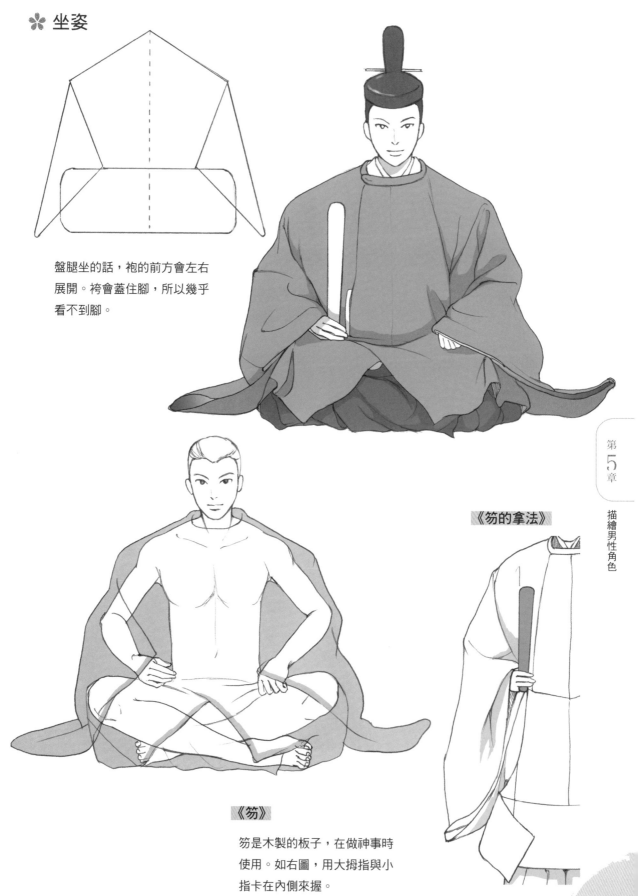

盤腿坐的話，袍的前方會左右展開。袴會蓋住腳，所以幾乎看不到腳。

《笏的拿法》

《笏》

笏是木製的板子，在做神事時使用。如右圖，用大拇指與小指卡在內側來握。

181

平常服「狩衣」

對神職來說，最平常也最常穿的衣服。小祭、地鎮祭、各種祈願祭、結婚式都會穿。上衣有很多種顏色，大部分則為水藍色。

《烏帽子》

《狩衣》

《歷史・起源》

原本為平安時代貴族的日常便服。如同字面上的意思，是狩獵時穿的運動服裝，漸漸地普及化。到了江戶時代，則成為武家的禮服之一。

《袖括的繩子》

大袖會影響到打獵等大動作時，可拉起來將袖子縮小。後來就只有裝飾作用。

《當帶》

用與狩衣相同的布料做成的布帶。

《差袴》

《輪廓》

衣身寬度大約只有「衣冠」的一半。與衣冠相比，輪廓看起來較為修長。衣身側沒有縫起來，袖子與衣身只有在背後連接一部分，所以比衣冠來得容易動作許多。

下擺大約剛好碰地

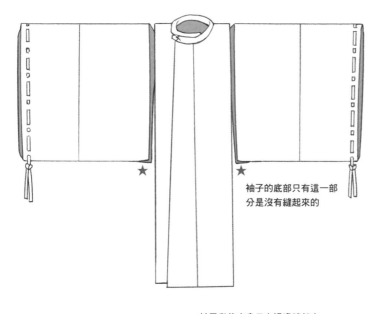

◆身寬約為反物一巾。

◆因為衣身側沒有縫起來，反物像
是用掛著的。

◆差袴沒有括繩，直接把衣擺裁掉
的感覺。

袖子的底部只有這一部
分是沒有縫起來的

《差袴》

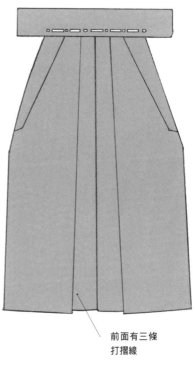

袖子與後衣身只有這邊縫起來

24cm 左右

前面有三條
打摺線

✿ 狩衣的穿方法

與袖相比，看起來很簡單，穿的方
法也很簡單。

《前面》

用當帶綁緊固定。綁在腰
袴的上面再蓋住腰摺的部
分。遮蓋結眼。

《背面》

身後的下擺長到地板，
跑步時會晃來晃去。覺
得妨礙動作時，可以向
內摺疊，夾進左腰側。

當帶

飄啊飄～

❋ 關於狩衣的袖子

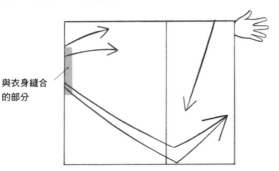

與衣身縫合
的部分

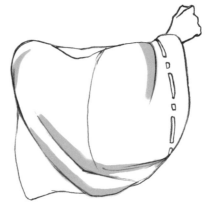

特徵為只有背後的一部分跟衣身縫合。因此皺褶的流向只被布本身的重量和袖口抓握部
分。另外，縫在衣身上的部分很短，會變成只是單純垂掛在手臂上而袖口往上捲的狀態。
讓我們用掛著的毛巾當範例來看看。

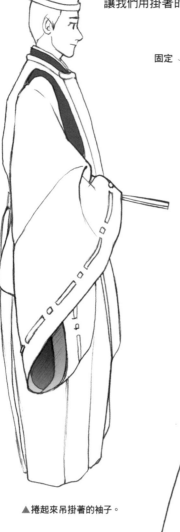

固定

當只固定毛巾的一點時，重力
會傳至對角線上。

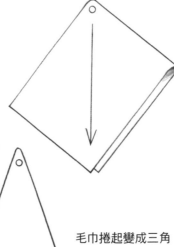

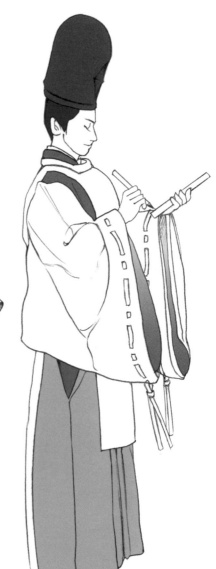

▲捲起來吊掛著的袖子。

毛巾捲起變成三角
形垂吊著。

狩衣也是，不做「袖取流」（參考第 177 頁）的話無法伸出手。整體比衣冠來得輕便的印象。

手臂直接伸直也無法伸出來

把袖子上方向內摺

《衣冠的袖頭》

《狩衣的袖頭》

往內摺的量很少

雖然袖子的大小幾乎相同，但袖頭比衣冠高，較容易將
手伸出。所以只要在袖口往內摺一部分即可，不會造成
明顯厚重的摺痕。

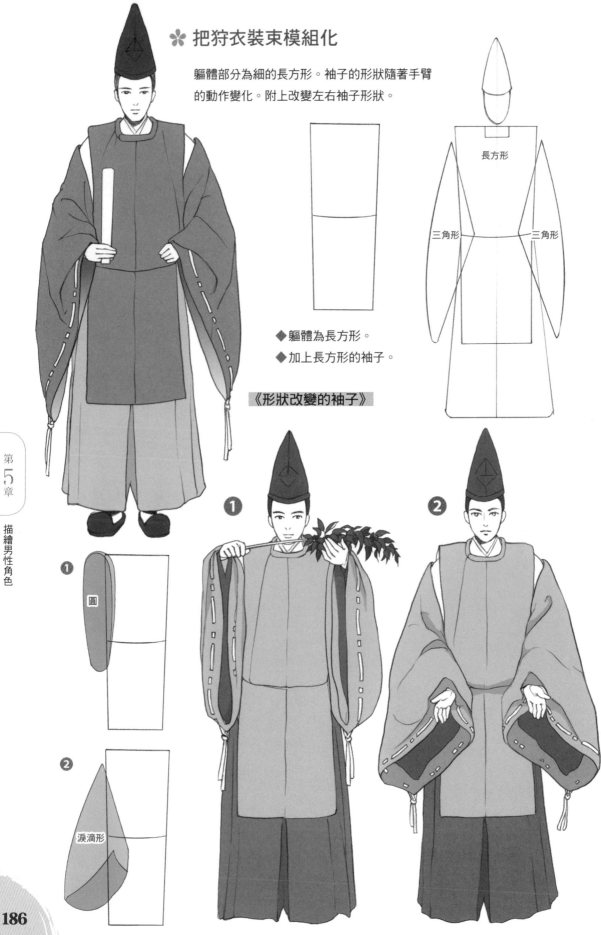

❋ 把狩衣裝束模組化

軀體部分為細的長方形。袖子的形狀隨著手臂
的動作變化。附上改變左右袖子形狀。

長方形

三角形　　　三角形

◆軀體為長方形。
◆加上長方形的袖子。

《形狀改變的袖子》

❶ 圓

❷ 淚滴形

❶

❷

✿ 坐姿

比衣冠更有機動性。

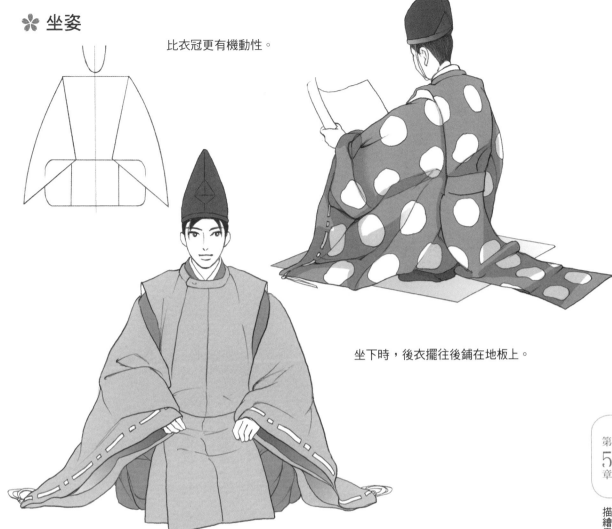

坐下時，後衣擺往後鋪在地板上。

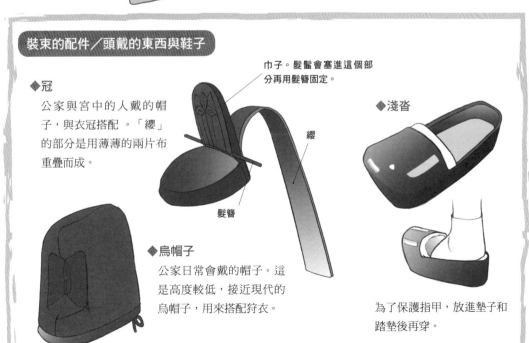

裝束的配件／頭戴的東西與鞋子

◆冠

公家與宮中的人戴的帽子，與衣冠搭配。「縷」的部分是用薄薄的兩片布重疊而成。

巾子。髮髻會塞進這個部分再用髮簪固定。

縷

髮簪

◆淺沓

◆烏帽子

公家日常會戴的帽子。這是高度較低，接近現代的烏帽子，用來搭配狩衣。

為了保護指甲，放進墊子和踏墊後再穿。

187

13 角色／年輕人

　　「年輕人」是指元服前的少年。元服也就是成人式，在江戶時期，一般的元服儀式中，男性會將瀏海剃掉，並從振袖改穿留袖。也就是說，瀏海存在與否也是大人與小孩的差異之一。元服的年齡從 12 歲到 20 都有，範圍很廣。表現出成為大人之前的少年那種稍縱即逝的虛幻之美是重點。華麗的振袖與 是基本款，但簡單的黑小袖也很適合。

✿ 若髷的綁法

　　若眾（年輕人）的特徵就是無論如何都保有著瀏海的髮型。

❶留著瀏海，把頭頂中間處剃掉。

中間剃掉

鬢髮與髻髮合在一起

❷將前髮弄蓬鬆，尾端與髮髷束在一起。

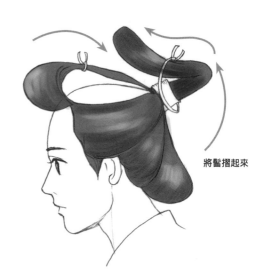

將髷摺起來

✿ 若髷的變化

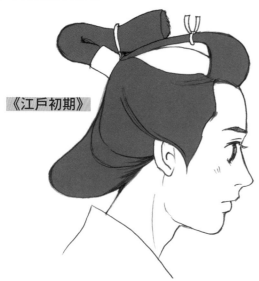

《江戶初期》

髮髻向後突出，髮髷也比較粗。整體來說比較搶眼的感覺。

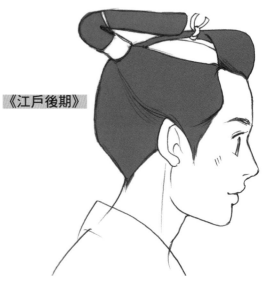

《江戶後期》

髮髻押平、髷比較細。整體印象清爽乾脆。

✿ 武家的小姓裝扮

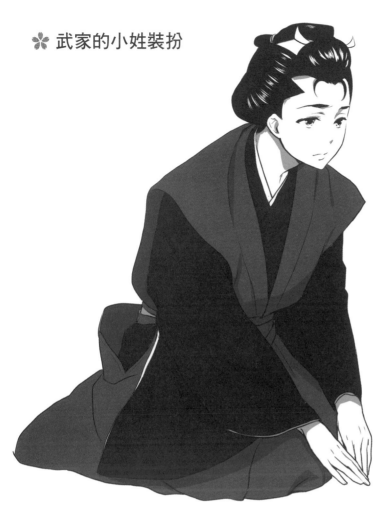

武家的小姓為主君身邊負
責日常雜務及人身護衛的
年輕人。

《稚兒髷》

將集中在頭頂的頭髮
分成左右兩邊再繞回
根部固定。

✿ 寺廟裡的稚兒裝扮

大名或公家的幼童為了修習學問
而聚集在寺院中,是很常見的事
情。「稚兒髷」原本是身份高貴
的孩子才會綁的髮型。

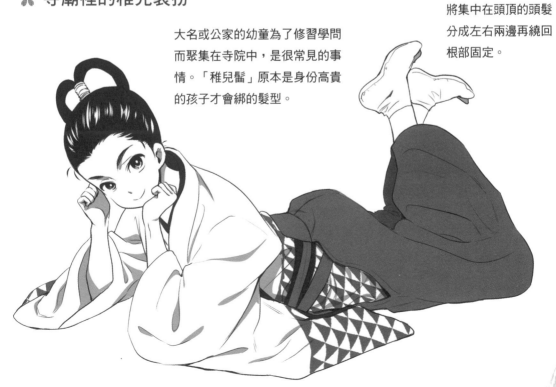

作家介紹

【作者】ながさわとろ

漫畫家、插畫家。之前是やまだ紫的助手，以描繪江戶歌舞伎世界的題材為作品出道。此後在 LADIS COMIC、學習漫畫、商業漫畫、四格漫畫雜誌等許多媒體上執筆。2008 年起加入 PRODUCTION UNIVERSITY PUBLISHING。

作者近照

戶森あさの

1995 年 3 月生，目前住在大阪。BL 漫畫家與插畫家。2015 年開始成為自由作家。

> 朝著可以畫出能夠傳達感情給觀賞者的圖精進中。以網路書籍與少女取向的作品為中心活動中。

kuren

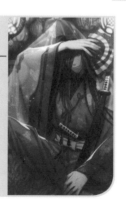

之前是電玩美術，目前則是自由接案的插畫師。社會模擬遊戲、少女遊戲、書籍、動畫原畫等，作品範圍很廣。擅於繪製男性的肌肉。喜歡圖、遊戲與帥老頭。

> 雖說是和服，但是畫的是有點變化的直垂裝束。角色不是黑髮是紅髮也是重點之一。和服雖然簡單但不好畫，仔細了解構造的話就能畫出有說服力的線條了。我自己也還在摸索中，今後也還會繼續努力。

二階乃書生

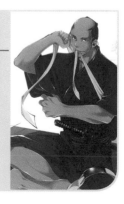

插畫家。主要以畫和服、庶民風俗等歷史為主。大學主修近代日本的書籍及文獻等。著有「和服的畫法」（玄光社）等。

> 這本書若可以幫助大家更輕鬆愉快的繪和服就太好了。請開心地掌握細節與知識。不是為了誰，而是因為自己覺得有趣地來學習。

Leu（レウ）

插畫家‧作家。描繪著純和風與和洋折衷的明治大正懷舊風的世界。
喜歡的顏色是各種紅色。

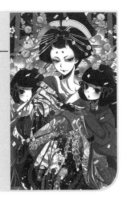

畫了和服中的華麗有毒的異形 -- 花魁。今後也想努力地以插畫來表現這個裝飾或花紋每一個都有自己的意義的和服的世界。這次能在這本書裡佔一小角落，真的非常感謝。

天神うめまる

主要的著作有「美少女角色設計臉與身體的畫法」、「美少女角色設計身體平衡篇」的封面，角川學習系列「日本歷史3」、「漫畫人物傳海倫凱勒」。

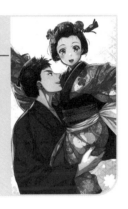

我是天神うめまる，請多指教。
和服本！和服很不錯的。雖然感覺很難穿……但我很喜歡畫。
可以畫各式各樣的和服真是太開心了，非常感謝。

三原しらゆき

BL漫畫家、插畫家。工作用twitter帳號→ @kntm_sryk。

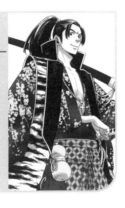

依畫法不同，可以表現出各式各樣感覺的和服。讓我再次確認了和服的深奧，謝謝！

參考文獻 ·············

井筒雅風『日本服飾史　男性篇』(光村推古書院)／井筒雅風『日本服飾史　女性篇』(光村推古書院)／八條忠基『素晴らしい装束の世界』(誠文堂新光社)／田中圭子『日本髮大全』(誠文堂新光社)／植田裕己『戰国ファッション絵巻』(マーブルトロン)／『原色浮世絵大百科事典　第五巻 風俗』(大修館書店)／『ぐるぐるPOSEカタログ　DVD-ROM2 和裝の女性』(マール社)／『ぐるぐるPOSEカタログ　DVD-ROM3 和裝の男性』(マール社)／摩耶薫子『和服の描き方』(ホビージャパン)／ YANAMi、二階乃書生、JUKKE『和裝の描き方』(玄光社)　他

TITLE

和裝角色繪製 & 設計

STAFF

出版	瑞昇文化事業股份有限公司
編著	ユニバーサル・パブリシング
	Universal Publishing
譯者	張懷文
總編輯	郭湘齡
文字編輯	徐承義　蕭妤秦
美術編輯	謝彥如　許菩真
排版	曾兆珩
製版	印研科技有限公司
印刷	桂林彩色印刷股份有限公司
	綋億彩色印刷有限公司
法律顧問	立勤國際法律事務所　黃沛聲律師
戶名	瑞昇文化事業股份有限公司
劃撥帳號	19598343
地址	新北市中和區景平路464巷2弄1-4號
電話	(02)2945-3191
傳真	(02)2945-3190
網址	www.rising-books.com.tw
Mail	deepblue@rising-books.com.tw
本版日期	2021年8月
定價	380元

ORIGINAL JAPANESE EDITION STAFF

編集／デザイン	ユニバーサル・パブリシング
カバーイラスト	戶森あさの

國家圖書館出版品預行編目資料

和裝角色繪製&設計 / ユニバーサル, パ
ブリシング編著；張懷文譯. -- 初版. --
新北市：瑞昇文化, 2019.09
192面；18.2x25.7公分
譯自：完全解説和装キャラクターの描
き方：着物の構造から基本の立ち居振
る舞い、刀剣アクションポーズまで
ISBN 978-986-401-364-7(平裝)
1.漫畫 2.繪畫技法
947.41 108012142

KANZEN KAISETSU WASO CHARACTER NO EGAKIKATA
© 2018 Seibundo Shinkosha Publishing Co., Ltd.
All rights reserved.
First original Japanese edition published by Seibundo Shinkosha Publishing Co., Ltd. Japan.
Chinese (in traditional character only) translation rights arranged with Seibundo Shinkosha
Publishing Co., Ltd. Japan.
through CREEK & RIVER Co., Ltd.